獸醫教你畫
動物素描

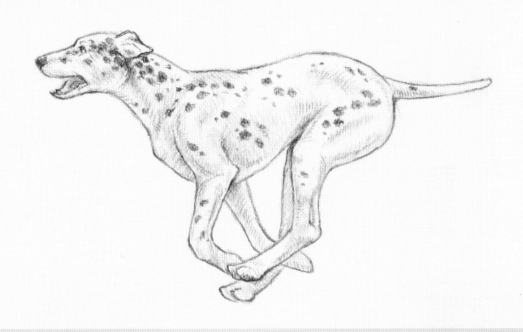

如果能畫出家族中重要一員的寵物…
現在就來實現這個夢想看看
描繪坐下的狗

①
首先，思考全身的大小為何。用鉛筆的淡線描繪出包圍全身的橢圓形。

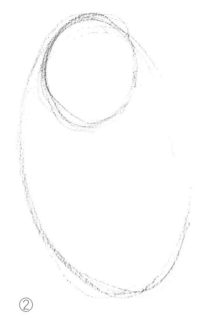

②
在頭的位置畫圓形，概要把握。這種犬種（柯基犬）腳短，因此和全身比起來頭稍大。

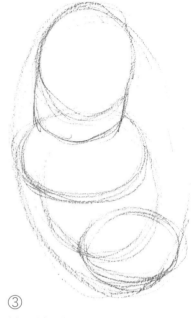

③
以圓形畫胸之後，再畫連接頭與胸的頸、軀幹與腰。

④
把另一張紙重疊在③的紙上，想像位於身體中的骨架。

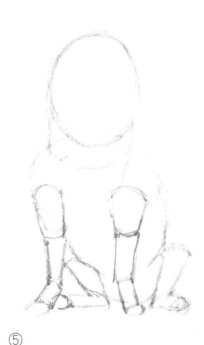

⑤
把④的紙鋪在③的下面，把前腳或後腳畫在③的上面，把握坐下的姿勢。

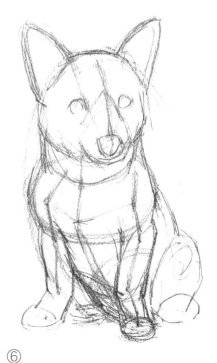

⑥
再畫臉的部份等形狀。從這個素描的階段起，能描繪出各種氣氛的作品。

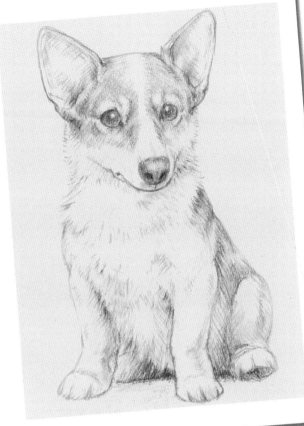

為什麼？

如果只畫出輪廓，就容易變成沒有立體感的畫。

⑦

完成。畫出毛的顏色與質感的寫實畫像。

只要有一支4B鉛筆和軟橡皮擦，就能畫出這麼可愛的動物。

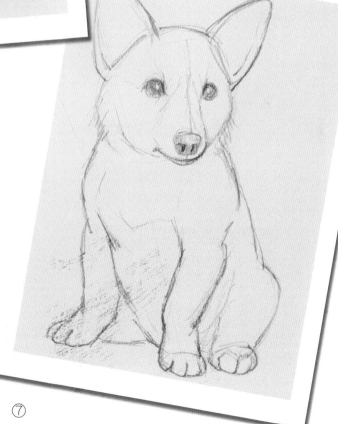

⑦

完成。也可畫成素描寫生風格。

＊柯基犬的描繪過程請參照28～34頁。

描繪狗狗常見的身體表情

以全身表現出喜怒哀樂的模樣，看起來非常可愛。成為描繪動物時有趣的主題。
以下介紹狗表情豐富的動作及其意義。

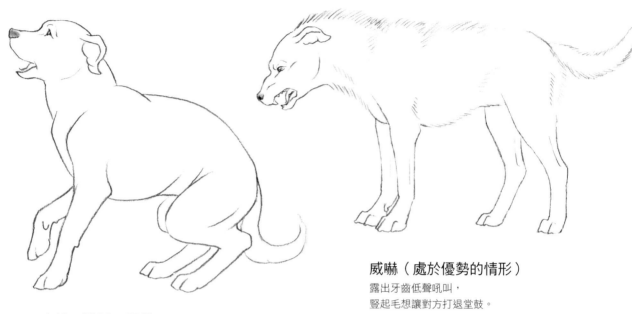

威嚇（處於優勢的情形）

露出牙齒低聲吼叫，
豎起毛想讓對方打退堂鼓。

喜悅、撒嬌、服從

耳下垂，眼神充滿親愛之情。
微微張口，有時會發出撒嬌的聲音。
腰放下，捲起尾巴小幅搖擺。

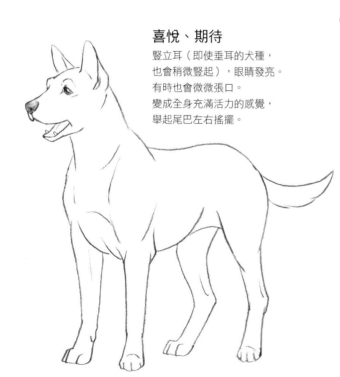

喜悅、期待

豎立耳（即使垂耳的犬種，
也會稍微豎起），眼睛發亮。
有時也會微微張口。
變成全身充滿活力的感覺，
舉起尾巴左右搖擺。

恐懼、威嚇（處於劣勢的情形）

耳向後下垂，豎起頸到肩、背的毛。
全身緊張，儘可能變小來採取防備的姿勢。
腰下降，捲起尾巴夾在後腳之間。

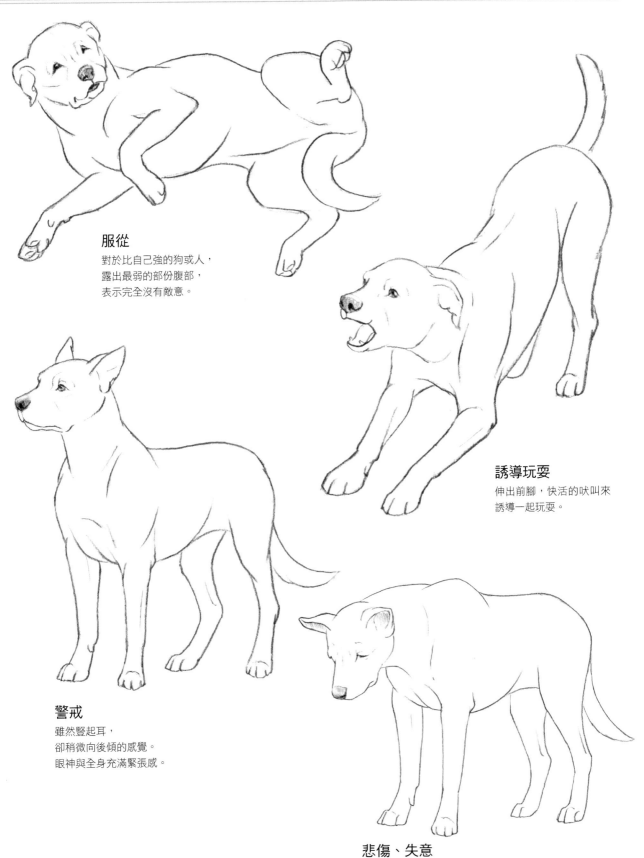

服從
對於比自己強的狗或人,
露出最弱的部份腹部,
表示完全沒有敵意。

誘導玩耍
伸出前腳,快活的吠叫來
誘導一起玩耍。

警戒
雖然豎起耳,
卻稍微向後傾的感覺。
眼神與全身充滿緊張感。

悲傷、失意
耳稍微下垂的感覺,眼或全身感覺不到力量,
尾巴也無力下垂。

描繪小強的一天

小強是今年3歲的公貓。
在本書作者真理醫師家悠閒的生活。
以下就來窺視這隻貓一天的狀況。

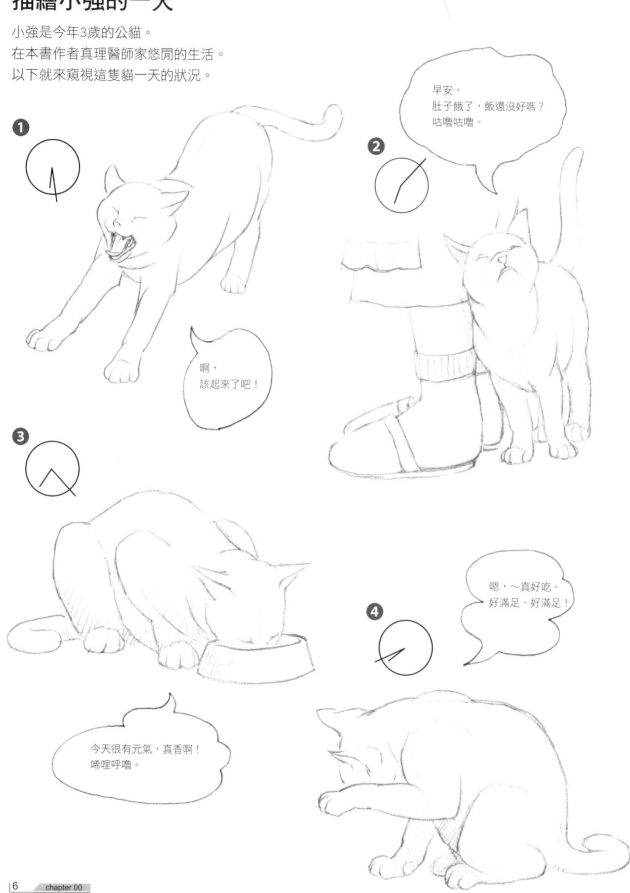

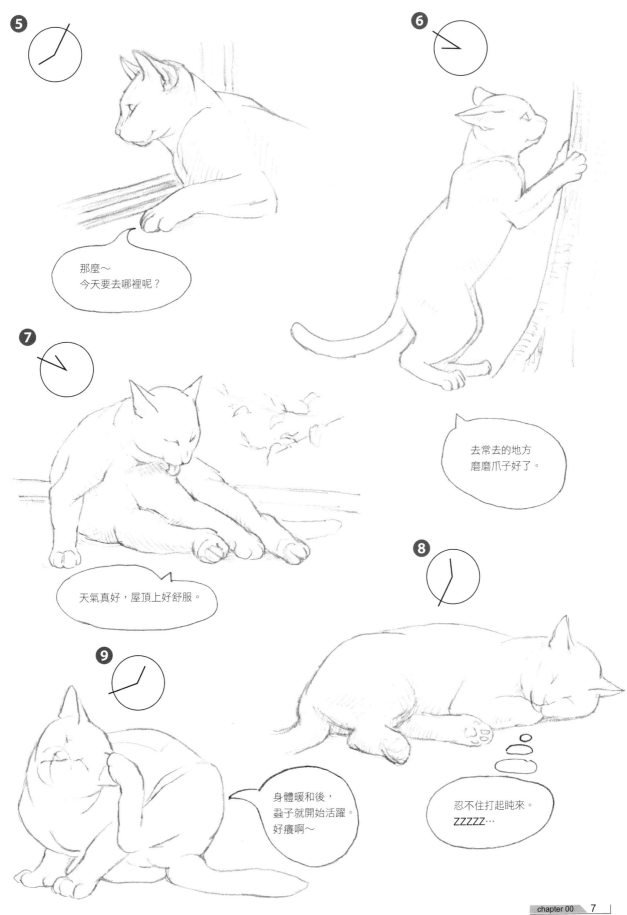

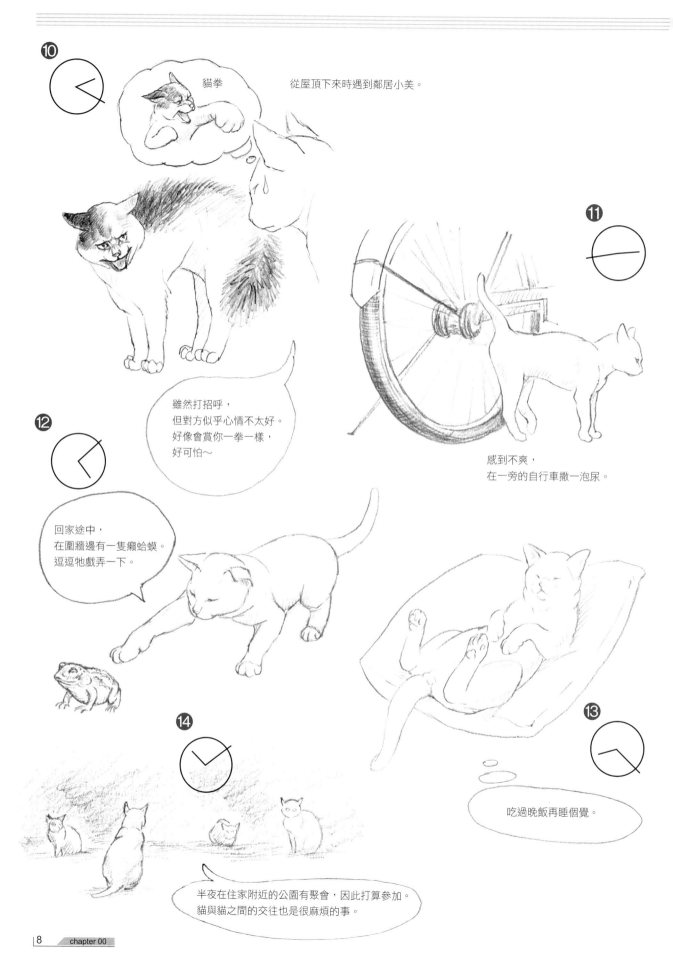

目錄

前　言

　　素描是繪畫的基本，因此，本書所刊載的圖都是使用4B鉛筆描繪而成。能以單色來畫之後，再熟悉有關色彩的知識與畫材的用法，就能畫出很棒的畫。

　　畫畫時，即使技巧沒那麼高明，但經由實際觀看後描繪出來的畫就能打動人心。畫動物時最好也以觀看實物來畫，不過動物會動，因此不得不參考照片。但建議養成一個習慣，就是即使只會畫一條線，也要經過實際觀看才動筆，或是有想畫的念頭才作畫。

　　本書介紹的內容主要是作者本身對動物的看法與想法，因此請讀者瞭解作者如何觀察、思考來把握動態。如果經過反覆觀察，能畫出以往畫不出來的東西，那種心情真是筆墨難以形容。

在此衷心祝福各位早一刻體會到這種感受。

<div align="right">鈴木真理</div>

【 本書的使用方法 】

・本書將介紹，該如何把握動物活動的姿態，並描繪成圖的方法。
・一般提到動物，就是包括水母或章魚、昆蟲、魚、兩棲類、爬蟲類等等，本書限定為以四隻腳走路的哺乳類。
・有幾種動物雖記載比例與頭部的尺寸，不過身體的大小或比例有性別差異、個體差異，因此即使是同種動物，也會因棲息區域而有所差異，故請視為概略的數值。

兔子的身體

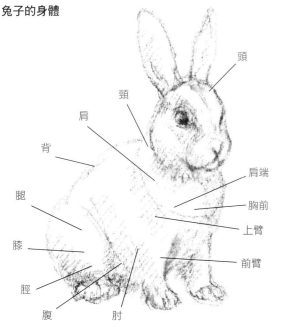

兔子的骨骼

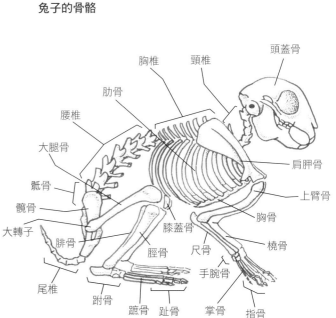

第 **1** 章

動物與人的
「相同處、相異處」

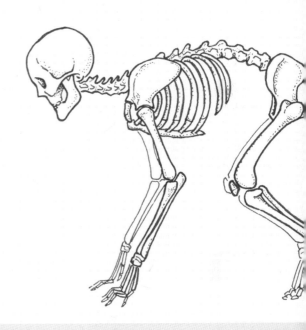

動物與人的相同處

為了生動描繪動物，了解身體的構造非常重要。
正式學習解剖學很費事，因此我們可從與人的身體比較開始。

1. 從外側來看身體

雙手貼地，採取「四肢著地」的姿勢。
這個形狀類似四隻腳動物。
頭部或腳的形狀雖不一樣，但身體的基本形狀可說大致相同。

人的身體

確認顯眼部位的名稱。

check

標示人與動物身體各部位的名稱，和自己的身體比較看看。此外，如果身邊有動物，不妨實際觸摸來確認。了解身體的構造後，再來觀察會動的動物時，就會也想自己一起動一動，把這種想法活用在繪畫的表現上。

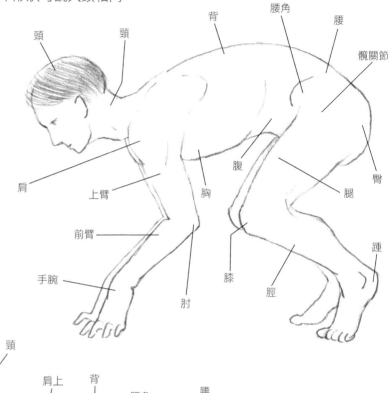

狗的身體

和狗各部位的名稱比較看看。

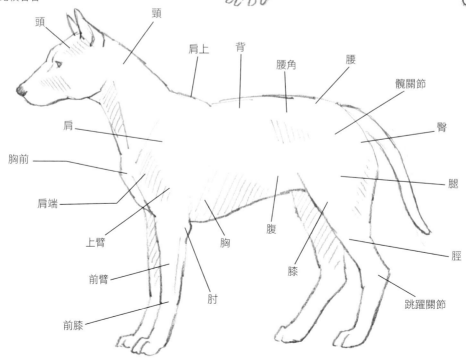

2. 從內側來看身體

骨骼不只從內側支撐身體，
也是表現該動物特徵的形狀或動作上的重點。

人的骨骼

check

人與狗的骨骼名稱大致相同。
只不過骨骼的形狀和大小有差
而已，基本的組合並沒有什麼
不同。比較相同名稱的骨骼
時，就能看出發達的骨骼或退
化的骨骼。「四肢著地」對人
來說雖是不易採取的姿勢，但
狗卻經常以這種豎立腳尖的狀
態來支撐體重。

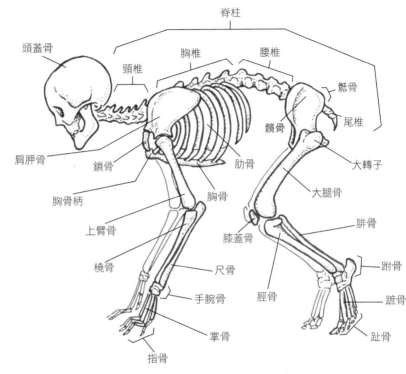

狗的骨骼

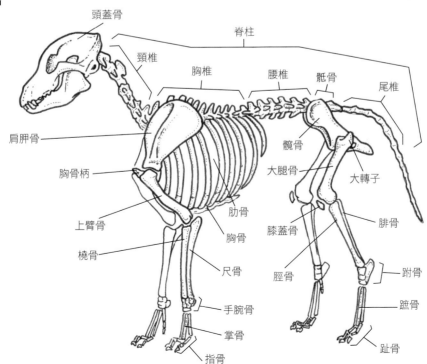

比較動物的身體與骨骼看看

看看貓與馬的外形與骨骼。外觀雖有差異，但貓的骨骼和13頁的狗非常相似。
馬雖然身體很大，但腳卻很細長。這是為了快速奔跑進化的結果，形成纖細又優美的線條。
如果想描繪即將要動的動物，必須了解各個骨骼及其如何相連。

貓的身體

頭比狗感覺稍圓。

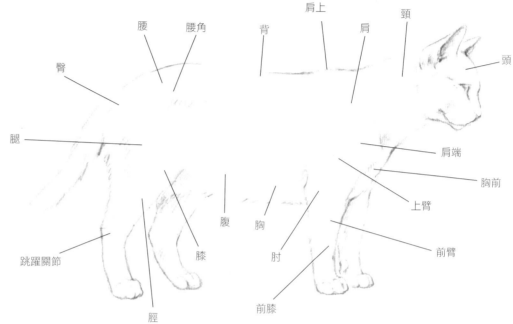

馬的身體

以長的腳為特徵。

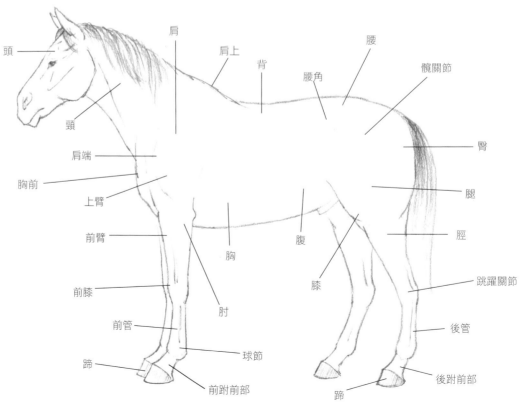

貓的骨骼

和狗很相似。

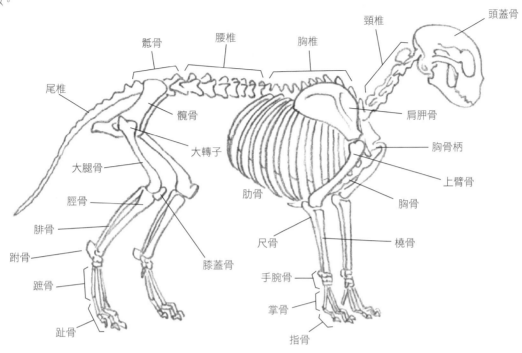

骶骨　腰椎　胸椎　頸椎　頭蓋骨

尾椎

髖骨

大轉子

大腿骨

脛骨

腓骨

跗骨

蹠骨

趾骨

膝蓋骨

肋骨

尺骨

手腕骨

掌骨

指骨

肩胛骨

胸骨柄

上臂骨

胸骨

橈骨

馬的骨骼

腳的骨骼為其特徵。

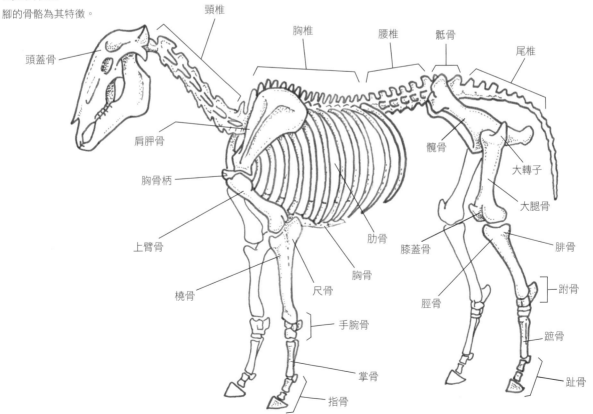

頸椎　胸椎　腰椎　骶骨

頭蓋骨

尾椎

肩胛骨

髖骨

胸骨柄

大轉子

大腿骨

上臂骨

膝蓋骨

腓骨

橈骨

尺骨

脛骨

跗骨

手腕骨

蹠骨

掌骨

指骨

趾骨

肋骨

胸骨

動物與人的相異處

在身體的構造上，動物與人有許多部分是共通的。
以下請注意相異之處。
因為這是畫動物時表現其特徵的要點。

1. 有無鎖骨

人有鎖骨，但除靈長類之外，
多數動物要不只是殘留痕跡，就是已經退化而消失。
動物的前腳因沒有受到鎖骨的限制，而能大幅的前後活動。
我們在電視上經常看到在草原上追捕獵物的獵豹或獅子，
那種充滿躍動感的前腳與肩的動作，
是來自於沒有鎖骨的「骨骼的架構」。

動物的胸部

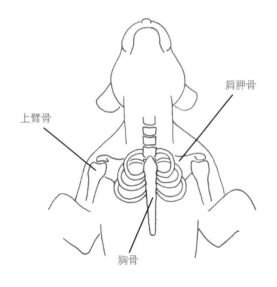

人的胸部

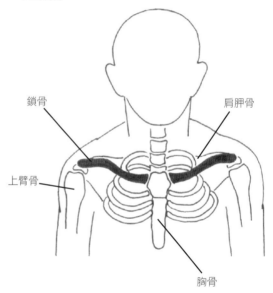

從上方來看動物的胸部

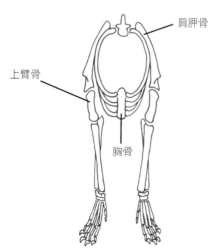

從上方來看人的胸部

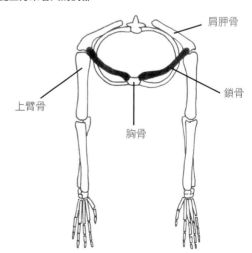

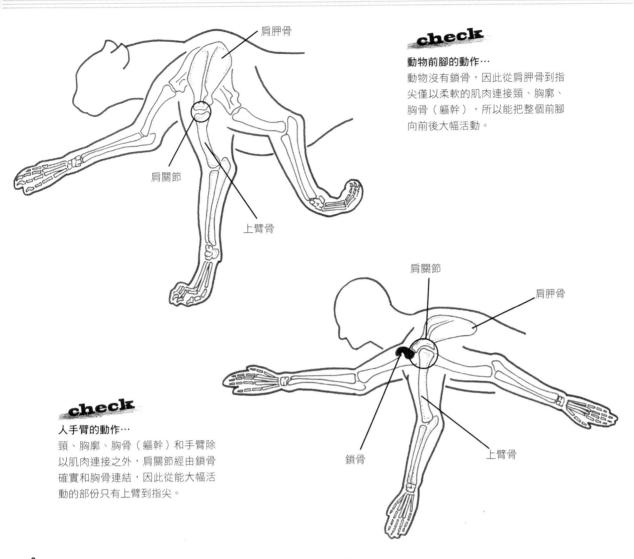

肩胛骨

肩關節

上臂骨

check

動物前腳的動作…
動物沒有鎖骨，因此從肩胛骨到指尖僅以柔軟的肌肉連接頸、胸廓、胸骨（軀幹），所以能把整個前腳向前後大幅活動。

肩關節

肩胛骨

鎖骨

上臂骨

check

人手臂的動作…
頸、胸廓、胸骨（軀幹）和手臂除以肌肉連接之外，肩關節經由鎖骨確實和胸骨連結，因此從能大幅活動的部份只有上臂到指尖。

memo

從上方來觀察動物與人的胸部後，簡單畫成圖，以此來表示前進的樣子。

動物
整個前腳活動，
因此看起來左右肩交互上下。

人
只有上臂以下的部份活動，
因此肩胛骨不太受到影響，位置安定。

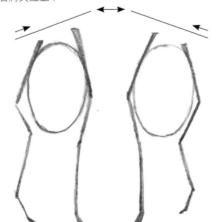

肩看起來
交互上下。

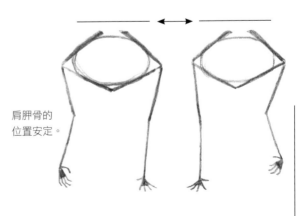

肩胛骨的
位置安定。

2. 以四隻腳走路

從前後來看動物一大特徵一四隻腳走路。

除17頁介紹的前腳與肩之外，在此可看出頭與後腳．腰也做出特徵性的動作。

連結左右肩的線

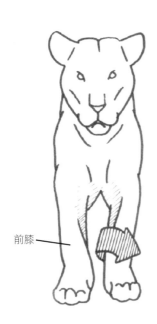

前膝

踏出前腳時，並非筆直向前伸直，而是輕輕彎曲前膝以下的部份，如箭頭所示從內側向外側擺出。

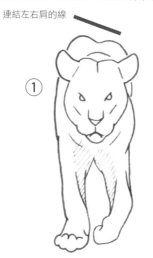

①擺出前腳時肩就下降，相反側的肩看來起來向上。頭的位置比站立時向下。

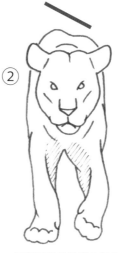

②把擺出的前腳大幅向前伸。

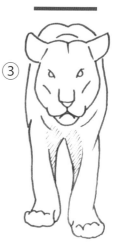

③擺出的前腳著地，雙肩恢復水平。

連結左右腰的線

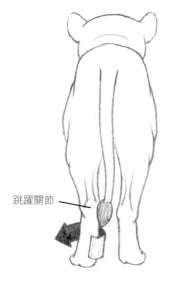

跳躍關節

踏出前腳時，稍微把跳躍關節拉向內側，再如箭頭所示向外側擺出。同側的腰也會下降，但不會像肩一樣大幅活動。

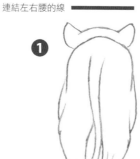

①把擺出的後腳大幅向前伸。

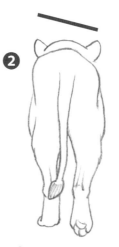

②伸出的後腳著地，相反側的後腳離開地面。此時連結兩腰的線傾斜。

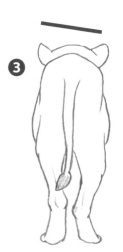

③離開地面的後腳，通過相反側後腳的旁邊。

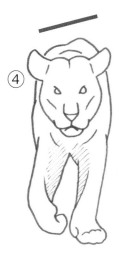 ④

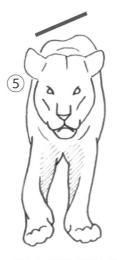 ⑤

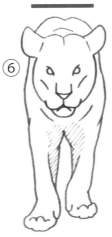 ⑥

足跡記號的觀看方法

■ 著地的腳

◒ 即將離開地面的腳

○ 完全離開地面的腳

◓ 即將著地的腳

④擺出和①～③活動的腳相反的前腳。同時肩開始下降，以致傾斜方向和先前相反。

⑤在④擺出的前腳大幅向前伸。

⑥伸出的前腳著地，雙肩也恢復水平。

👆**memo**

人的腳與動物的後腳
下半身的構造基本上相同。
後腳是以髖關節為支點來活動。

人腳的動作

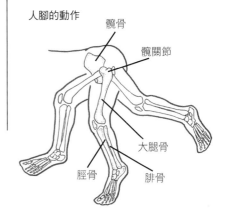

髖骨
髖關節
大腿骨
脛骨
腓骨

④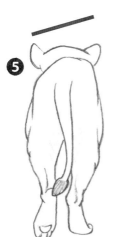

⑤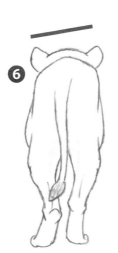

⑥

④再向前伸。腰的線恢復水平。

⑤向前伸的後腳著地支撐身體時，相反側的後腳就離開地面。

⑥離開地面的後腳，通過相反側後腳的旁邊。

動物後腳的動作

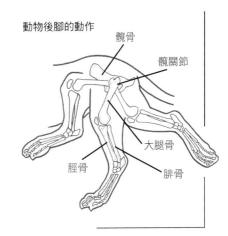

髖骨
髖關節
大腿骨
脛骨
腓骨

3. 眼的位置

比較看看人‧貓‧狗‧馬兩眼的間隔。
馬臉的寬幅大致相同，但人‧貓‧狗的間隔則狹窄。

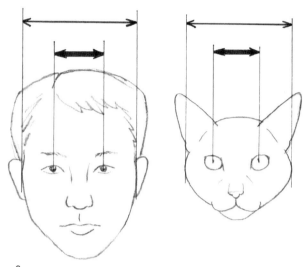

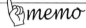memo

人的雙眼視範圍

人在還只是原始的靈長類時代時，為了躲避
獵食者而在樹上生活。為能在樹上移動、獵
食而必須正確認識事物。為此，眼逐漸移動
到臉的前面，增加雙眼視的範圍。

雙眼視…
以雙眼能立體觀看
事物。

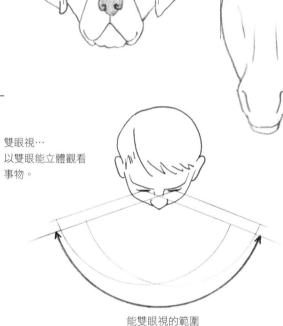

能雙眼視的範圍

**從上方來看貓與馬眼的位置，以圖表示
左右能看到的範圍。**

貓的情形是以雙眼同時能看到
的範圍廣，立體觀看的能力
高。因此能正確測量獵物與自
己的距離，調節奔跑的速度來
追捕，判斷致命部份一瞬間襲
擊，能做出如此複雜的行動。

可看出馬比貓看得更廣。
因為逃跑比看清天敵是什
麼動物來得更重要，所以
即使犧牲雙眼視也要擴大
能看到的範圍。

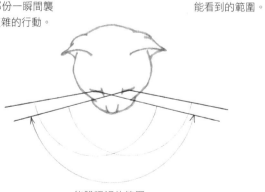

能雙眼視的範圍

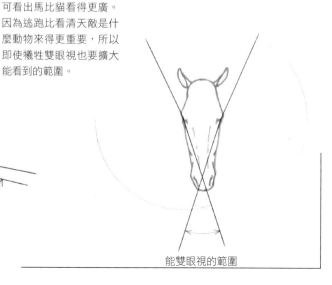

能雙眼視的範圍

4. 頭的形狀

比較人與貓‧狗‧馬的側臉看看。
以眼的位置為基準,把人的臉重疊在各種動物的臉上。

人的側臉

和貓比較

和狗比較

和馬比較

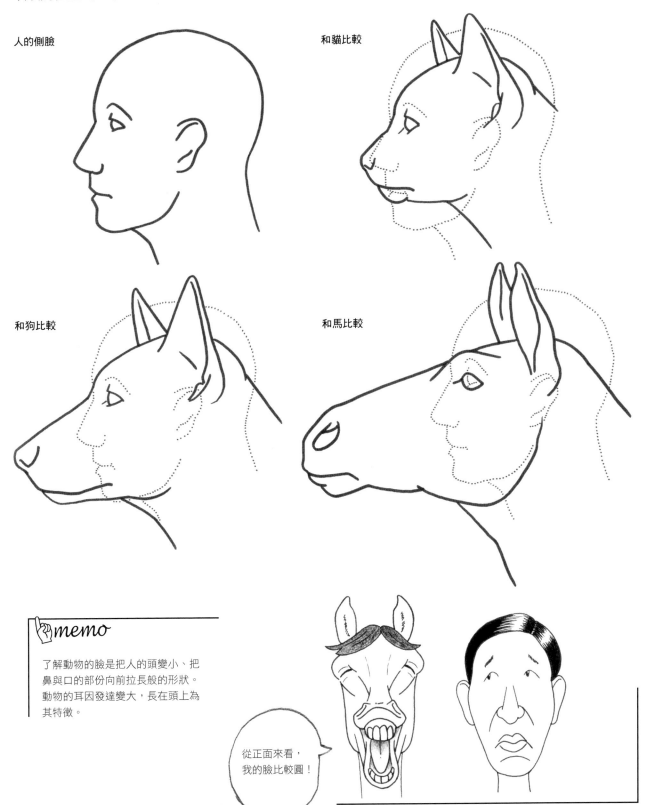

memo

了解動物的臉是把人的頭變小、把
鼻與口的部份向前拉長般的形狀。
動物的耳因發達變大,長在頭上為
其特徵。

從正面來看,
我的臉比較圓!

5. 眼的形狀

大家或許會認為動物的眼與人眼的形狀不同。

這是因為被上下眼瞼所包圍的部份，人是橫長，而動物是圓的，幾乎只看到瞳孔，
所以看起來不同。

人的眼因有白眼球而使瞳孔的形狀變得清晰，表情變得更加豐富。

而動物在眼睛橫向轉動時，僅出現些許白眼球，有時會顯示可愛的表情。

人的眼

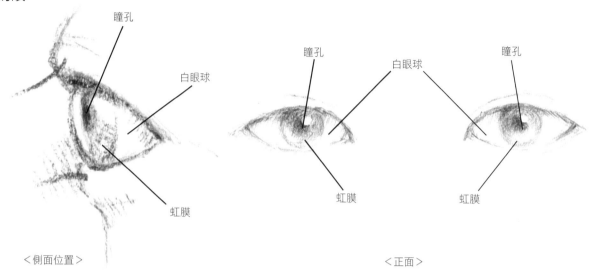

＜側面位置＞　　　　　　　　　　　　　　　　　　＜正面＞

一般動物的眼

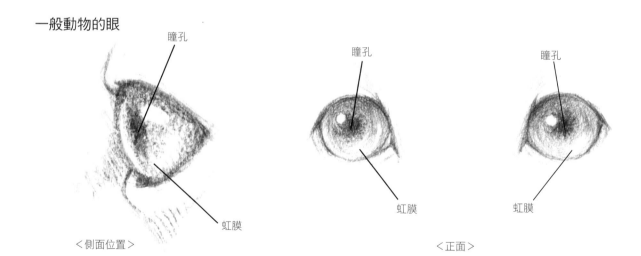

＜側面位置＞　　　　　　　　　　　　　　　　　　＜正面＞

check

從正面來看，人在瞳孔的左右有白眼
球，但動物僅看到瞳孔，幾乎看不到
白眼球。

〔人〕

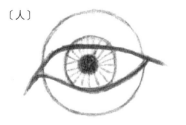

〔動物〕

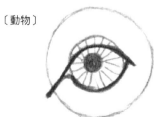

【眼的構造】

眼是位於頭蓋骨（顱骨）凹部眼窩的球體，多數動物具有相同的構造。

從外側來看，只能看到瞳孔、虹膜、白眼球，因此以斷面圖來看看其構造。

check

只要處在健康的狀態，結膜、角膜、水晶體、玻璃體都是透明的。就如同把水裝入圓形的玻璃杯來照射光，會引起反射或屈折等變化一樣，眼的表面也能看到光微妙的變化。

如果能仔細描繪，就能表現出活生生的眼。

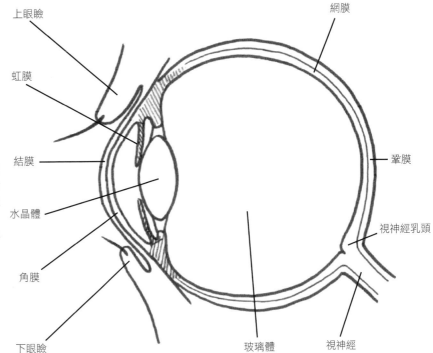

上眼瞼　虹膜　結膜　水晶體　角膜　下眼瞼

網膜　鞏膜　視神經乳頭　視神經　玻璃體

〔描繪動物眼睛的要點〕

point

眼是球體，因此請勿忘記被上下眼瞼包圍的部份是球面！！

如果把眼瞼邊緣的線或瞳孔全都塗黑，就會變成平坦的感覺，因此必須以濃淡來表現出立體感。

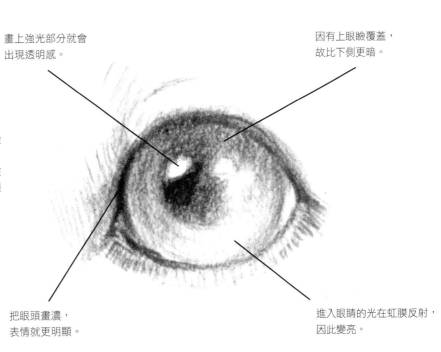

畫上強光部分就會出現透明感。

因有上眼瞼覆蓋，故比下側更暗。

把眼頭畫濃，表情就更明顯。

進入眼睛的光在虹膜反射，因此變亮。

6. 腳尖的形狀

動物的腳尖基本上和人相同，但因生活樣式不同，而變成各種不同的形狀。
詳細說明請參照130～133頁。

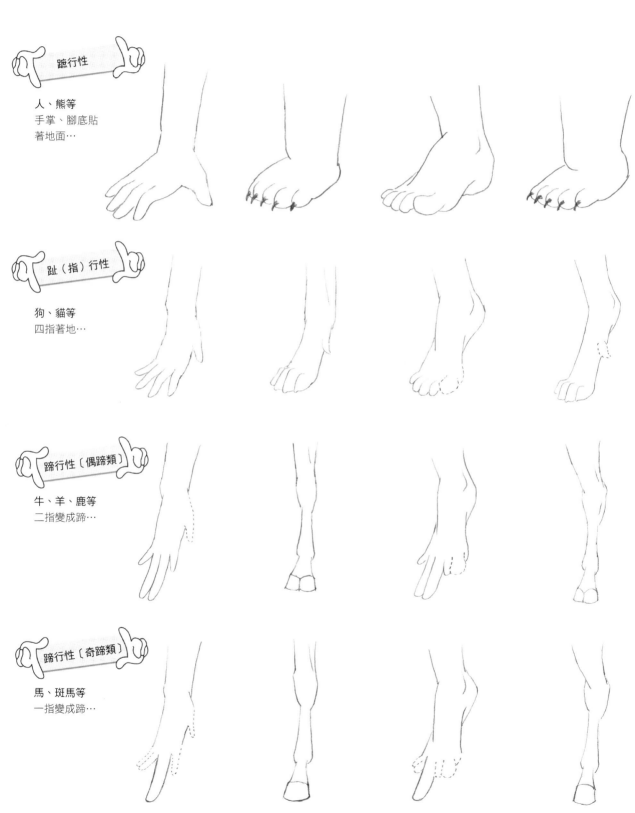

蹠行性
人、熊等
手掌、腳底貼
著地面…

趾（指）行性
狗、貓等
四指著地…

蹄行性〔偶蹄類〕
牛、羊、鹿等
二指變成蹄…

蹄行性〔奇蹄類〕
馬、斑馬等
一指變成蹄…

第2章

描繪狗、貓看看

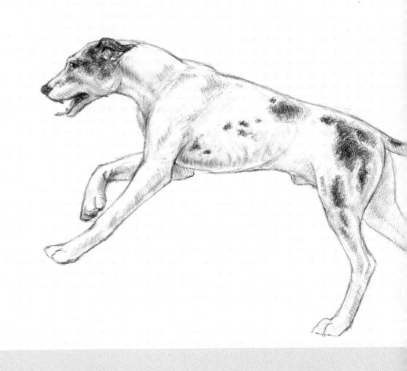

畫材與使用方法

只要有較軟的鉛筆（4B）與軟橡皮擦、畫紙，就能畫。
練習用的紙建議較薄的比較方便，如影印用紙等。不妨多畫線來熟悉鉛筆。

1. 畫前準備用具

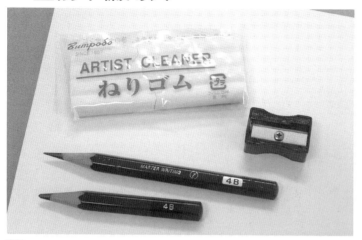

畫材…
鉛筆（4B）、軟橡皮擦、削鉛筆器、畫紙、薄紙（影印用紙等比較方便）。

使用削鉛筆器就能安全、簡單、迅速的把筆芯削尖。

保護膠（fixative）
把鉛筆的線條固定在紙上的噴霧式畫用液。

資料…
雖然實際觀看來畫最理想，但動物不可能一直保持安靜。因此把細節部份等拍成照片比較方便。

從上拿鉛筆…像包住筆一樣躺下來拿，描繪粗略的筆觸。短的鉛筆比較好拿而值得推薦。

從下拿鉛筆…像寫字一樣，豎起鉛筆。這是在畫細的筆觸或想要加強時的拿法。

check
能搓揉成好用的形狀，比普通橡皮擦方便得多。

把軟橡皮擦撕成一半或1/3左右的大小。

以指尖搓揉，配合擦掉的部分，捏成各種形狀或揉成一團來使用。

把尖端弄尖，擦出白色的線狀。

描圖紙…
半透明的紙，謄寫畫的底稿時使用。用法請參照30頁。

check
窗描圖…利用窗戶也能謄寫畫。在薄紙（影印用紙）描出粗略的底稿，重疊新的紙（①）。用更清晰的線條描寫透明的底稿時，就能畫出同樣姿勢的畫（②）。

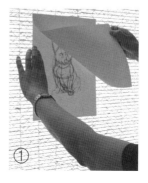

①

②

2. 放鬆肩膀的力量來練習畫線條

從上方拿鉛筆，描繪圓、直線、曲線等。
並非僅活動拿鉛筆的手腕，而是手肘離開桌面，使用整個手臂來畫。

lesson 1

最初先畫圓或橢圓。
不必太在意形狀，
重疊幾次畫上去。

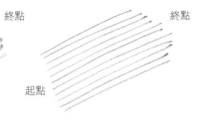

lesson 2

其次畫直線。
先決定終點的位置，
然後從起點一口氣運筆。
以2種鉛筆的拿法來練習看看。

終點　　　　　　　終點

起點　　　　　起點

「從上拿鉛筆…」來畫。　　「從下拿鉛筆…」來畫。

lesson 3

將直線與圓形
組合看看吧！
如此一來，
就能夠描繪出動物的臉。

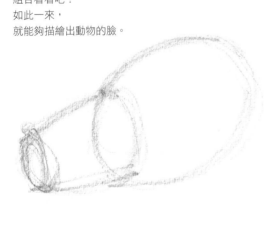

lesson 4

邊畫線邊改變筆壓時，
就能變成有表情的線條。

輕的筆壓
強的筆壓
輕的筆壓
強的筆壓

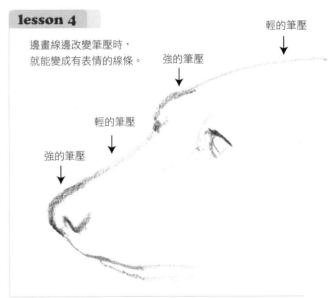

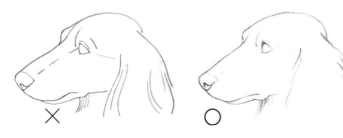

左邊的小型臘腸犬的臉是只用起點‧終點清晰、
相同筆壓的線條來畫。右邊則是改變筆壓，以起
點‧終點均有變化的線條描繪而成。在繪畫表現
上，如右圖般有抑揚頓挫的畫法，就能用生動活
潑的線條表現形狀。

3. 各種筆觸（筆法）

所畫的線條帶有目的性時稱為筆觸

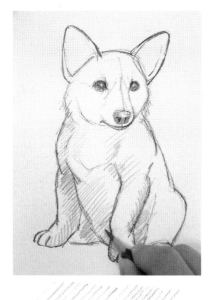

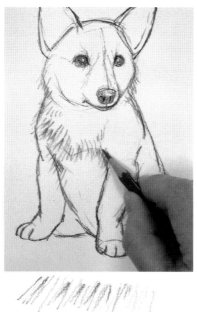

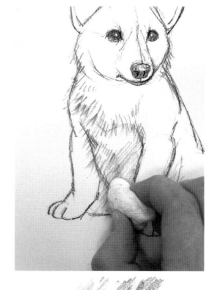

並排畫斜線稱為影線。
主要用來表現陰影部份。

加上方向稍微不同的線，
來表現毛柔軟的質感。

用軟橡皮擦把筆觸的地方擦成線狀，
來表現明亮部份。
重疊筆觸、整理形狀畫下去。

4. 製作過程…描繪坐下的柯基犬

看看從開始畫到完成時的過程。

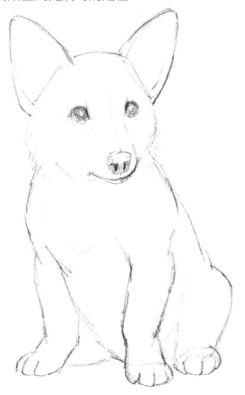

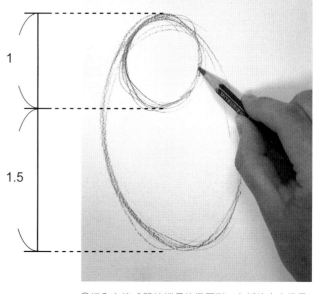

①把全身換成單純縱長的橢圓形，在紙的中央儘量
畫大。在上面畫一個圓成為頭。
柯基犬的腳短，因此頭與身體的比率變成1：1.5，
但一般的狗大概都是1：2。

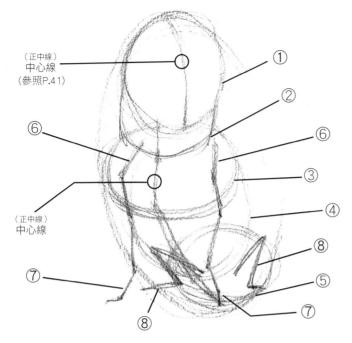

（正中線）
中心線
（參照P.41）

① ①
②
⑥ ⑥
③
④

（正中線）
中心線

⑧ ⑧
⑦
⑤
⑦
⑧

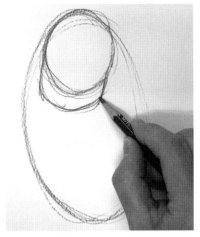

②畫頸。粗略的筆觸是從上方拿鉛筆來畫。

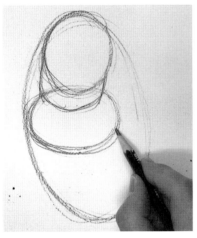

③在肩的部份畫橢圓。

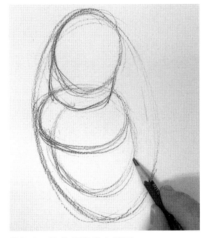

④在胸‧腹的部份畫大橢圓。

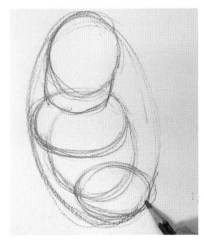

⑤在腰的部份畫圓。

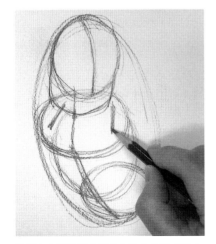

⑥畫出表示臉與身體方向的中心線（正中線），決定肩的位置。想像脊骨與肩胛骨的位置就容易畫。

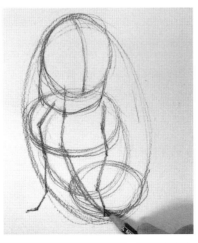

⑦僅以線條來畫左右的前腳，確認手肘到指尖的動作。

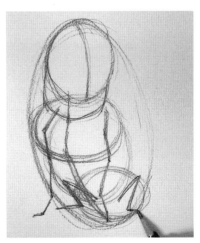

⑧畫後腳。從正面來看坐下的形狀時，膝與跳躍關節的位置特別重要。

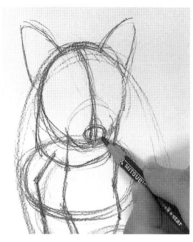

⑨在頭的圓內部靠下方的位置畫直徑一半左右的圓，做為嘴尖部份。把通過頭中心的正中線畫深，在嘴的附近畫鼻。也決定耳的位置。

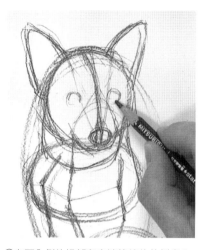

⑩在耳內側的根部與鼻連接線的外側畫入眼。

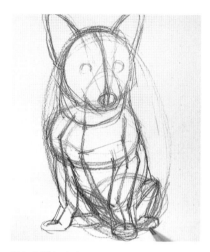

⑪在全體加上肉。

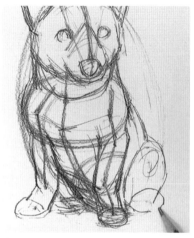

⑫後腳和身體比較起來太小，因此開始修正形狀。

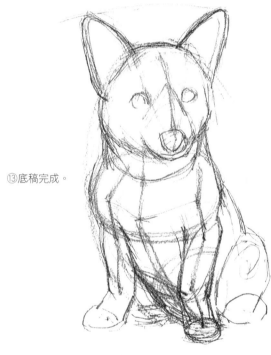

⑬底稿完成。

⑭重疊描圖紙來謄寫。

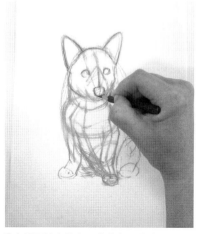

⑮在透明的底稿上只畫出必要的線。

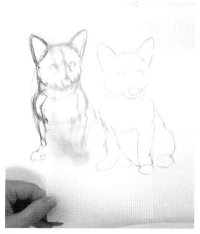

⑯整理成清爽的形狀。

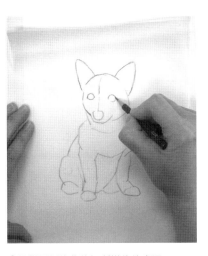

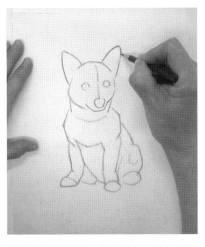

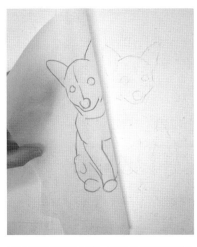

⑰從描圖紙的背後把所描的線畫深。

⑱翻到正面平衡放在新的紙上，描上所畫的線。

⑲壓緊描圖紙的邊緣，稍微掀開就能確認是否確實謄寫。

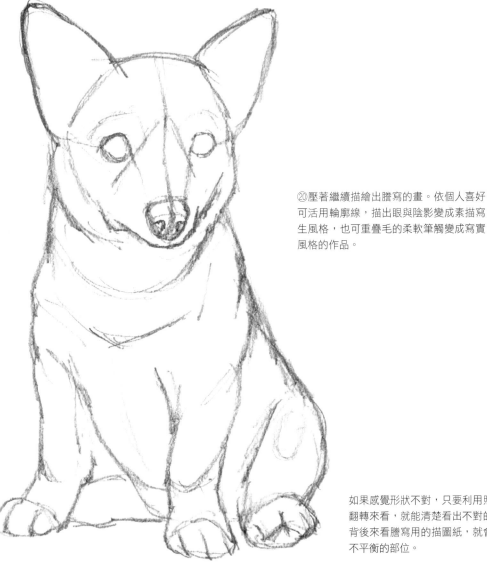

⑳壓著繼續描繪出謄寫的畫。依個人喜好可活用輪廓線，描出眼與陰影變成素描寫生風格，也可重疊毛的柔軟筆觸變成寫實風格的作品。

如果感覺形狀不對，只要利用照鏡子把畫翻轉來看，就能清楚看出不對的部份。從背後來看謄寫用的描圖紙，就會發現形狀不平衡的部位。

利用光與影的效果

參考光照射在物體所形成的明亮與黑暗，使形狀出現調子。
重疊鉛筆的筆觸，就能形成各種明暗的調子。
在陰影的部份畫上灰色的調子，就能立體表現物體。

以明度（亮度）來表現

以鉛筆形成的調子的變遷，和明暗程度的明度（亮度）有關。
素描是以分開描繪這種明暗微妙的調子，來表現立體感與質感。

使用4B鉛筆所形成的明～暗5階段的調子

明度高 ←

明度低 →

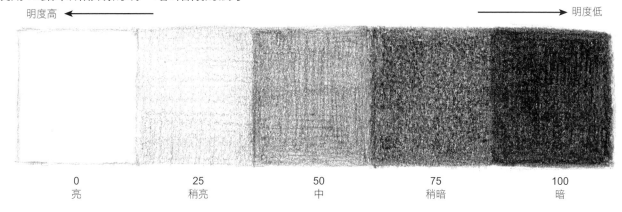

0	25	50	75	100
亮	稍亮	中	稍暗	暗

把紙的白色（亮）定為0％，把重疊筆觸的漆黑調子（暗）定為100％。中間是50％的灰色（中），在每個中間形成25％的灰色（稍亮）與75％（稍暗）。

越接近紙的白色，明度（亮度）越高，越接近黑色則明度（亮度）越低。物體照到光的部份使用明度高的明亮調子。陰影的部份使用明度低的黑暗調子。

光與影的關係

光從斜上方照到圓柱時，和光的方向相反側成為陰影變暗。從這種陰影沿著曲面逐漸畫亮時，就能表現圓柱的立體感。利用這種光與影的關係來描繪動物的形狀。

照到強光時陰影的部份看起來更暗。右邊的圓筒比左邊的圓筒形成更暗的調子。光照到周圍的牆壁或台子等造成反射，因此在圓筒的陰影中會出現反射光而變得稍微明亮。

光

強光

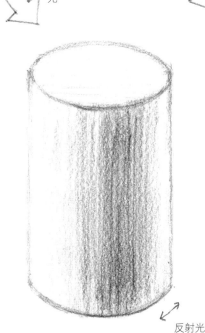

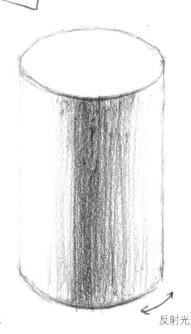

反射光

反射光

利用光與影使動物具有立體感

把31頁的素描照射光看看。省略細部,把整個柯基犬視為圓柱,從左上方照射光,在陰影部份形成調子。了解全體調子的留向後,再來思考頭或腳等部分的陰影。

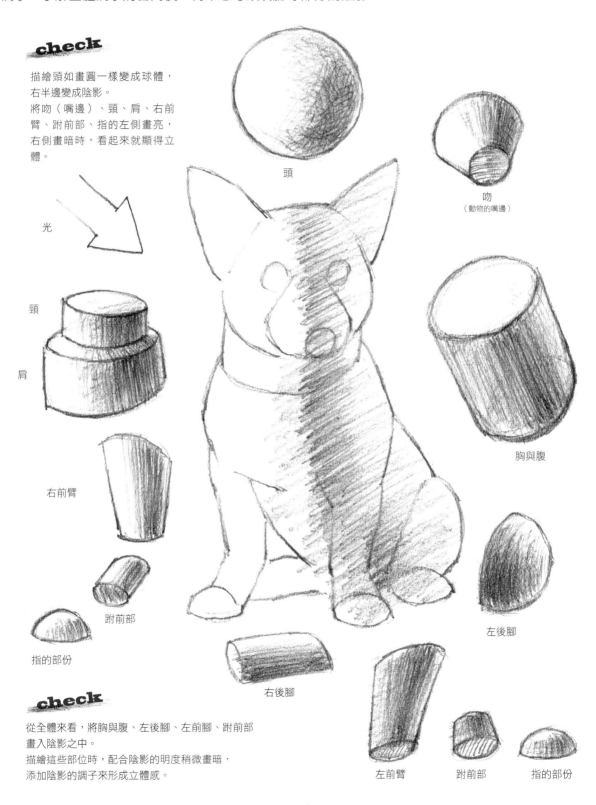

check

描繪頭如畫圓一樣變成球體,右半邊變成陰影。

將吻(嘴邊)、頸、肩、右前臂、跗前部、指的左側畫亮,右側畫暗時,看起來就顯得立體。

光

頸

肩

右前臂

跗前部

指的部份

頭

吻
(動物的嘴邊)

胸與腹

左後腳

右後腳

左前臂

跗前部

指的部份

check

從全體來看,將胸與腹、左後腳、左前腳、跗前部畫入陰影之中。
描繪這些部位時,配合陰影的明度稍微畫暗,添加陰影的調子來形成立體感。

觀看全體的均衡來畫陰影的調子

了解局部的明度之後，重新思考如何連接全體。
在柯基犬的素描寫生重疊加上陰影調子的形狀。

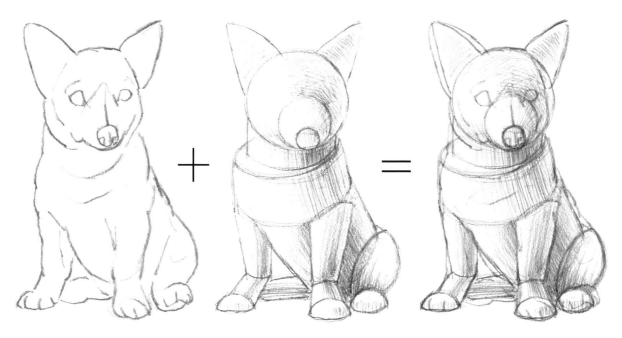

描繪柯基犬形狀的素描寫生。

把全體視為圓柱來把握陰影的調子，
在局部也要做出調子的畫。
為了容易把握立體感，畫成機器人
般的形狀。

重疊前2張，就變成立體的素描寫生。

不只要畫出在各部份所看到的明度調子，
掌握整體畫作的大調子也很重要。

例如，組合胸與腹的圓柱和左前臂的形
狀時，如果每個局部的明暗色調都很相
似，前後的形狀就會混在一起。此時可
把左前臂兩側的明度稍微提高，使形狀
變得明確。必須觀看全體調子的動向，
做這種些微的調整。

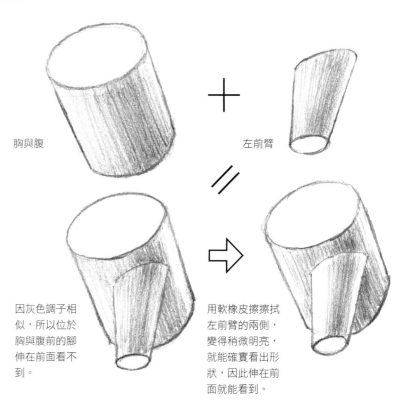

胸與腹

左前臂

因灰色調子相
似，所以位於
胸與腹前的腳
伸在前面看不
到。

用軟橡皮擦擦拭
左前臂的兩側，
變得稍微明亮，
就能確實看出形
狀，因此伸在前
面就能看到。

利用光與影能做出各種表現

了解光與影的關係，作品的表現就會產生變化。

能夠畫出令人滿意的姿勢後，就研究陰影的調子來描繪各種不同風格的作品。

活用輪廓來描繪形
狀的素描寫生。

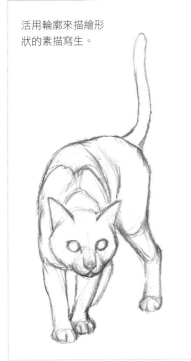

把描圖紙放在素描寫生上面，加上各種明暗的調子試試看。

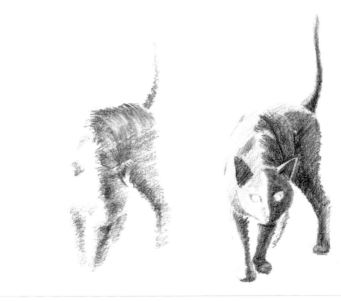

概略加上明暗。

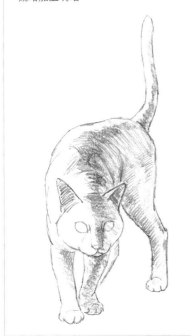

連細部都重疊筆觸。

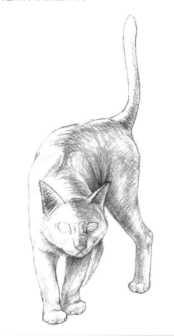

僅以明暗來大膽
表現的設計風格。

素描結構圖的製作方法

描繪會動的動物時，在紙上製作可做為基準的「素描結構圖」，就能表現得更真實。

1. 把握前腳與後腳的連接方法

基本的動作是從四隻腳走路開始。
如何描繪才能看起來自然。從腳的連接方法來思考。

看起來不靈活的狗。

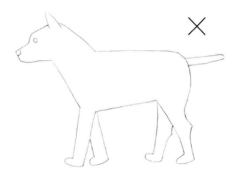

這隻狗開始走路後，會變成這種感覺嗎？
看起來就像出現於歌舞伎中，由人裝扮的
馬一樣，感覺不太真實。

〔 狗的腳並不像「插入圓筒的木棒」一樣 〕

為何看起來不自然，
就是把身體與前腳·
後腳的關係視為插入
圓筒的木棒一樣所致。

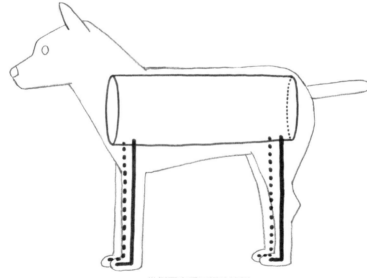

從側面來看不好的範例。

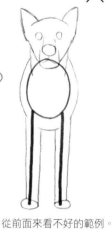

從前面來看不好的範例。

從後面來看不好的範例。

✋memo

在日本，中元節時會將小黃瓜與
茄子做成牛、馬當成裝飾品。或
許他們的腳是用免洗筷(木棒)製
作，但實際上動物腳的形狀會稍
有變化。

前腳與後腳的正確連接方法

動物的前腳與後腳的形狀就像貼在軀幹側面一般，
在關節部份會往固定的方向彎曲。

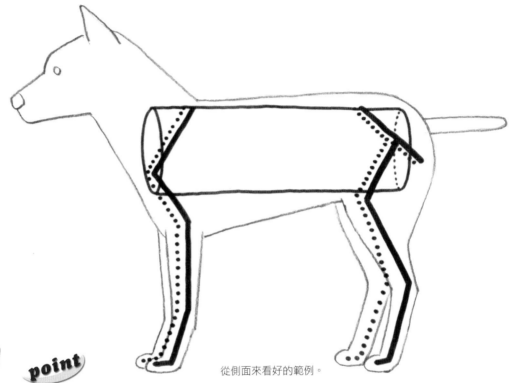

從側面來看好的範例。

從前面來看好的範例。

從前後來看時，前腳‧後腳稍微向固定的方向彎曲。圖是畫得稍微誇張。依動物的種類或姿勢，有時幾乎看起來成一直線，但也有彎曲幅度更大的情形。

從後面來看好的範例。

關節是從各個骨骼的形狀來決定彎曲的方向與範圍，因此向自然的方向來畫。

✌memo

把握腳正確的連接方法，讓橫向的狗走走看，
你看動作變得很自然吧！

2. 以骨骼＋肌肉完成素描結構圖

想活動身體時，肌肉會伸縮來驅動關節。
為表現動物柔軟的動作，了解關節的位置與動法很重要。
僅提出作畫時必須注意的關節來製作骨骼的素描結構圖。

製作狗的素描結構圖

在骨骼的素描結構圖之上，再加上簡化成圓的肌肉素描，
就更容易把握動物的動作。

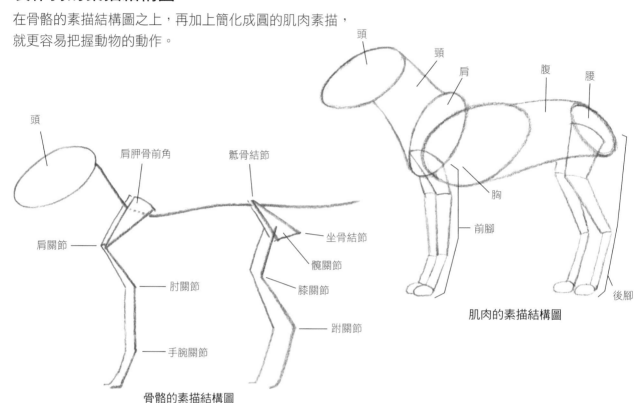

頭
肩胛骨前角
骶骨結節
肩關節
坐骨結節
髖關節
肘關節
膝關節
附關節
手腕關節

骨骼的素描結構圖

頭
頸
肩
腹
腰
胸
前腳
後腳

肌肉的素描結構圖

狗的身體·骨骼·肌肉 以從身體外側觀察的圖來確認必須注意的部份，仔細看看骨骼在什麼部位。

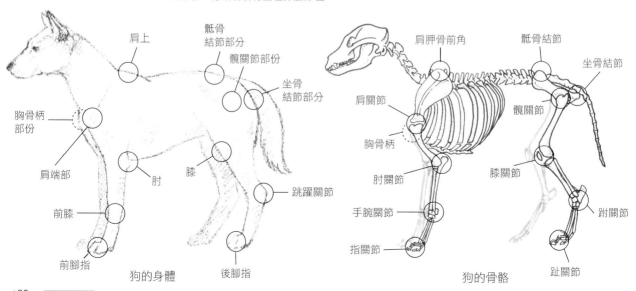

肩上
骶骨結節部分
髖關節部份
坐骨結節部分
胸骨柄部份
肩端部
肘
膝
跳躍關節
前膝
前腳指
狗的身體
後腳指

肩胛骨前角
骶骨結節
坐骨結節
肩關節
髖關節
胸骨柄
膝關節
肘關節
跗關節
手腕關節
指關節
趾關節
狗的骨骼

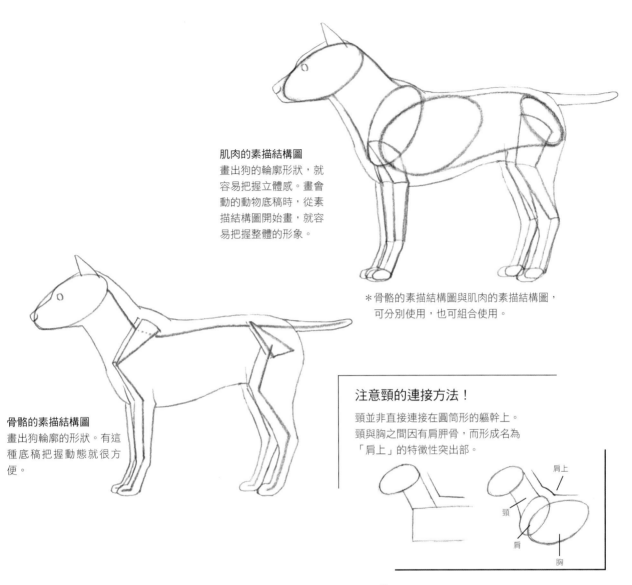

肌肉的素描結構圖
畫出狗的輪廓形狀,就容易把握立體感。畫會動的動物底稿時,從素描結構圖開始畫,就容易把握整體的形象。

＊骨骼的素描結構圖與肌肉的素描結構圖,可分別使用,也可組合使用。

骨骼的素描結構圖
畫出狗輪廓的形狀。有這種底稿把握動態就很方便。

注意頸的連接方法!

頸並非直接連接在圓筒形的軀幹上。
頸與胸之間因有肩胛骨,而形成名為「肩上」的特徵性突出部。

肩上
頸
肩
胸

check

把肌肉的素描結構圖重疊在肌肉的插圖上。把頭、頸、肩、胸、腹、腰等所謂的軀幹,以簡化的圓與連接的線來表示。加上四隻腳,就變成概略的動物形狀。

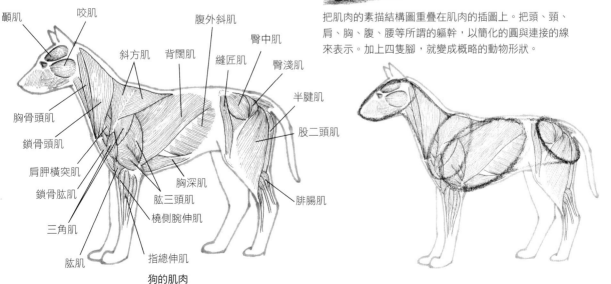

顳肌
咬肌
腹外斜肌
斜方肌
背闊肌
臀中肌
縫匠肌
臀淺肌
胸骨頭肌
半腱肌
鎖骨頭肌
股二頭肌
肩胛橫突肌
胸深肌
鎖骨肱肌
肱三頭肌
腓腸肌
三角肌
橈側腕伸肌
肱肌
指總伸肌

狗的肌肉

從前後來看的素描結構圖與後腳的連接方法

從前面來看的肌肉的素描結構圖

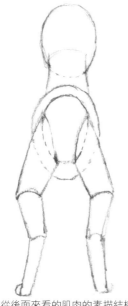

從後面來看的肌肉的素描結構圖

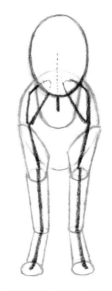

從前面來看的素描結構圖
（骨骼＋肌肉）

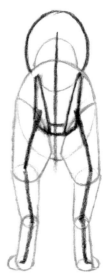

從後面來看的素描結構圖
（骨骼＋肌肉）

取出腰的部份看看

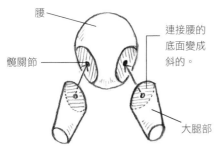

腰

髖關節

連接腰的
底面變成
斜的。

大腿部

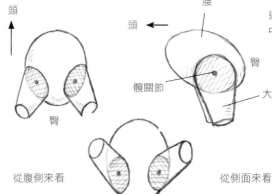

頭

臀

從腹側來看

腰

臀

髖關節

大腿部

連接雙腳的部份扁平，
中心變成髖關節。

頭

背側

腹側

從側面來看

〔腰與大腿部的連接變成「Ｏ型腿」！〕

把腰簡化為球體，大腿部簡化為倒圓
錐台，連接髖關節時，就容易了解腰
到大腿部的形狀。把膝畫成稍微向外
的「Ｏ型腿」感覺，就能表現出動物
的味道。

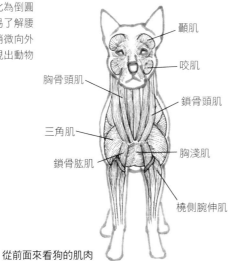

顳肌

咬肌

鎖骨頭肌

胸骨頭肌

三角肌

鎖骨肱肌

胸淺肌

橈側腕伸肌

從前面來看狗的肌肉

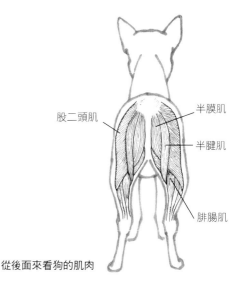

股二頭肌

半膜肌

半腱肌

腓腸肌

從後面來看狗的肌肉

3. 把握正中線

縱向通過人或動物身體表面中央一周的假設線稱為正中線。

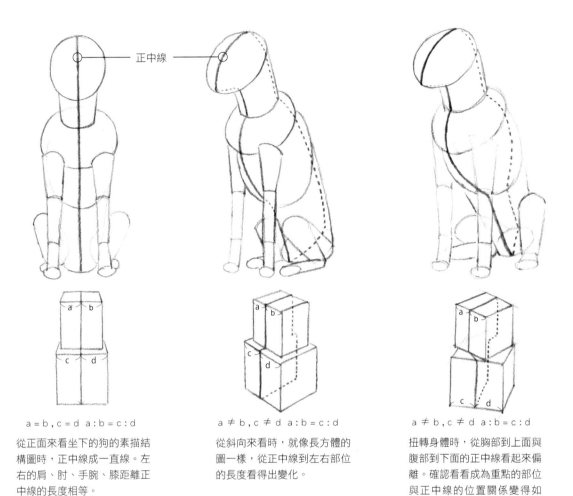

$a=b,c=d\ a:b=c:d$

從正面來看坐下的狗的素描結構圖時，正中線成一直線。左右的肩、肘、手腕、膝距離正中線的長度相等。

$a\neq b,c\neq d\ a:b=c:d$

從斜向來看時，就像長方體的圖一樣，從正中線到左右部位的長度看得出變化。

$a\neq b,c\neq d\ a:b=c:d$

扭轉身體時，從胸部到上面與腹部到下面的正中線看起來偏離。確認看看成為重點的部位與正中線的位置關係變得如何。

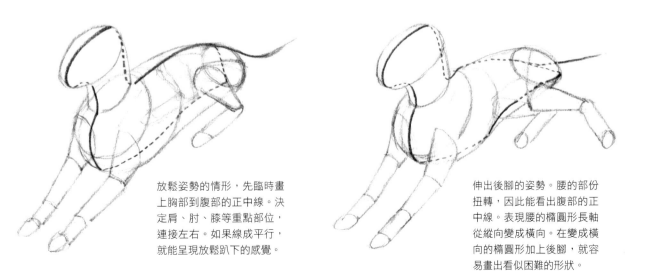

放鬆姿勢的情形，先臨時畫上胸部到腹部的正中線。決定肩、肘、膝等重點部位，連接左右。如果線成平行，就能呈現放鬆趴下的感覺。

伸出後腳的姿勢。腰的部份扭轉，因此能看出腹部的正中線。表現腰的橢圓形長軸從縱向變成橫向。在變成橫向的橢圓形加上後腳，就容易畫出看似困難的形狀。

正中線不單只能設定在身體的中心，腳和眼也能設定

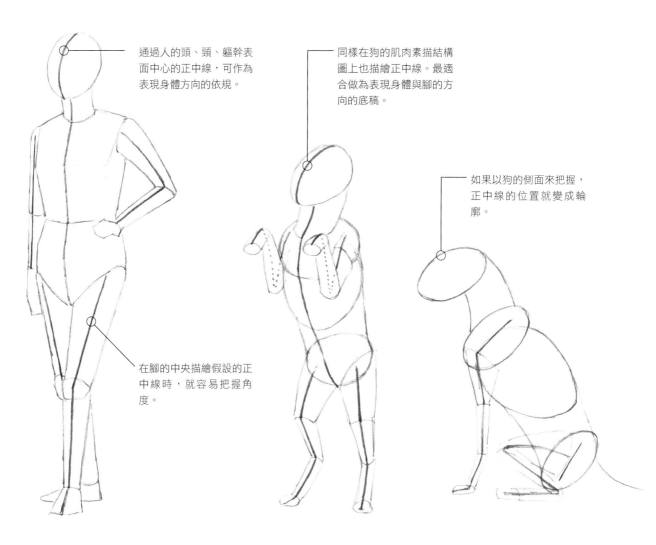

通過人的頭、頸、軀幹表面中心的正中線，可作為表現身體方向的依規。

同樣在狗的肌肉素描結構圖上也描繪正中線。最適合做為表現身體與腳的方向的底稿。

如果以狗的側面來把握，正中線的位置就變成輪廓。

在腳的中央描繪假設的正中線時，就容易把握角度。

眼・鼻的方向也以正中線來表示

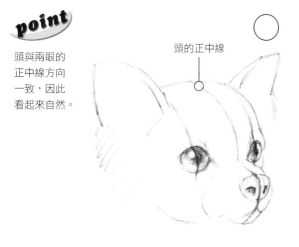

point

頭與兩眼的正中線方向一致，因此看起來自然。

頭的正中線

○

頭的正中線是從斜向角度所看的方向，但鼻與左右眼的正中線卻面向正面，因此看起來不自然。

×

4. 以骨骼來把握動態,加上肉來描繪形狀

利用骨骼與肌肉的素描結構圖來畫底稿,就能畫出各種姿勢的動物。
不論是使用一種,或兩種一起使用均可。不妨活用看看來把握動作的形象。

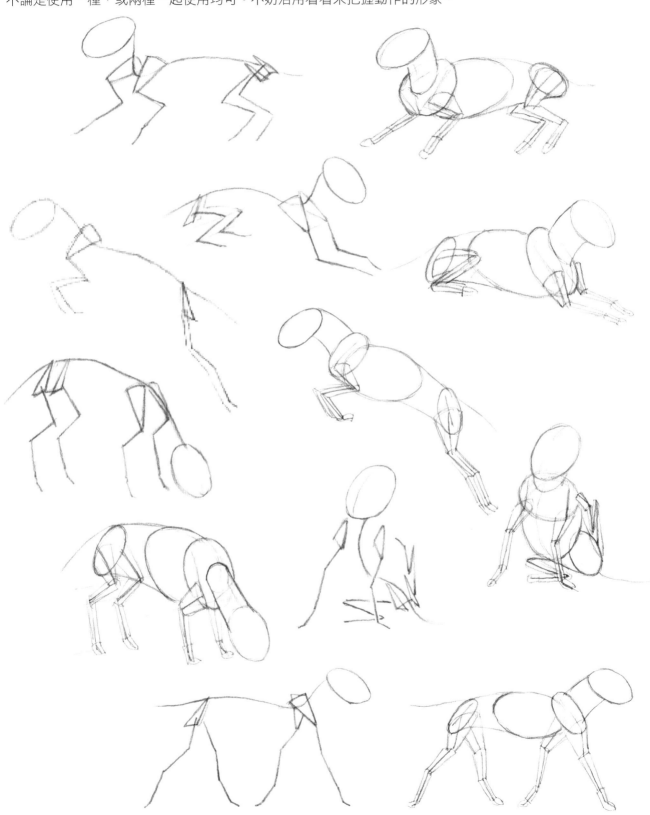

利用素描結構圖實際畫看看

利用素描結構圖來描繪狗與貓的各種動作。

1. 奔跑的狗…彎曲腳的動作

step1-1

利用肌肉的素描結構圖來把握
奔跑的形狀。
腳就像骨骼的素描結構圖一
樣,以關節為要點的線來表
現。

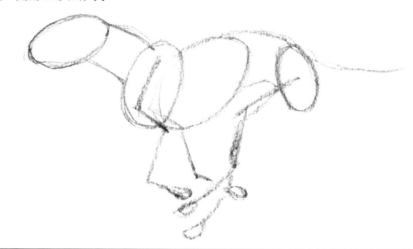

step1-2

加上肉來畫出狗的特徵。
奔跑的連續姿勢請參考138~
139頁。

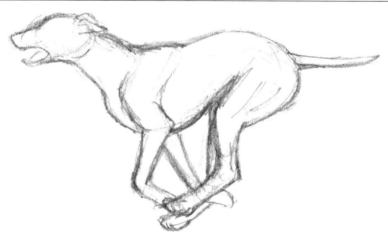

step1-3

完成。
加上陰影來呈現立體感。

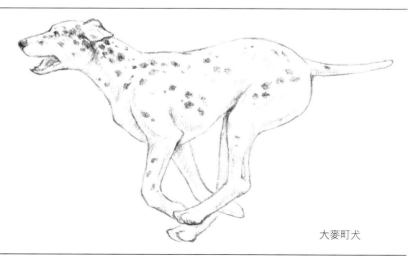

大麥町犬

2. 奔跑的狗…伸出腳的動作

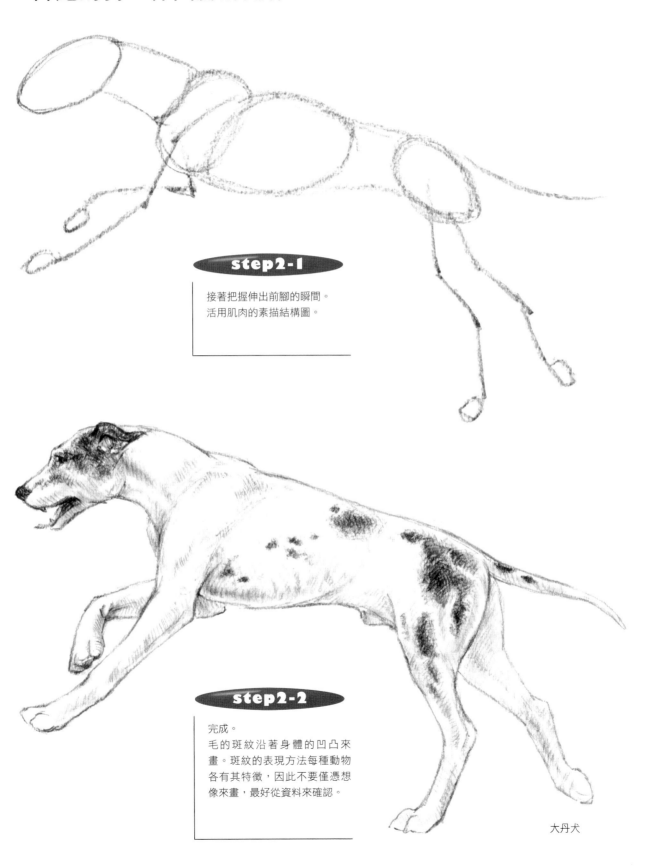

step2-1

接著把握伸出前腳的瞬間。
活用肌肉的素描結構圖。

step2-2

完成。
毛的斑紋沿著身體的凹凸來
畫。斑紋的表現方法每種動物
各有其特徵,因此不要僅憑想
像來畫,最好從資料來確認。

大丹犬

3. 落下的貓…旋轉的動作

把貓向上拋後落下（①），牠會立即把頭與前腳恢復正常的位置（②），
接著縮回後腳（③）平安著地（④）。

①向上的階段。

②扭轉身體，想把腳向下的階段。

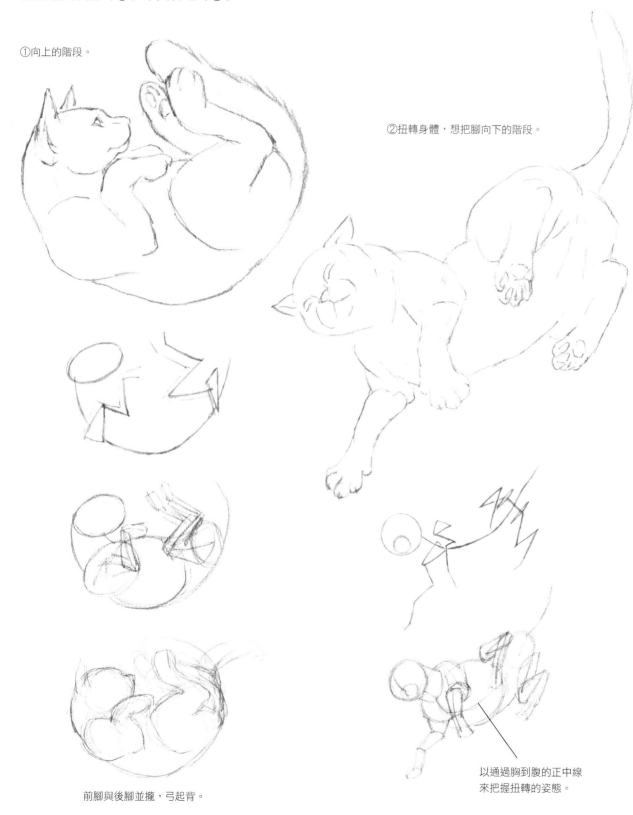

前腳與後腳並攏，弓起背。

以通過胸到腹的正中線
來把握扭轉的姿態。

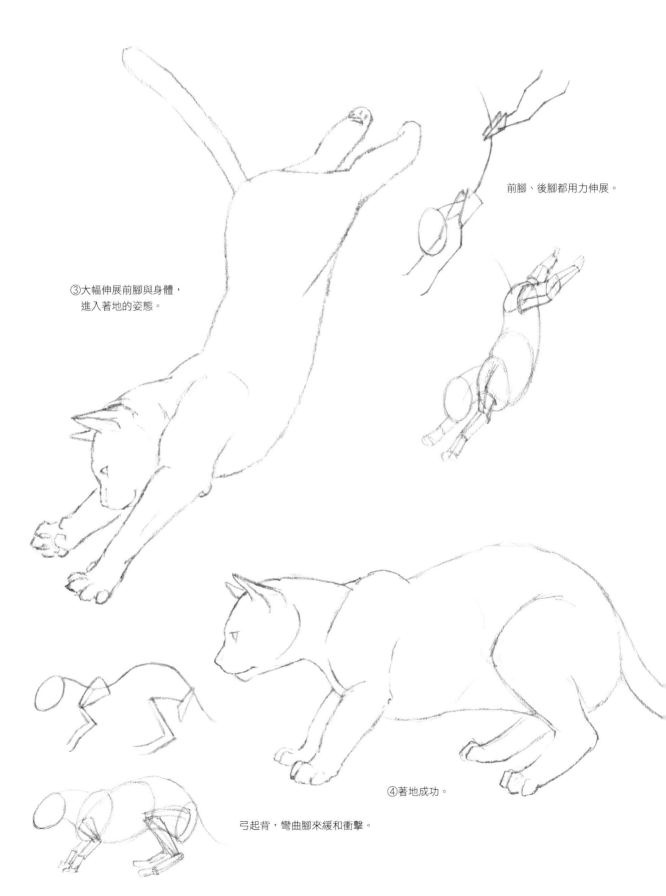

前腳、後腳都用力伸展。

③大幅伸展前腳與身體，
　進入著地的姿態。

④著地成功。

弓起背，彎曲腳來緩和衝擊。

4. 貓的各種動作

快走的貓

右前腳與左後腳著地，左前腳與右後腳離地。
請注意左肩比右肩低。

躡手躡腳的貓

慢慢走路的貓

右前腳與左右後腳著地。
離地的左前腳的肩部下降，右肩向上。

想往上跳的貓

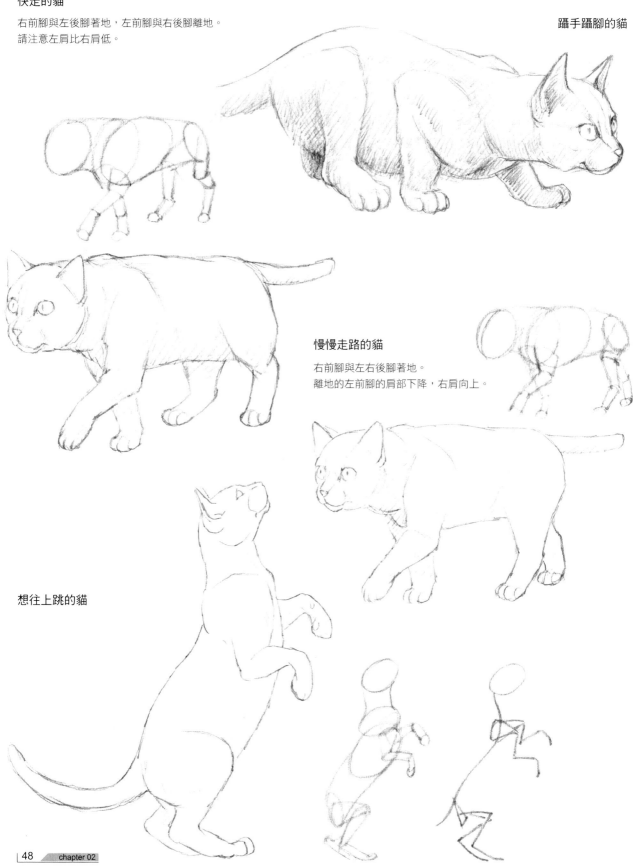

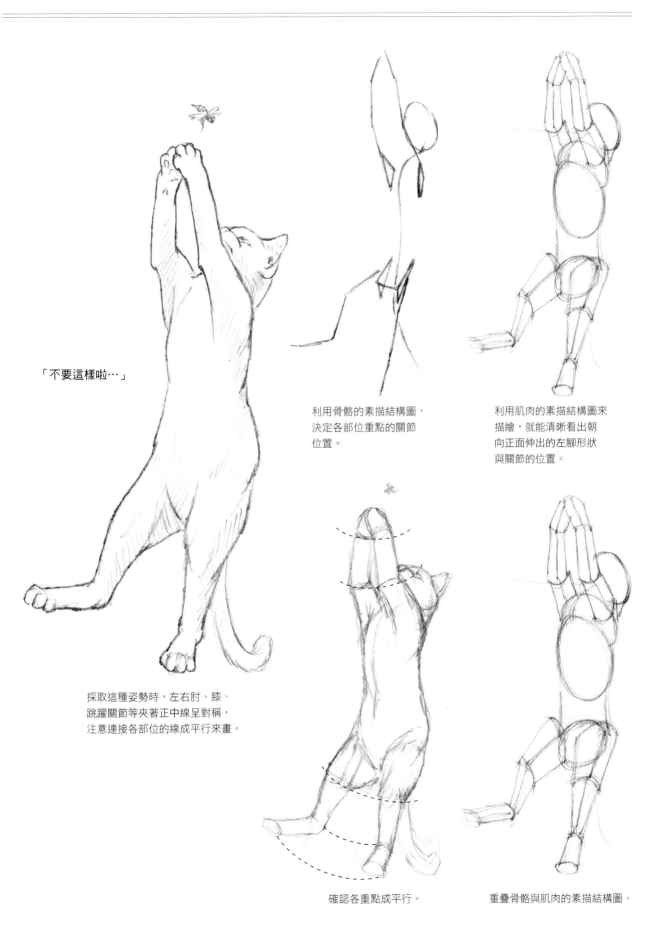

「不要這樣啦⋯」

利用骨骼的素描結構圖，
決定各部位重點的關節
位置。

利用肌肉的素描結構圖來
描繪，就能清晰看出朝
向正面伸出的左腳形狀
與關節的位置。

採取這種姿勢時，左右肘、膝、
跳躍關節等夾著正中線呈對稱，
注意連接各部位的線成平行來畫。

確認各重點成平行。

重疊骨骼與肌肉的素描結構圖。

比例

把握特徵來描繪該動物的神韻時，了解基準的比例（比率）很重要。
為了把動物的身體畫得均衡又美麗，以某種比例來把握各部份的大小，利用狗與貓的標準範例來確認。

1. 全身

以頭的長度為基準，能發現相同長度的部位。
這些成為動物自然站立時的比例標準值。
當姿勢或所看的角度改變時，當然也會變化。
此外，依動物的種類有時也會改變。

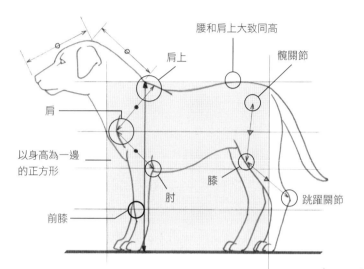

狗的比例

以身高（地面到肩上的高度）為一邊的正方形來思考。狗除了頭的部份，大概都能納入這個正方形。從肩上、肩、肘、前膝分別向地面畫平行的線時，各部位的位置關係就如圖所示。

貓的比例

可看出貓的腰部稍微超出以身高為一邊的正方形。

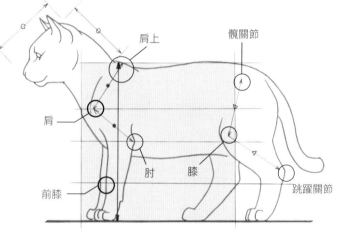

memo

**從正面來看和從側面來看，
比例會改變**

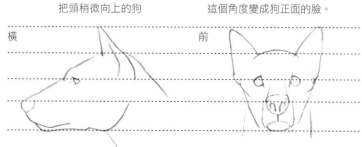

觀看的人眼睛的位置

把頭稍微向上的狗　　　　這個角度變成狗正面的臉。

橫　　　　　　　　　　前

2. 臉

眼、鼻位於從耳內側的根到
下顎長度的三等分線上。

眼頭位於連接耳內側的根到鼻側面的
線上稍外側。

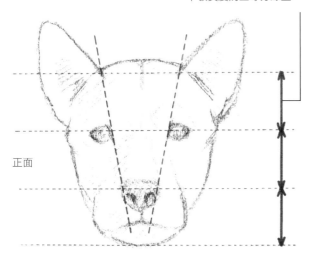

正面

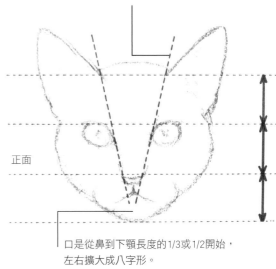

正面

口是從鼻到下顎長度的1/3或1/2開始，
左右擴大成八字形。

眼位於鼻到耳後方長度約1/2的位置。

眼頭

側面

嘴角

眼位於鼻到耳後方長度約1/2的
位置，靠近鼻。

眼頭

側面

嘴角

連接眼與耳下側的線和連接下顎與喉的線，
貓、狗都大致成平行。而且嘴角位於從眼頭
向下垂直的線上。

頭雖然低，但從這種側面
所看的角度是狗平時的臉。
因為看見整個吻（嘴邊），
所以臉看起來長。

通常狗頭的角度

觀看的人眼睛
的位置

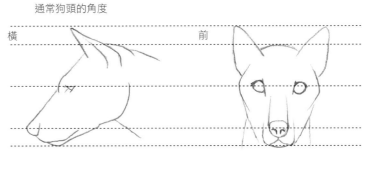

橫　　　　　　　　　　　前

3. 比例的變化

動物的姿勢或所看角度改變時，比例也會有所變化。
以下利用並排的立方體來思考這個原理。

從側面來看⋯

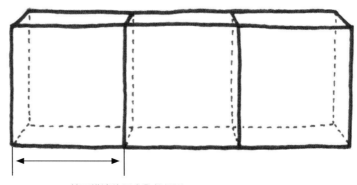

前面橫邊的長度全部相同。

從斜向來看⋯

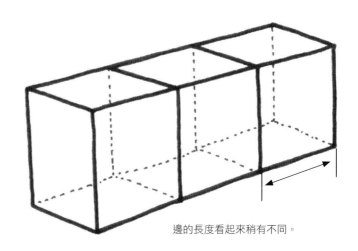

邊的長度看起來稍有不同。

比例的測量法

首先利用鉛筆等工具，測量要畫對象的基準部份（通常是頭）的長度。把筆芯尖對準鼻尖，拇指對準枕部的位置。再對準其他想要測量長度的部份，算出該處大約是頭的幾倍。描繪出來的畫如果比例相同，即表示形狀保持均衡。

概略從正面來看⋯

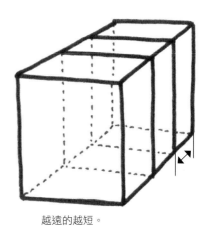

越遠的越短。

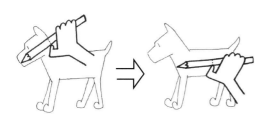

動物的身體也是一樣

從側面來看…

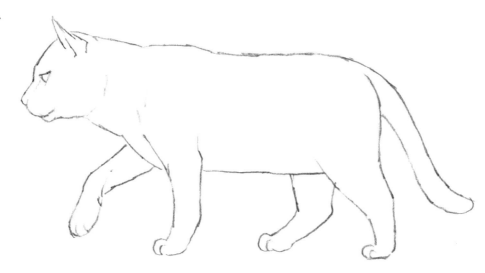

從斜向來看…

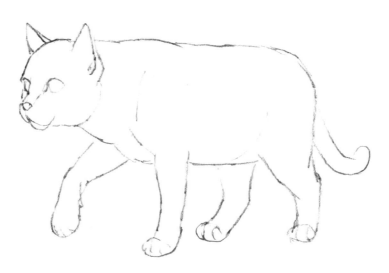

概略從正面來看…

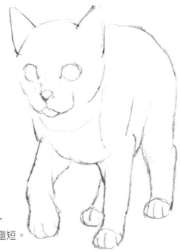

與從側面來看相比，
肩到腰的長度變得極短。

4. 年齡差異形成的身體與臉形的變化

從剛出生到老年，來表現身體與臉形的變遷。

和身體的大小相比，
前後腳粗細不一是幼
犬的特徵。

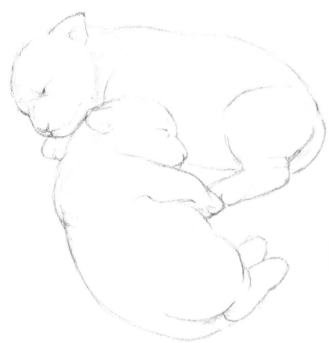

出生後的10天左右…
閉眼，腳短而身體軟趴趴的，
但為了攝取營養嘴巴很大。
狗、貓從10天到2週大就張開眼，開始爬來爬去。

1～1.5個月…
出生後1個月左右起，
眼鼻變得明顯，
幼犬的眼睛和成犬比起來，
稍微靠臉的下方，
因此頭看起來比較大，形成可愛的表情。

貓的臉形變化

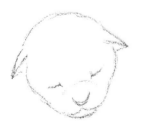

出生後10天左右

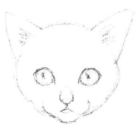

1～1.5個月

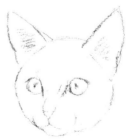

3～4個月

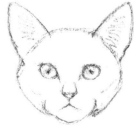

成貓

成犬…
經過一年左右就完全
變成成犬，身體的比
例也很完整。

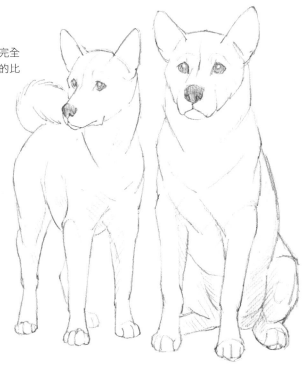

3～4個月…
體態、相貌逐漸完整，
雖已接近成犬，但仍會
殘留一些稚氣。

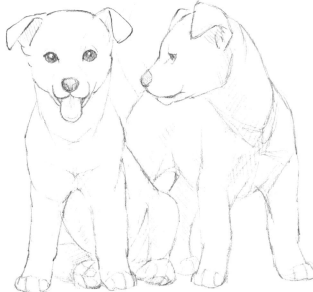

如果未做結紮手術，公狗比母狗大，身體也粗壯結實。

老犬…
狗超過7～8歲、貓超過10歲
時，皮膚就開始鬆垮，肩、
背、腰顯得消瘦而充滿骨感。

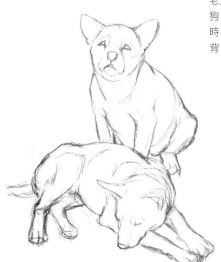

質感的表現…眼的光澤與毛色的畫法

1. 眼睛的畫法

狗的情形… 一般來說狗的眼睛，瞳孔是圓的，虹膜全體是深色。

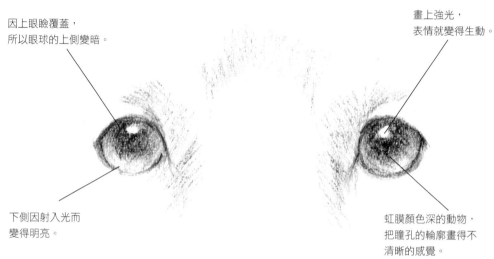

因上眼瞼覆蓋，
所以眼球的上側變暗。

畫上強光，
表情就變得生動。

下側因射入光而
變得明亮。

虹膜顏色深的動物，
把瞳孔的輪廓畫得不
清晰的感覺。

〔描繪的順序〕

①以淡淡的線條大概決定眼的輪廓、瞳孔與強光的位置。

②以強光為中心，成放射狀淡淡畫入影線，
眼頭與眼瞼相接的部份稍微畫深，表現球體的感覺。

③把瞳孔的部份畫深。
狗的虹膜顏色多半較深，因此接近下眼瞼的部份
稍微畫暗。瞳孔與虹膜的界線，不要畫得太清晰較好。

④把強光的周圍畫深，眼頭與眼尾畫入有力的線條
使形狀變得清晰。
靠近眼尾的部份用軟橡皮擦輕輕擦拭，
就會呈現透明感。

狗的各種眼

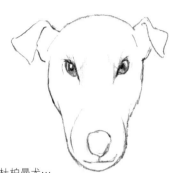

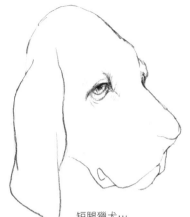

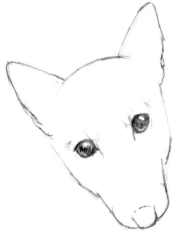

杜柏曼犬…
眼尾比實際向上畫，
表現出精悍的感覺。

短腿獵犬…
以垂眼來顯示獨特的表情。

一般狗的眼睛顯

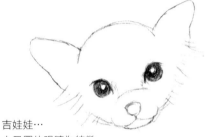

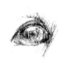

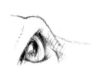

吉娃娃…
大又圓的眼睛為特徵。

拉布拉多犬等溫柔的眼睛。

從側面來看的眼睛。

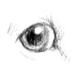

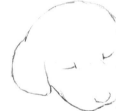

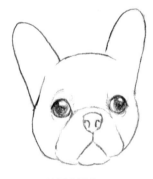

斜視時，
稍微露出白眼球顯得很可愛。

入眠的眼睛。

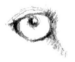

西伯利亞哈士奇
特有的虹膜顏色明亮的眼睛。

法國牛頭犬…
眼睛大的狗，
有些犬種的眼睛是分別往左右
向著外側。

向上的眼睛。

point

如果先畫一邊再畫另一邊，
就很難保持左右均衡，
因此最好兩側同時進行。

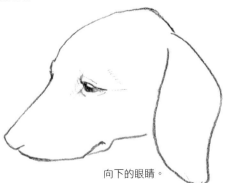

向下的眼睛。

貓的情形⋯ 從圓形縱向變成細長的瞳孔形狀為特徵。

在瞳孔稍微重疊畫上強光，
就會呈現透明感。

把眼頭與眼尾的線畫深，
其他部分稍淡描畫，就能做
出眼睛呈球形的感覺。

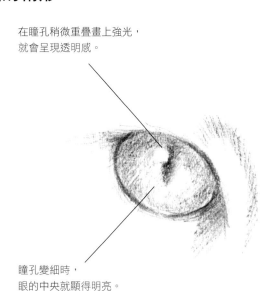

瞳孔變細時，
眼的中央就顯得明亮。

瞳孔的輪廓不要畫得太清
晰，才會感覺自然。

〔描繪的順序〕

①以淡的線畫眼的輪廓與瞳孔，概略決定強光的位置。
強光若較大就畫1～2個。

②從強光成放射狀淡淡畫入影線。貓的虹膜顏色明亮，
因此儘量畫淡。連接上眼瞼的部份稍微畫深。

③瞳孔的部份畫深。
從正面來看貓的瞳孔時，並非垂直而是稍微成八字形。
虹膜的境界不要畫太清晰。
在瞳孔的中心、眼頭、眼尾畫入有力的線條。

④在眼頭與眼尾的部份稍微畫入較深的眼線，就能表現
球面。
靠近眼尾的部份用軟橡皮擦輕輕擦拭，
就會呈現透明感。

貓的各種眼睛

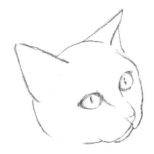

凝視時的眼睛。

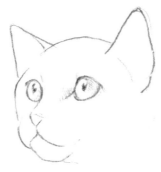

向上看的眼睛。

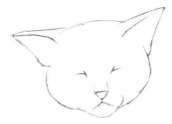

入眠的眼睛。

稍微看旁邊的眼睛。

懷疑的眼睛。

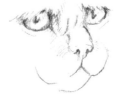

波斯貓等鼻短貓的眼睛。

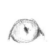

向上看的眼睛。

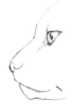

從側面來看的眼睛。

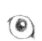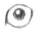

感到吃驚的眼睛。

瞳孔的變化

瞳孔是藉由放大、縮小來調節達到
視網膜的光的量。在暗處光的量少
就變大，在明亮處則變小。
變大時的形狀，任何動物都一樣，
但變小時，有像狗一樣成圓形，
也有像貓一樣縱向變細長，
更有像馬‧牛‧羊一樣橫向變細長。
但即使在明亮處，如果感到興奮
或吃驚，瞳孔也會放大。

瞳孔的大小與形狀

狗

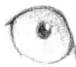

暗　　　　　　　　　亮

貓

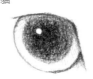

馬‧牛‧羊

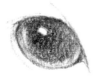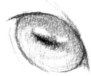

2. 毛色的畫法

包覆身體的毛色，
以重疊的鉛筆筆觸來表現。
練習鉛筆的各種調子，
應用在長短毛的筆觸上。

平塗的濃淡法…從上拿鉛筆，重疊縱向筆觸。

形成調子

從左到右來使用鉛筆（左撇子是從右到左），
逐漸變深來形成調子。
調子從明亮部份向黑暗部份移動時
會形成高低差，此稱為濃淡法。
同樣地，以影線或交叉影線的網目影線也能形成濃淡。

利用影線的濃淡法…排列斜線。

利用網目影線的濃淡法…一口氣塗好有點困難，
因此可觀看全體調子重疊塗幾次，從中間形成黑暗的部份。

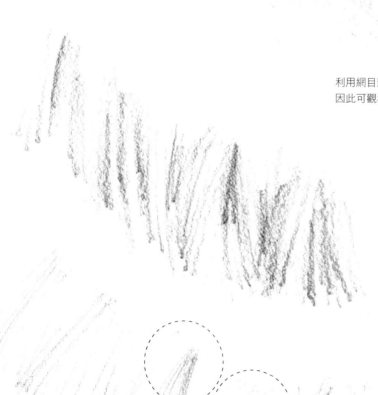

直毛的畫法…
在影線上重疊角度稍微不同的影線，
就能形成尖銳三角的部份。
把這種三角部分畫暗、加強，
就能表現毛重疊在一起的樣子。

在三角部分加上筆壓強的筆觸，
就能呈現下側的毛被表面的毛覆蓋變暗的感覺，
使毛色出現厚度。

毛向一定的方向生長

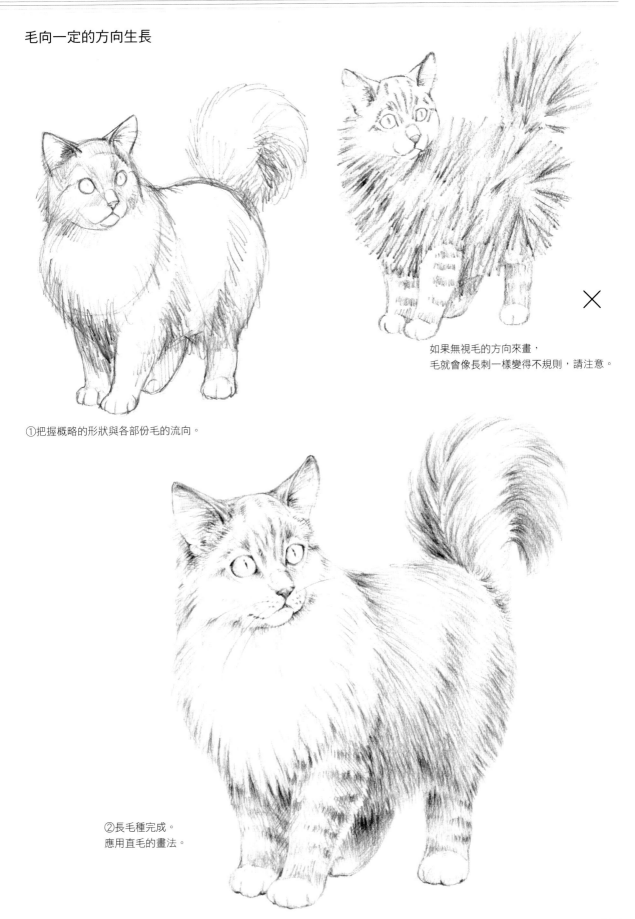

①把握概略的形狀與各部份毛的流向。

如果無視毛的方向來畫，
毛就會像長刺一樣變得不規則，請注意。

②長毛種完成。
應用直毛的畫法。

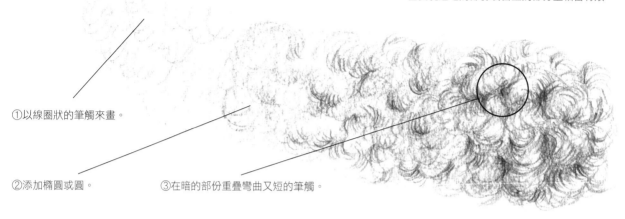

使用點描的濃淡法…點上很多點也能形成濃淡。
在表現短毛的部份或密生的部分上相當有效。

①以線圈狀的筆觸來畫。

②添加橢圓或圓。

③在暗的部份重疊彎曲又短的筆觸。

捲毛的畫法…
重疊幾個線圈狀的線，
在上面重疊橢圓或圓就能形成暗的部份。
在此畫入彎曲又短的筆觸。
在有些地方加上強筆壓的筆觸，
就能表現硬捲毛的感覺。

光

把頂端畫亮

應用線條來畫的波浪毛…
重疊線，加上暗的部份來畫的方法
和直毛一樣。波浪的頂端部分畫亮，
底部畫暗，就能表現蜿蜒起伏的樣子。

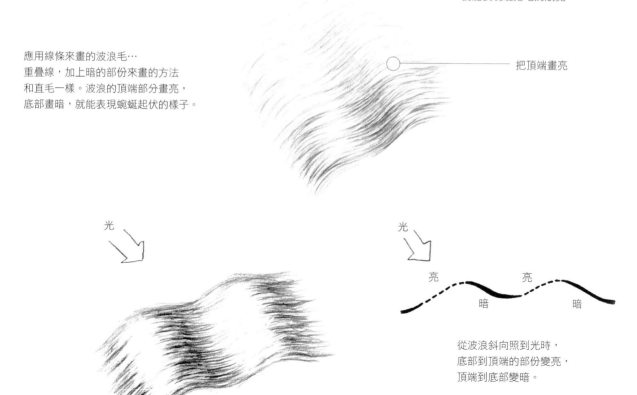

光

光

亮　　　　亮
　暗　　　　暗

從波浪斜向照到光時，
底部到頂端的部份變亮，
頂端到底部變暗。

波浪、彎曲可以單獨使用，
但如果組合短的影線或點描，
就能表現另一種不同味道的質感。
毛色明亮的部份留白不塗比較能漂亮完成，
也可以用軟橡皮擦擦拭重疊筆觸暗調子的部份來變亮。

短的影線＋點描

波浪毛

短的影線

捲毛

波浪毛＋短的影線

表現白毛・黑毛

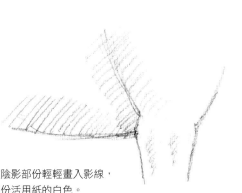

書入毛的質感。

②在腳與軀幹的界線或陰影暗的部份
畫入毛的質感。

①白狗在陰影部份輕輕畫入影線，
明亮的部份活用紙的白色。

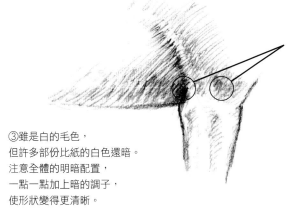

雖是白狗，
但陰影的部份意外看起來很暗，
大膽加上中〜暗的調子就能提升效果。

③雖是白的毛色，
但許多部份比紙的白色還暗。
注意全體的明暗配置，
一點一點加上暗的調子，
使形狀變得更清晰。

④完成。
把畫紙靠近白狗旁邊來看時，
就能看出原以為「白」的毛的亮度比畫紙還低。

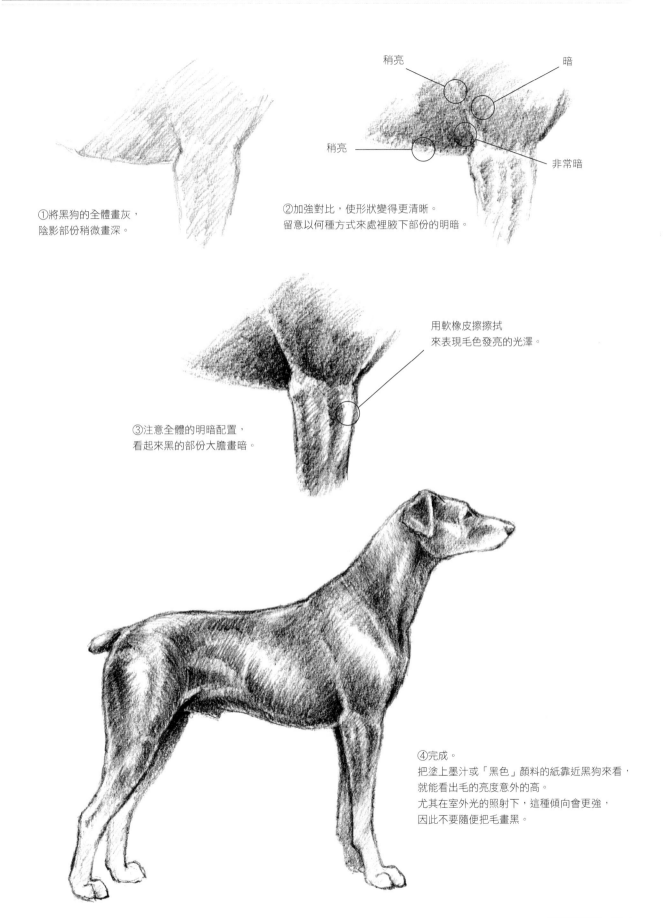

稍亮　　　　　　　　　　　　暗

稍亮

非常暗

①將黑狗的全體畫灰，
陰影部份稍微畫深。

②加強對比，使形狀變得更清晰。
留意以何種方式來處裡腋下部份的明暗。

用軟橡皮擦擦拭
來表現毛色發亮的光澤。

③注意全體的明暗配置，
看起來黑的部份大膽畫暗。

④完成。
把塗上墨汁或「黑色」顏料的紙靠近黑狗來看，
就能看出毛的亮度意外的高。
尤其在室外光的照射下，這種傾向會更強，
因此不要隨便把毛畫黑。

來畫看看吧！

利用資料，或把實際的寵物當作模特兒來畫看看吧！

以站立的狗狗為模特兒的照片。
把寫真照片用A4尺寸（21×29.9cm）
影印放大成黑白。

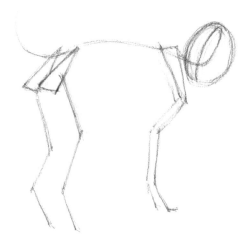

①在影印的照片上重疊描圖紙，
在頭、肩、肘、膝等位置作記號用線連接，
描繪骨骼的素描結構圖。以此把握全身的動
向。

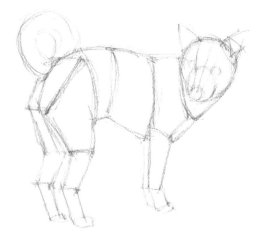

②在骨骼的素描結構圖紙上重疊新的紙，
依據透出來的形狀，
描繪加上肉的素描。

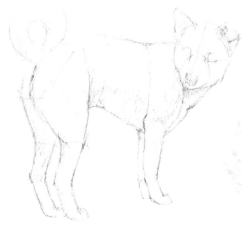

③重疊筆觸畫入陰影或毛色。

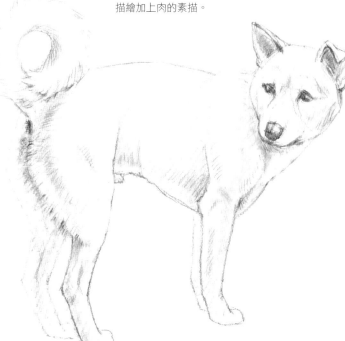

④站立的狗完成。

以坐下的狗狗為模特兒的照片。
拍攝遠處的動物時，
通常都照得出乎意料的小，
因此建議在按下快門前最好再踏前一步。
在屋外拍攝能拍出漂亮的毛色。

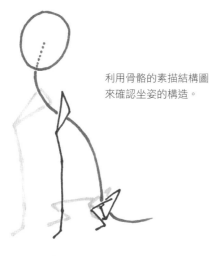

利用骨骼的素描結構圖
來確認坐姿的構造。

動物照片的拍攝方法

動物和人不同，不會面向照相機的鏡頭擺出姿勢。
一般的情形，寵物要不是因想玩而衝向拿照相機的飼主，
就是對按快門的聲音感到吃驚，轉向別處不予理會。
這種情形下，就要拜託家人或是朋友當助手。
助手利用食物或玩具來吸引動物的注意力，
趁此機會從適當的角度來拍攝。
拍攝時容易變成從站立的位置俯瞰的情形，
因此會拍出頭比身體大的照片。
建議儘可能配合動物眼睛的高度，把照相機放低來拍攝。
有縱深的照片，位於遠處的物體會超乎想像的小。
而從近處往正面拍攝的照片，後腳會意外變小，
因此必須考慮整體平衡來做修正。

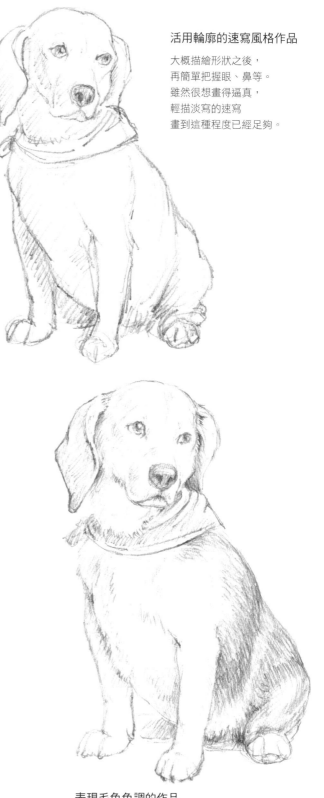

活用輪廓的速寫風格作品

大概描繪形狀之後，
再簡單把握眼、鼻等。
雖然很想畫得逼真，
輕描淡寫的速寫
畫到這種程度已經足夠。

表現毛色色調的作品

腳尖等靠近皮膚有骨頭的部份，以有力的直線來畫。
肌肉多的部份，以柔和的線條來把握，
就能變成有強有弱的形狀。
重疊毛的筆觸來表現小獵兔犬獨特的色調。

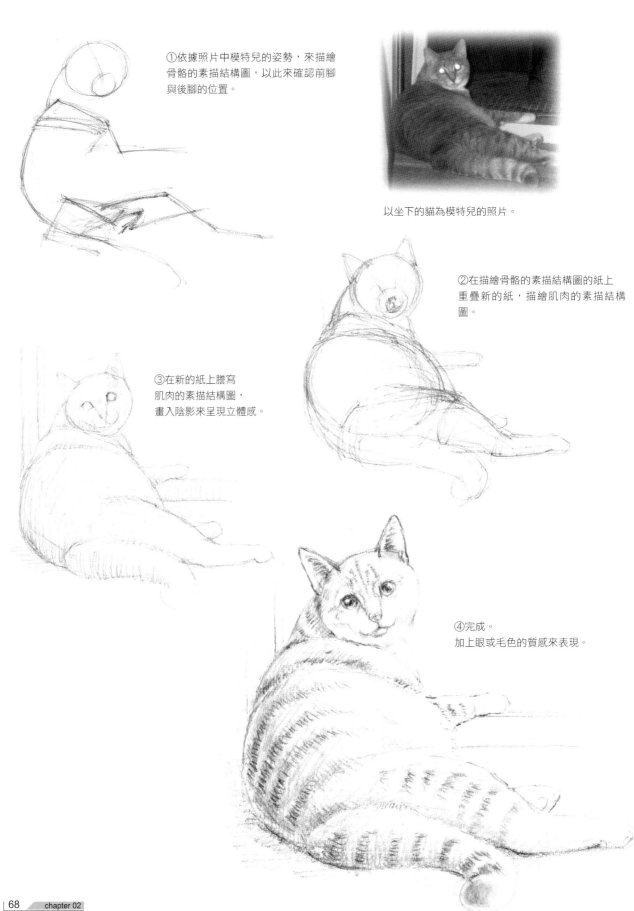

①依據照片中模特兒的姿勢，來描繪骨骼的素描結構圖，以此來確認前腳與後腳的位置。

以坐下的貓為模特兒的照片。

②在描繪骨骼的素描結構圖的紙上重疊新的紙，描繪肌肉的素描結構圖。

③在新的紙上謄寫肌肉的素描結構圖，畫入陰影來呈現立體感。

④完成。
加上眼或毛色的質感來表現。

動物睡覺時是素描的良機

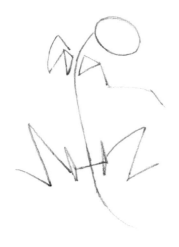

①以骨骼的素描結構圖來把握形狀。

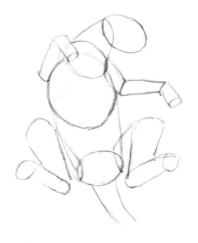

②以肌肉的素描結構圖來表現立體。

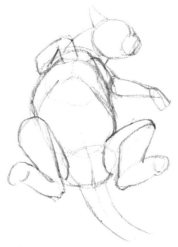

③接近貓獨特的自然形狀。

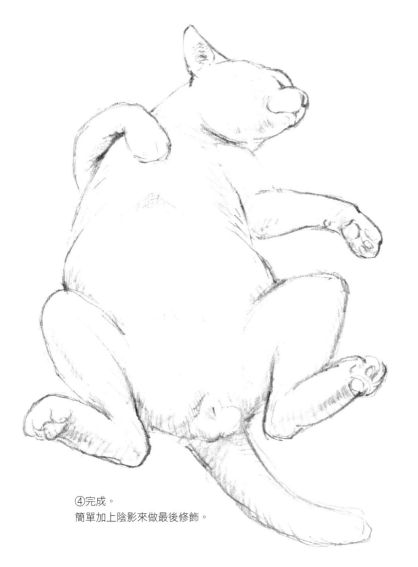

④完成。
簡單加上陰影來做最後修飾。

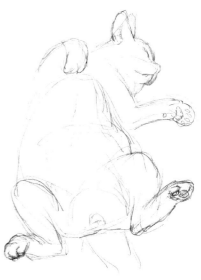

這是觀看貓的睡姿所畫的畫。
雖然只是簡單的素描，
卻能成為充實的資料。
之後利用骨骼與肌肉的素描結構圖，
就能完成作品。
素描時，從相同角度來拍攝照片，
有助於彌補不能完全描繪的部份，
或是幫助添加毛的顏色或斑紋。

把握坐下姿勢的特徵

前腳豎立、後腳彎曲的坐下稱為犬坐姿勢，
顧名思義，這是狗、貓常見的姿勢。
睡覺的姿勢好畫，但平日常見的安定姿勢可說是「坐下」的形態。
比較各種不同的形態，就能了解應畫出來的重點。

 狗

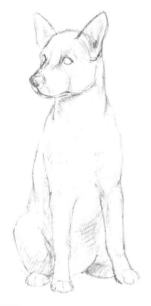
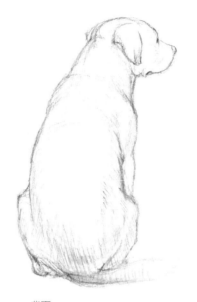
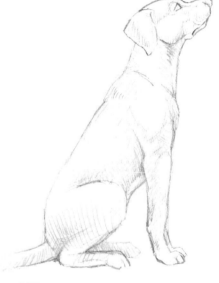

正面…
前腳打開身體的寬幅，
後腳稍微超出左右前腳側方的程度。

背面…
肩張開看起來很魁梧，
腰比身體的寬幅稍大。

側面…
背不像貓那麼彎曲。

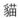 貓

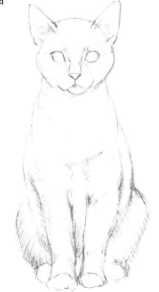
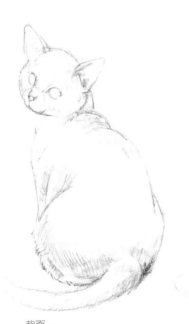
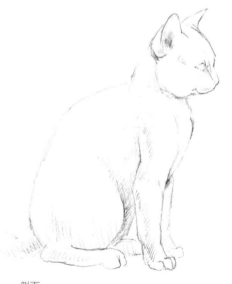

正面…
前腳併攏，後腳超出兩側。

背面…
從背面看腰變大，
因此感覺肩很窄。

側面…
變成所謂「貓背」的駝背。

第**3**章

狗或貓的
各式各樣表情、種類

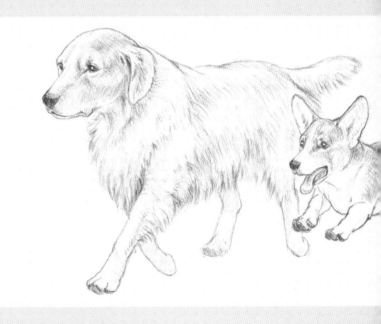

柯基犬的12面相

比起其他動物，狗的表情非常豐富。
不妨把這些稍微誇張來描繪看看。

● **柯基犬的特徵…**
耳大且豎立，臉類似野狐。

● **基本的表情…**
公狗的臉。
以用力的直線來畫。

可愛的表情…
稍微露出白眼球，
就能變成可愛的表情。

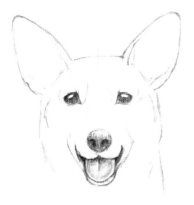

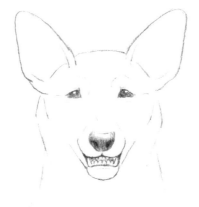

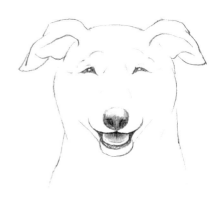

快活的表情…
眼尾稍微向下，下眼瞼彎曲成弓形，
就變成笑的表情。
張開嘴，嘴角向上，
就能表現更快樂的感覺。

討好的笑…
有些狗偶爾會對初次見面的人
露出牙齒（呲牙裂嘴）。
因為眼沒有敵意，故可說是討好的笑。

溫和的表情…
遇到飼主或親密的朋友
（包括狗友），耳會下垂，
輕輕張開嘴並顯露出溫柔的眼睛。

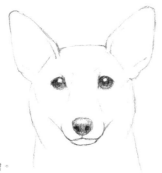

母狗的臉，
用柔和的線條來描繪。
眼也稍微畫大一些。

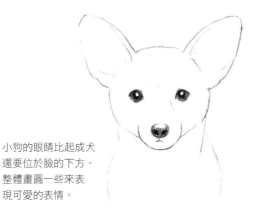

小狗的眼睛比起成犬
還要位於臉的下方。
整體畫圓一些來表
現可愛的表情。

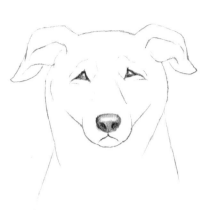

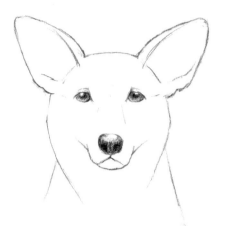

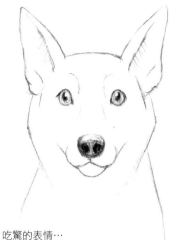

對不起…
這是糟糕，該怎麼辦的臉。
被飼主嚴厲斥責時，可能會做出這種表情。

憂鬱的表情…
雖然不會像人一樣露出憂鬱的臉，
但只要把耳稍微向左右張開，
上眼瞼與眼尾稍微向下，
上唇兩側也稍微向下，就能顯出這種感覺。

吃驚的表情…
受到驚嚇時，把瞳孔畫在虹膜的中央
就能顯出表情。
留意把鼻孔加大，上唇兩側鼓起。

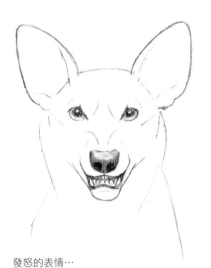

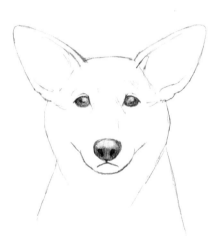

發怒的表情…
豎立雙耳（攻擊時就躺平），張開鼻孔，
鼻皺在一起把上唇向上拉，
露出牙齒給對方看。
在眼頭畫入有力的線條就有效果。

悲傷的表情…
雙耳稍向左右打開，眼的強光不明顯，
就能表現出深深的悲傷或疑惑。
眼尾向下，嘴變小。

猜疑的表情…
眼尾向上，眼的下側畫亮變成三白眼時
就變成猜疑的表情。
眉間的皺紋或緊閉的嘴也能表現強烈的
猜疑心。

如果想畫得可愛，
最常用的手法就是把眼畫大，
鼻或嘴畫小，但如黃金獵犬般眼小、
鼻或嘴大的狗，只要把眼畫細，嘴角向上，
就能變成好像幸福而可愛的表情。

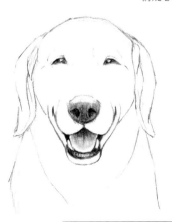

犬科動物的種類與表情

描繪各種犬類各式各樣的姿勢看看。
利用素描結構圖來把握動態，表情也會更生動。

1. 各式各樣的種類與有趣的舉動

獵狐梗毛茸茸的，不易看出重點的部位，
因此利用素描結構圖來把握基本的形狀。

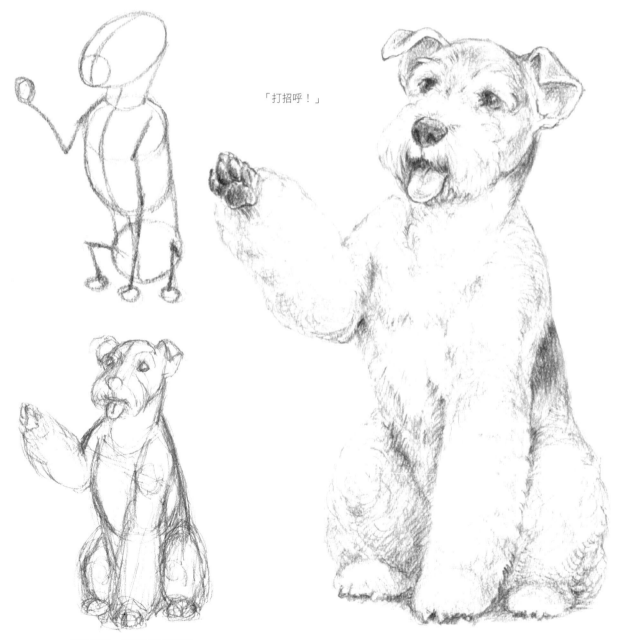

「打招呼！」

一抬高右肩，把頸稍微向後傾，
就能表現拼命抬高右前腳的樣子。

硬毛獵狐狸

狗感到痛時會顯出什麼表情。
動物很少像人一樣會顯出「好痛～」的表情，
而是靜靜忍耐。
於是，尋找看起來像很痛表情的照片來素描。

想像被球打到時的情景，
閉上被打到那側的眼，鼻皺在一起。
這是傑克羅素梗，因此把臉稍微畫長。

把握臉的表情之後，就畫身體。
利用素描結構圖來把握全身的比例。
底稿雖然右腳向下，
但把腳尖向上翹似乎較能表現衝擊的大小。

「好痛！！」

把被打到那側的肩畫高，
就能顯出想保護身體的感覺。

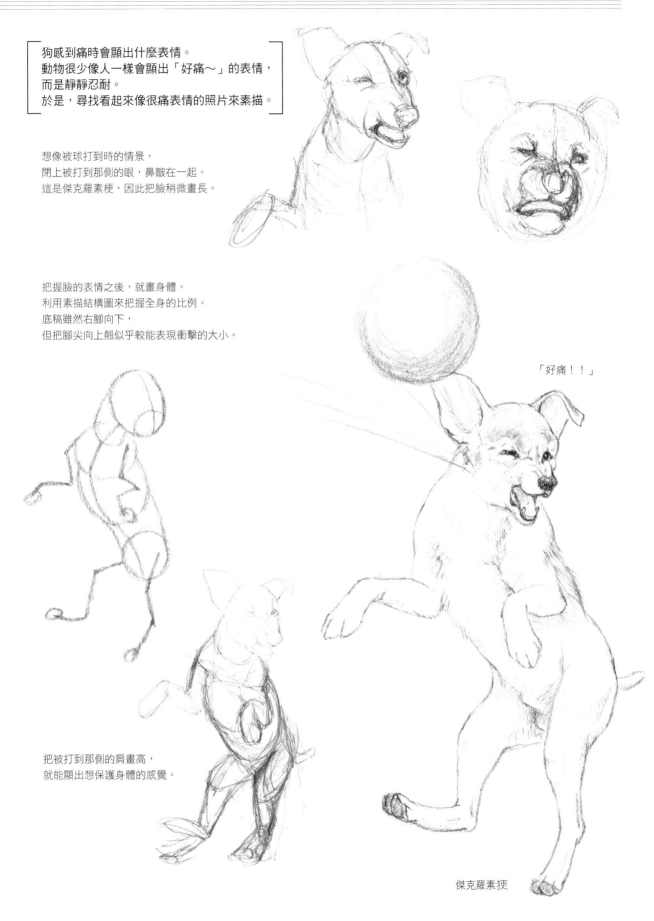

傑克羅素㹴

幼犬比成犬的頭大，
但把位於前面的臀部畫得稍大就能顯出縱深。

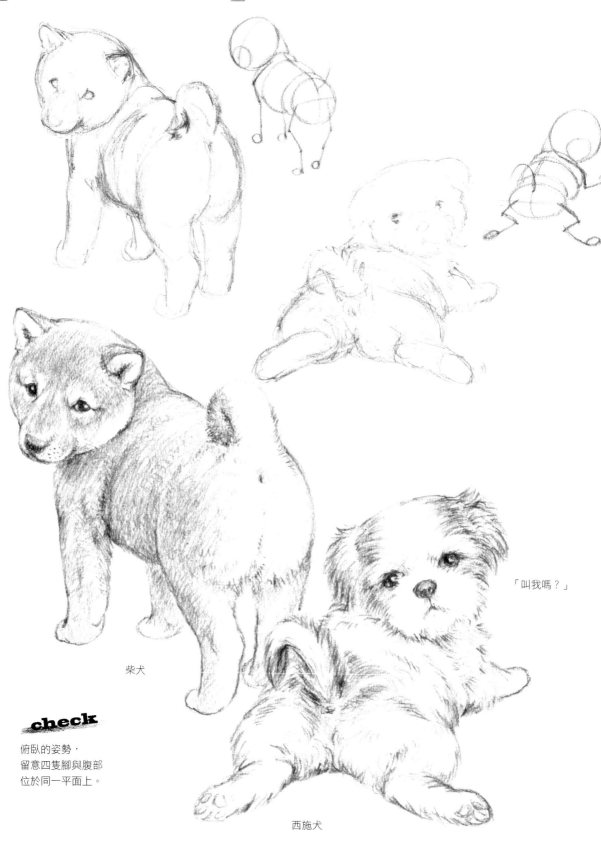

柴犬

「叫我嗎？」

check

俯臥的姿勢，
留意四隻腳與腹部
位於同一平面上。

西施犬

表現毛色或色調。

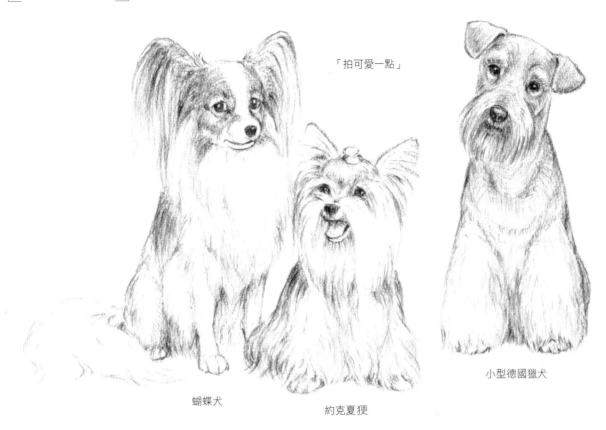

「拍可愛一點」

蝴蝶犬

約克夏狸

小型德國獵犬

check

白的毛色是以在陰影部份
畫入毛的質感來表現。

check

黑的毛色是以灰色為基調
來表現立體感，考慮全體
的均衡把陰影部份畫濃。

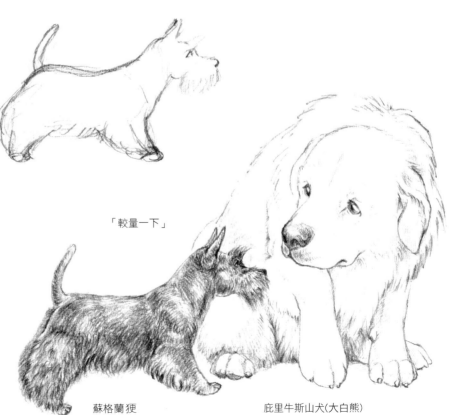

「較量一下」

蘇格蘭狸

庇里牛斯山犬(大白熊)

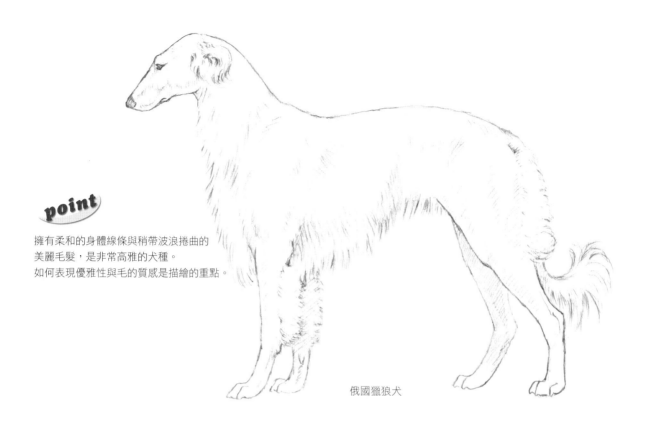

point

擁有柔和的身體線條與稍帶波浪捲曲的
美麗毛髮，是非常高雅的犬種。
如何表現優雅性與毛的質感是描繪的重點。

俄國獵狼犬

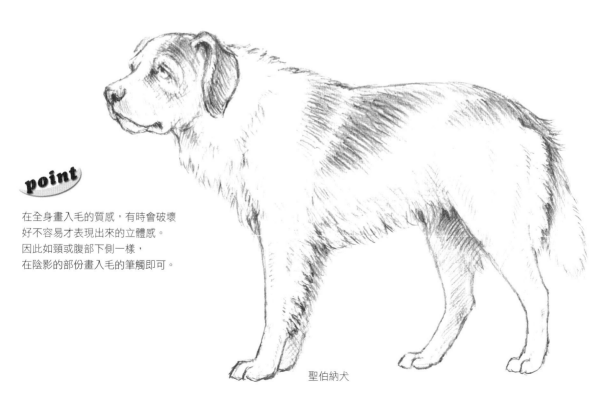

point

在全身畫入毛的質感，有時會破壞
好不容易才表現出來的立體感。
因此如頸或腹部下側一樣，
在陰影的部份畫入毛的筆觸即可。

聖伯納犬

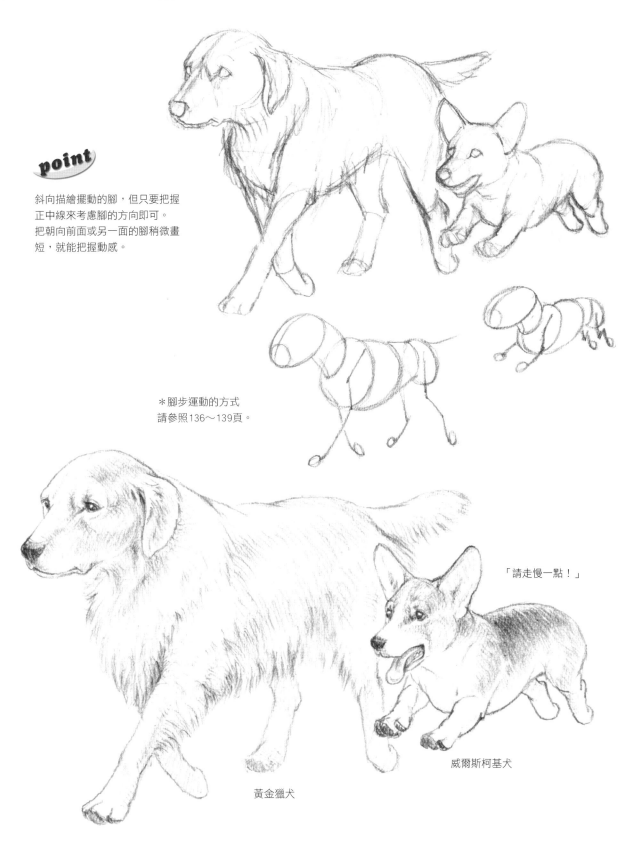

point

斜向描繪擺動的腳，但只要把握
正中線來考慮腳的方向即可。
把朝向前面或另一面的腳稍微畫
短，就能把握動感。

＊腳步運動的方式
請參照136～139頁。

「請走慢一點！」

黃金獵犬

威爾斯柯基犬

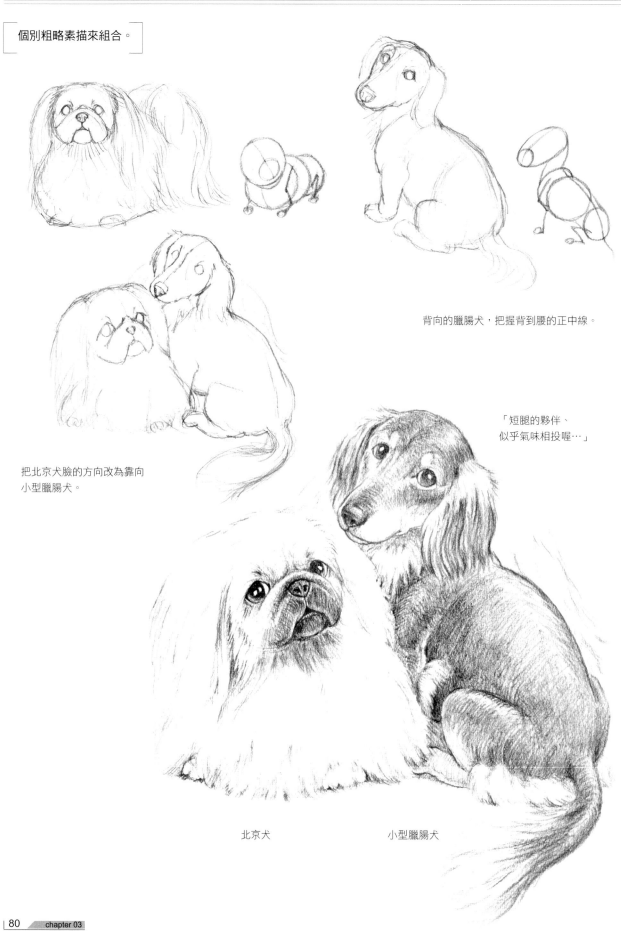

背向的臘腸犬，把握背到腰的正中線。

「短腿的夥伴、
似乎氣味相投喔…」

把北京犬臉的方向改為靠向
小型臘腸犬。

北京犬　　　　　小型臘腸犬

2. 以全身來表現表情

利用到處奔跑的動作，來把握非常開心玩耍的樣子。

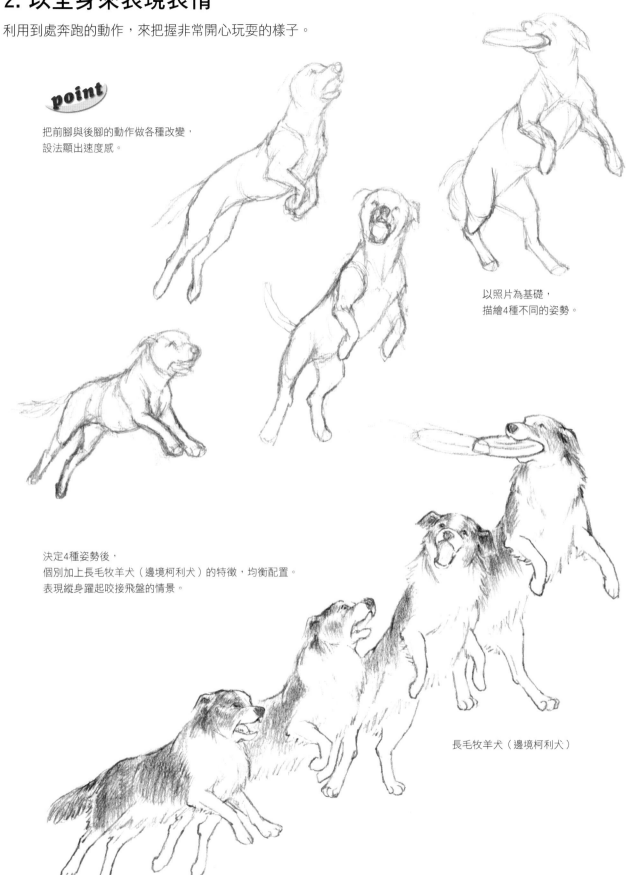

point

把前腳與後腳的動作做各種改變，
設法顯出速度感。

以照片為基礎，
描繪4種不同的姿勢。

決定4種姿勢後，
個別加上長毛牧羊犬（邊境柯利犬）的特徵，均衡配置。
表現縱身躍起咬接飛盤的情景。

長毛牧羊犬（邊境柯利犬）

雖然相似卻不同的種類

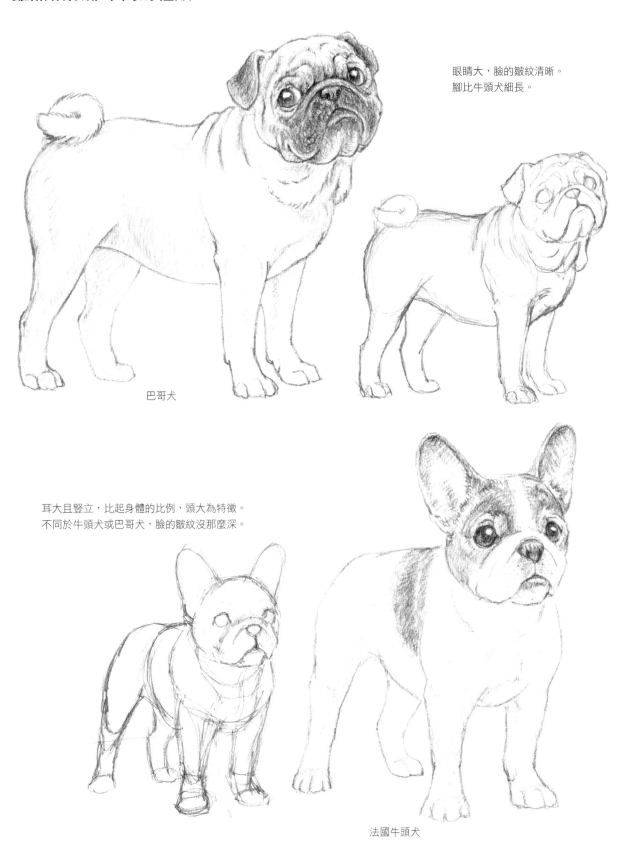

眼睛大，臉的皺紋清晰。
腳比牛頭犬細長。

巴哥犬

耳大且豎立，比起身體的比例，頭大為特徵。
不同於牛頭犬或巴哥犬，臉的皺紋沒那麼深。

法國牛頭犬

和其他3種相比時，吻（嘴邊：嘴尖部分）稍長。
身體結實、腳長。
以前會剪耳使耳豎立起來，
但現在基於保護動物的觀點讓牠自然下垂。

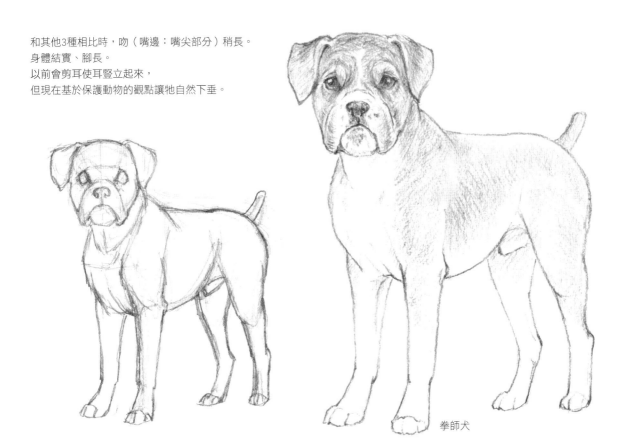

拳師犬

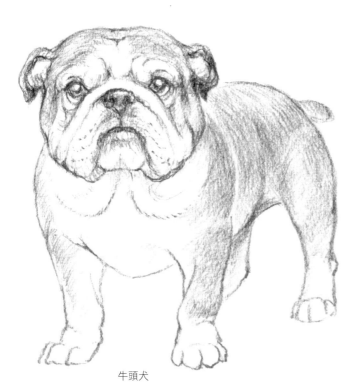

頭雖大，身體卻壯碩，腳短而彎曲。
耳小，眼也不像巴哥犬或法國牛頭犬一樣大。

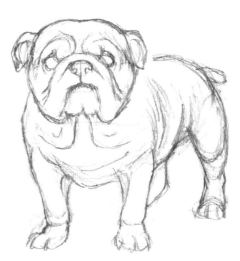

牛頭犬

3. 狗及其親戚

比較狗及其親戚的臉與身體的特徵看看。

狗（德國狼犬）

雖依犬種而異，但一般來說狗的眼比狼圓，眼尾向下。

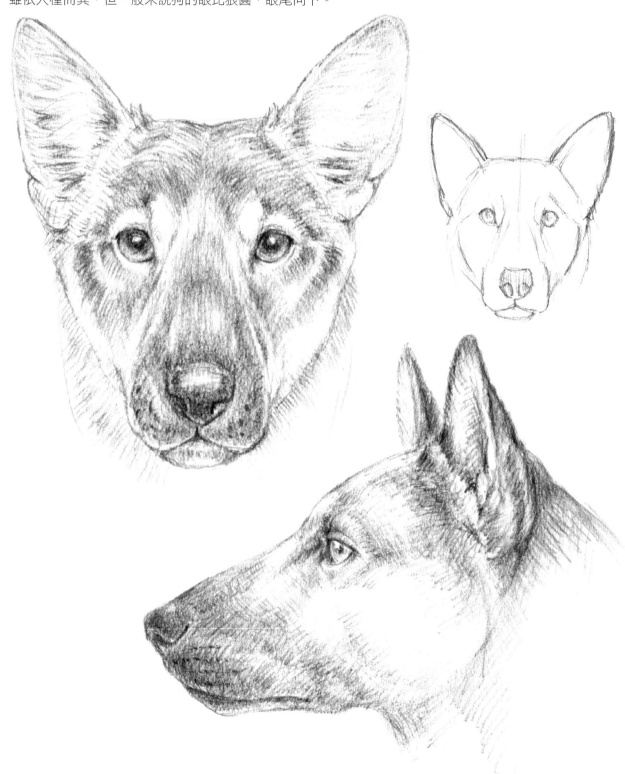

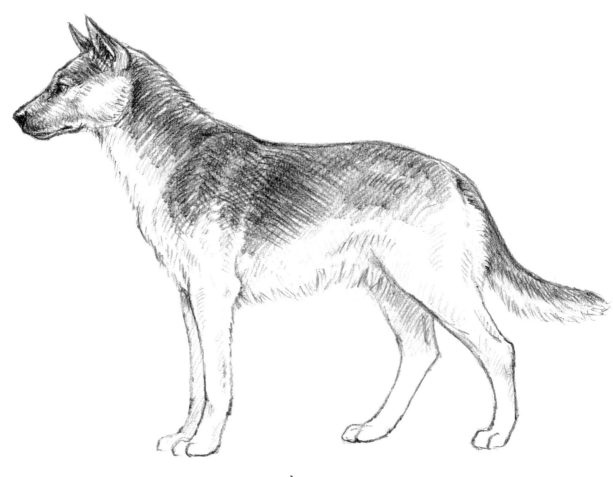

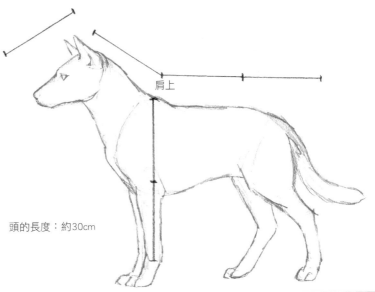

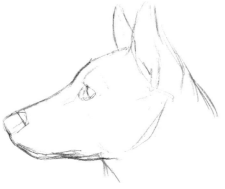

memo

以頭的長度為1，來觀察比例。
以狗的同類來説，從枕部到臀大約是3，
肩上到前膝則是2。

肩上

頭的長度：約30cm

野狼

比狗的額際（在鼻與額的界線形成高低差的部分）淺，形成有力的吻（嘴邊）。

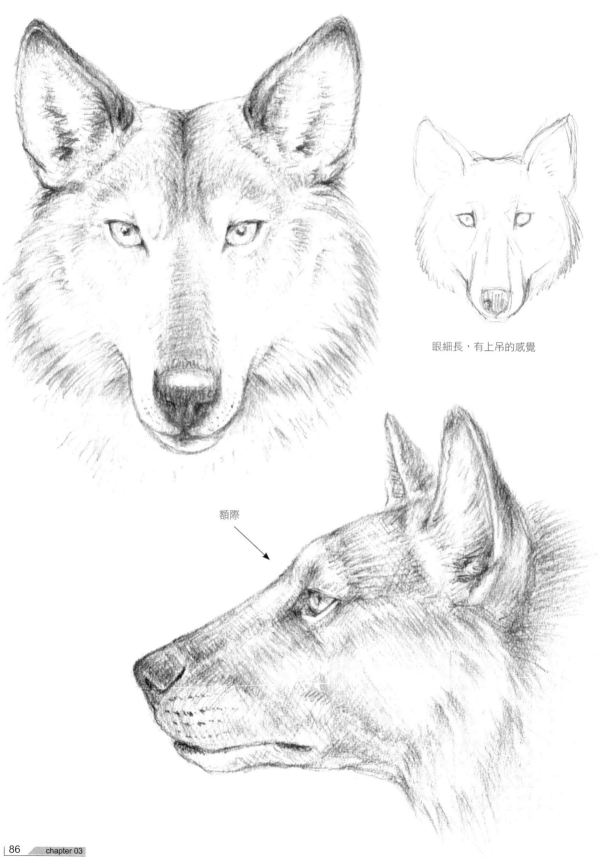

眼細長，有上吊的感覺

額際

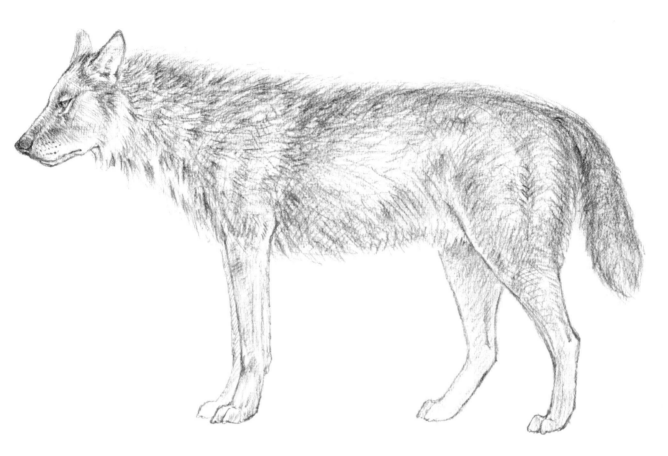

👆memo

腳長,全身壯碩。

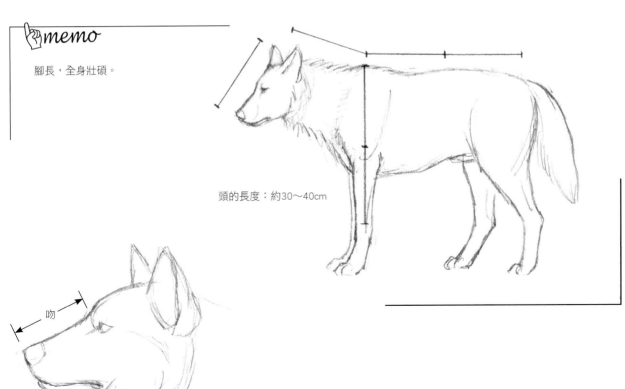

頭的長度:約30〜40cm

吻

胡狼

耳大，吻細。眼尾向上。

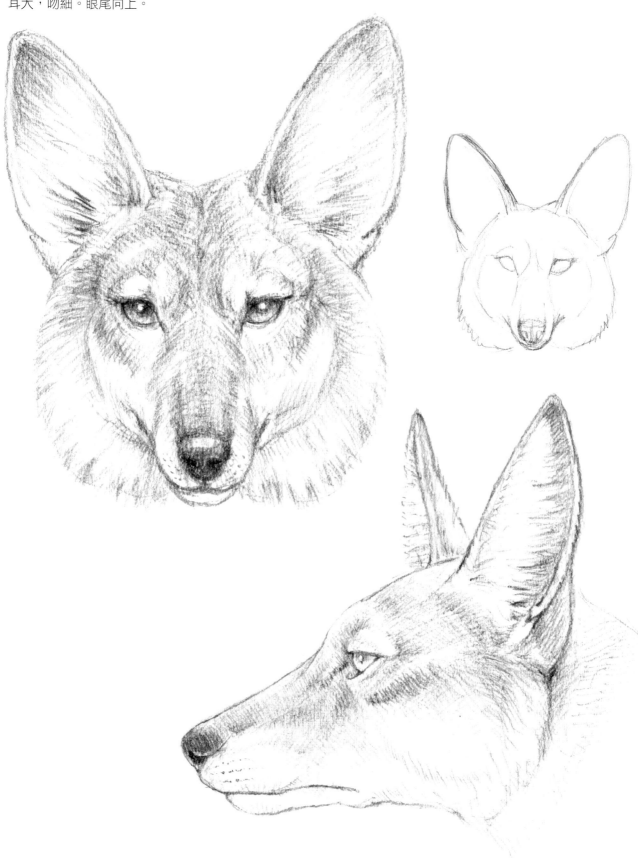

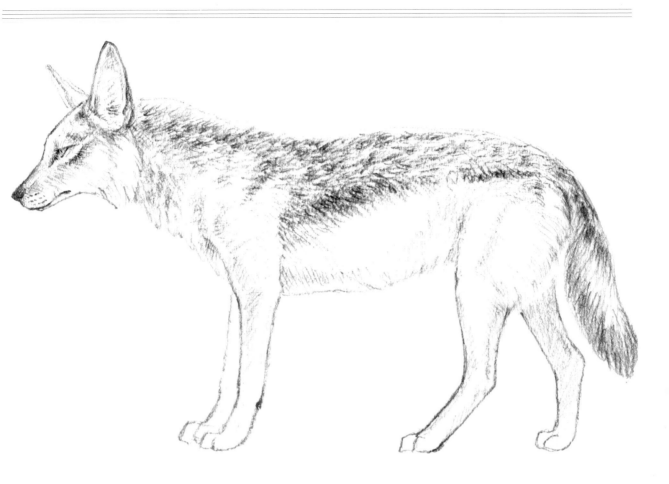

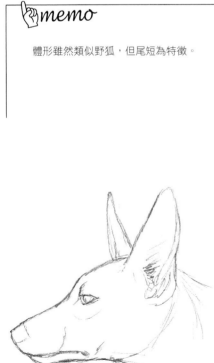

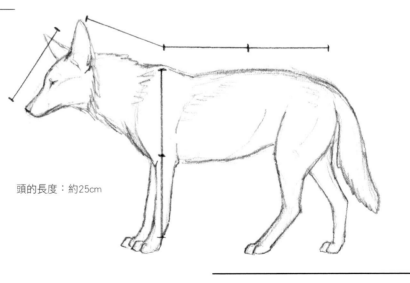

memo

體形雖然類似野狐，但尾短為特徵。

頭的長度：約25cm

土狼

雖然類似野狼，但耳比野狼大，吻也細。

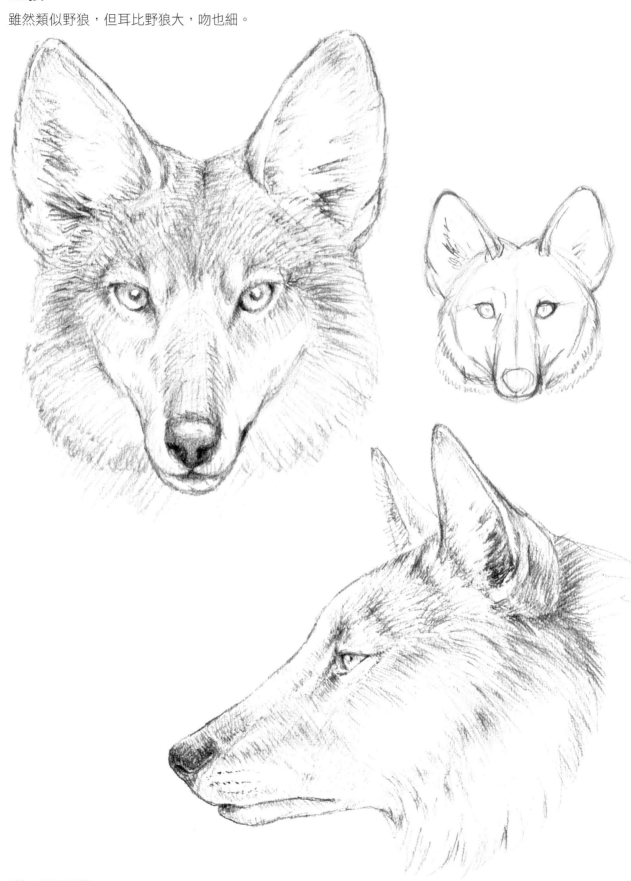

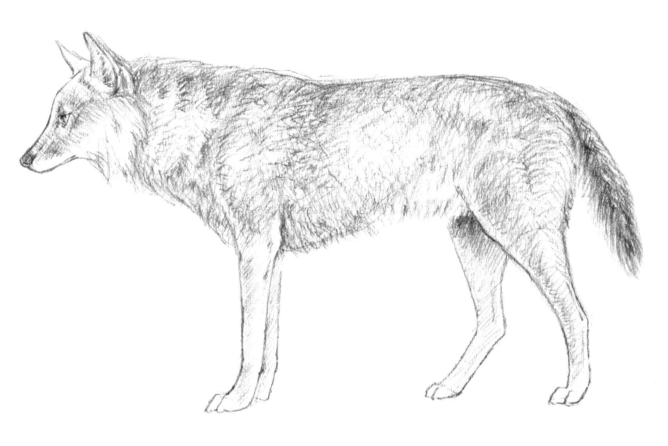

✋memo

身體雖比野狼小，
但腳細有美感。

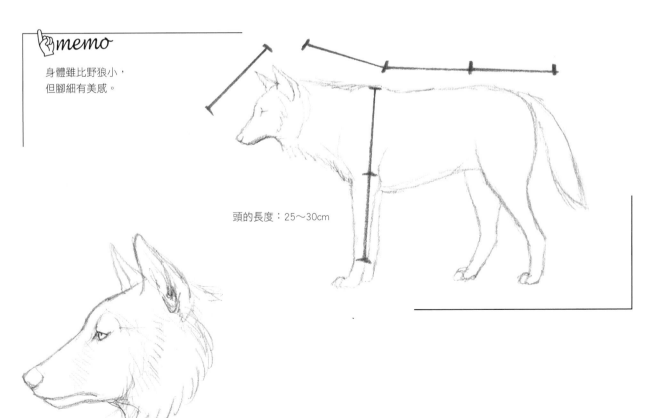

頭的長度：25～30cm

貓科動物的種類與表情

家貓、獅子與老虎等全身結構非常相似，
因此只要會畫貓，就能應用在大型貓科動物上。
臉的部份有很大差異，因此必須仔細觀察。

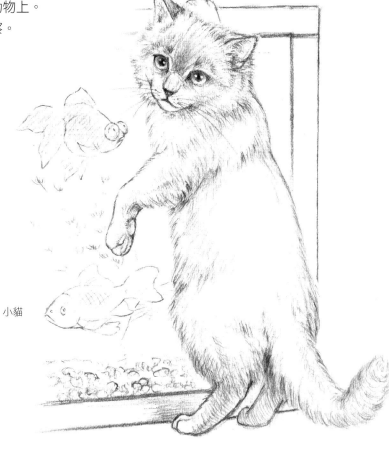

1. 貓的可愛舉動

利用骨骼與肌肉的素描結構圖來描繪
兩腳站立或坐下的姿勢。

長毛種的動物因被長的毛覆蓋，
故不易了解身體的部位，
但可利用頭與尾來把握全身的動線。

「看到了！」
索馬利（長毛種）小貓

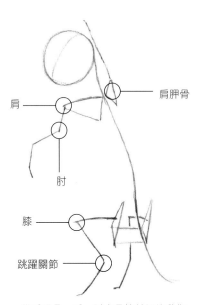

肩

肩胛骨

肘

膝

跳躍關節

從肩胛骨‧肩‧肘來尋找前腳的動作，
從膝‧跳躍關節來尋找後腳的動作。

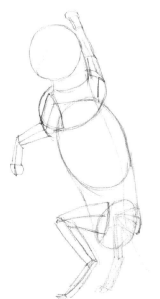

利用肌肉的素描結構圖來加上肉。

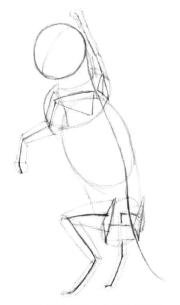

重疊骨骼與肌肉的素描結構圖。
如此就能確認重點的部位，
而容易把握動作。

箱坐

這是貓科動物獨特的坐法。在這種姿勢下，
把握肩與肘、膝與跳躍關節、脊骨等的位置也很重要。

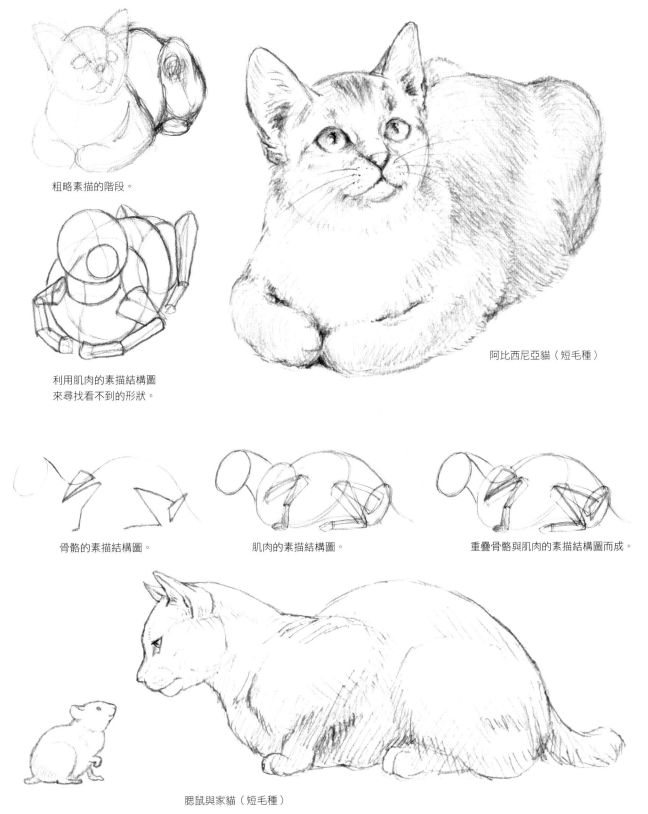

粗略素描的階段。

利用肌肉的素描結構圖
來尋找看不到的形狀。

阿比西尼亞貓（短毛種）

骨骼的素描結構圖。

肌肉的素描結構圖。

重疊骨骼與肌肉的素描結構圖而成。

腮鼠與家貓（短毛種）

2. 貓及其親戚

與其他大型貓科動物相比，整個臉較圓，眼與鼻的間隔窄。

家貓

以吻短、眼與大耳為特徵。

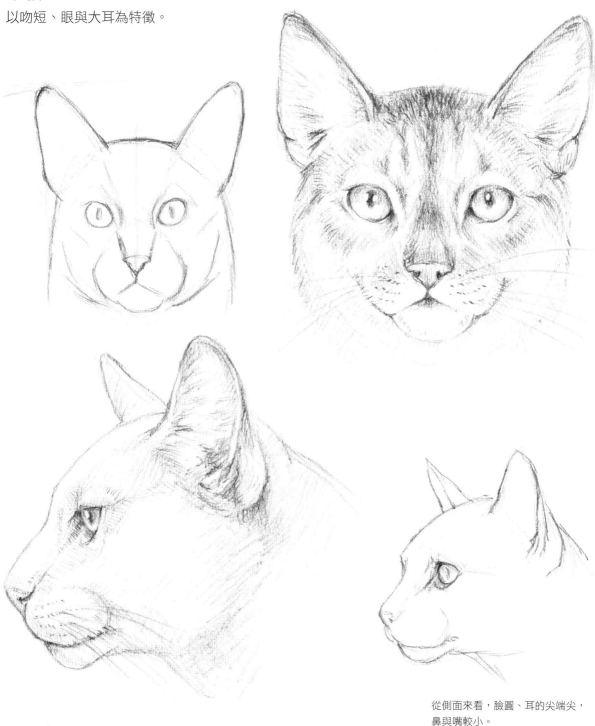

從側面來看，臉圓、耳的尖端尖，
鼻與嘴較小。

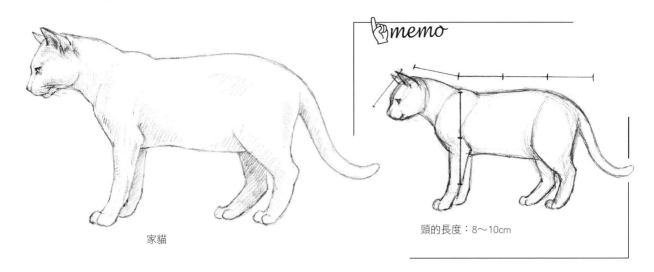

家貓

頭的長度：8〜10cm

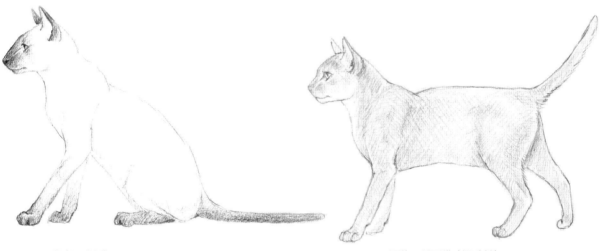

暹羅貓（短毛種）
臉、腳、尾的顏色濃，除此以外以淡色為特徵。
臉稍長。

阿比西尼亞貓（短毛種）
表現活潑又敏捷的感覺。

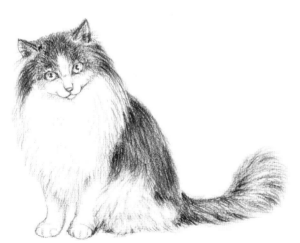

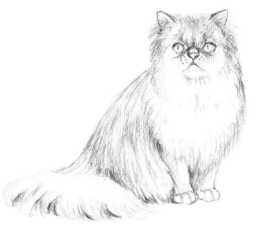

挪威森林貓（長毛貓）
臉比較長的種類。

波斯貓（長毛種）
多半鼻短，兩眼遠離。

老虎

整個臉圓，耳小。
鼻的兩側近乎直線，上唇左右鼓起。
臉頰也鼓起擴張。
比起臉的大小，眼稍小。

鼻樑筆直，給予人高貴的感覺。
耳的後側黑，尖端附近有大的白斑。

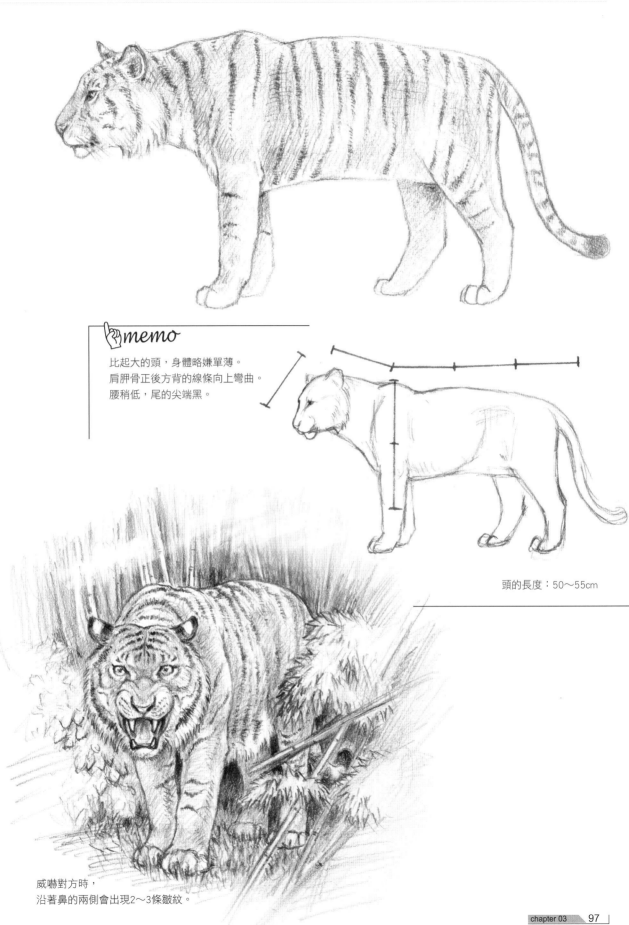

memo

比起大的頭，身體略嫌單薄。
肩胛骨正後方背的線條向上彎曲。
腰稍低，尾的尖端黑。

頭的長度：50～55cm

威嚇對方時，
沿著鼻的兩側會出現2～3條皺紋。

獅子

臉頰部份消瘦，因此從正面來看整個臉形成倒等邊三角形。
比起臉，耳稍大，鼻的兩側向左右稍微鼓起。上唇感覺扁平。

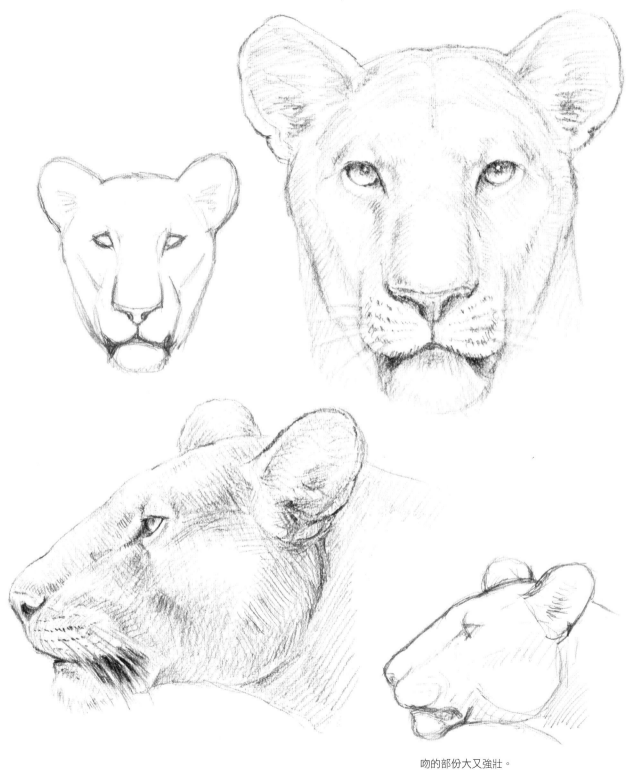

吻的部份大又強壯。
下唇嘴角的黑色部份下垂，
在其上方畫鬍鬚就會看起來像獅子。

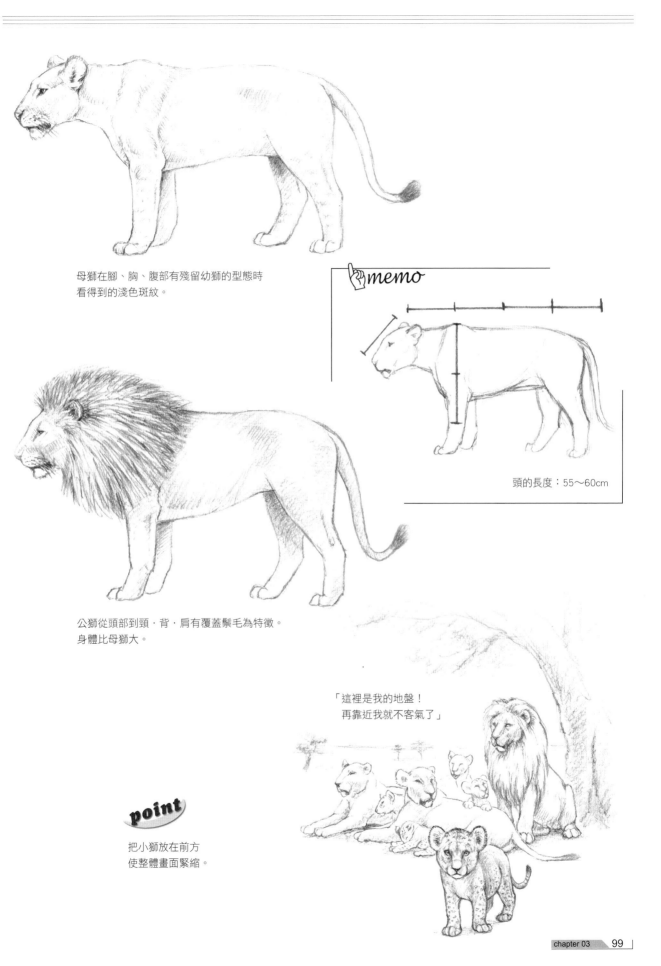

母獅在腳、胸、腹部有殘留幼獅的型態時
看得到的淺色斑紋。

memo

頭的長度：55〜60cm

公獅從頭部到頸・背・肩有覆蓋鬃毛為特徵。
身體比母獅大。

「這裡是我的地盤！
　再靠近我就不客氣了」

point

把小獅放在前方
使整體畫面緊縮。

獵豹

臉小、接近倒正三角形。
在大型貓科動物中，吻的部份較小。

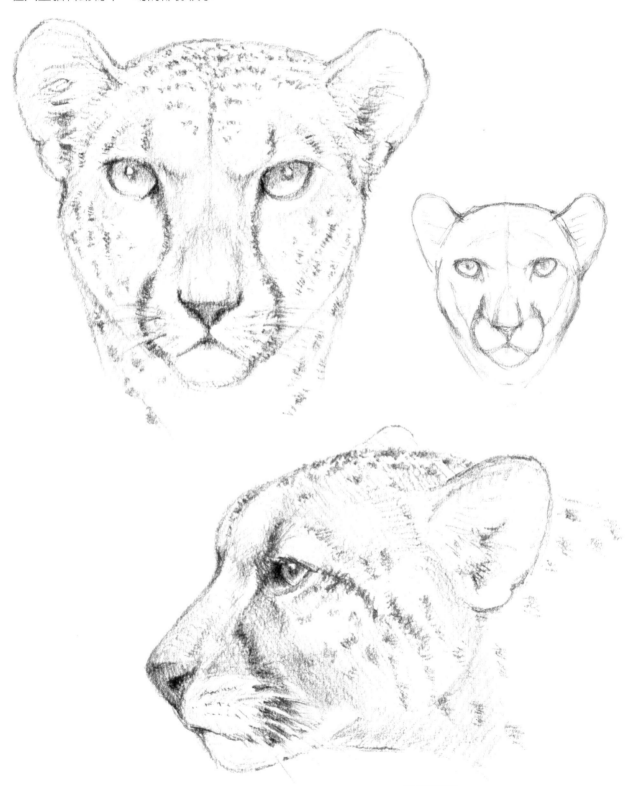

從側面來看，
額的部份稍微向前突出。

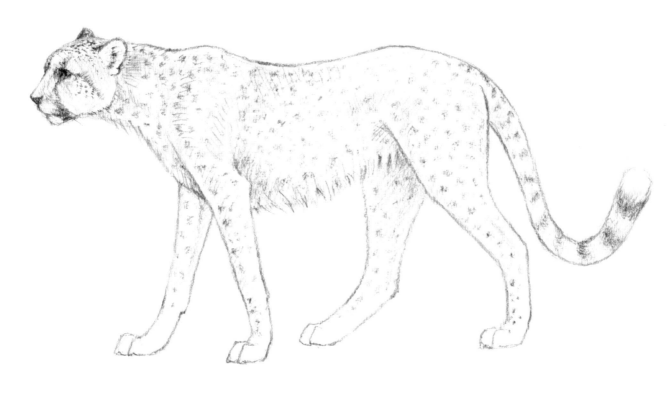

memo

頭小，前後腳長為特徵。
胸深，腹部緊緻而修長。
長尾的尖端白。

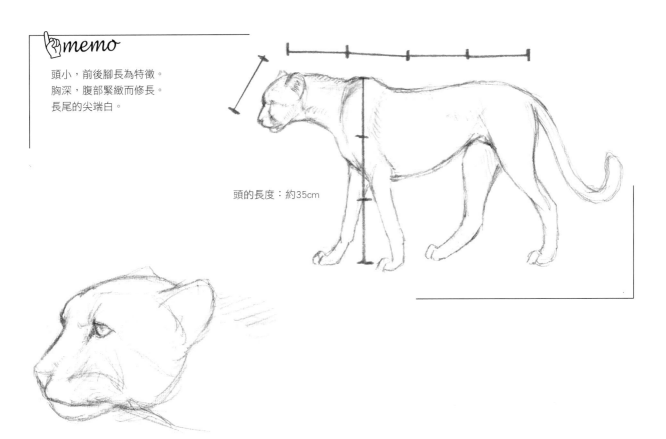

頭的長度：約35cm

追捕疣豬的獵豹

描繪拼命逃跑的疣豬與正在追捕的獵豹。

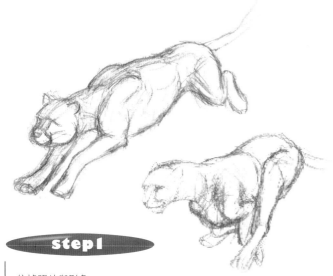

step1

依據照片與形象，
粗略素描幾張奔馳的獵豹。

step2

利用照片資料來素描疣豬。

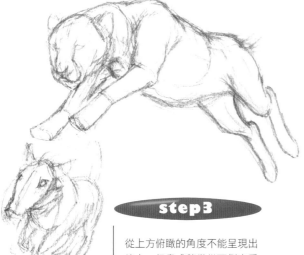

step3

從上方俯瞰的角度不能呈現出
魄力，但畫成稍微從下側來看
的圖案仍不能表現出獵豹追趕
拼命逃跑的疣豬的感覺。

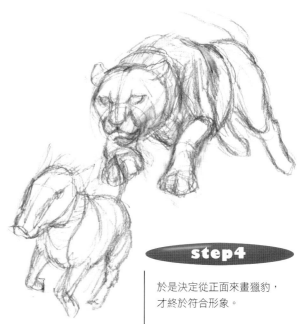

step4

於是決定從正面來畫獵豹，
才終於符合形象。

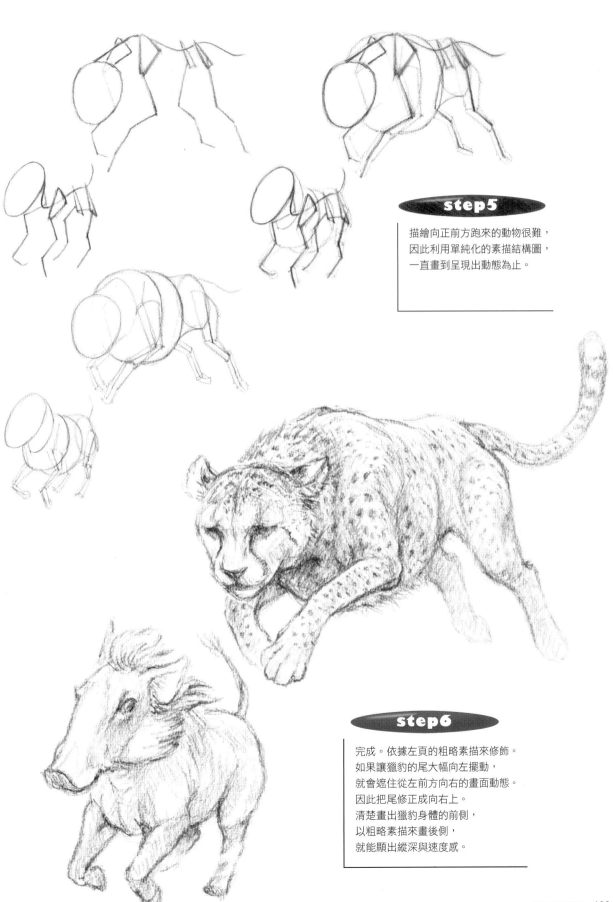

step5

描繪向正前方跑來的動物很難，
因此利用單純化的素描結構圖，
一直畫到呈現出動態為止。

step6

完成。依據左頁的粗略素描來修飾。
如果讓獵豹的尾大幅向左擺動，
就會遮住從左前方向右的畫面動態。
因此把尾修正成向右上。
清楚畫出獵豹身體的前側，
以粗略素描來畫後側，
就能顯出縱深與速度感。

美洲獅

在大型貓科動物中，
吻比較短，眼與大耳為特徵。

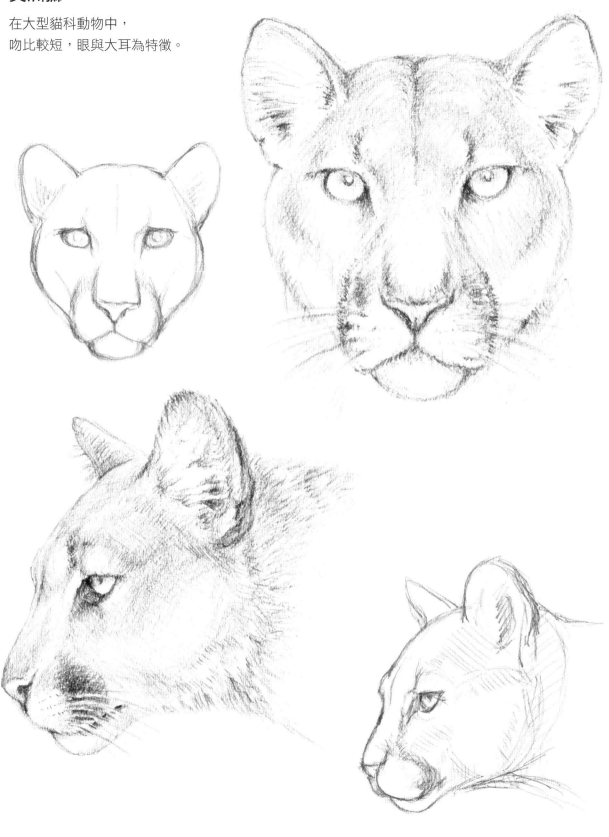

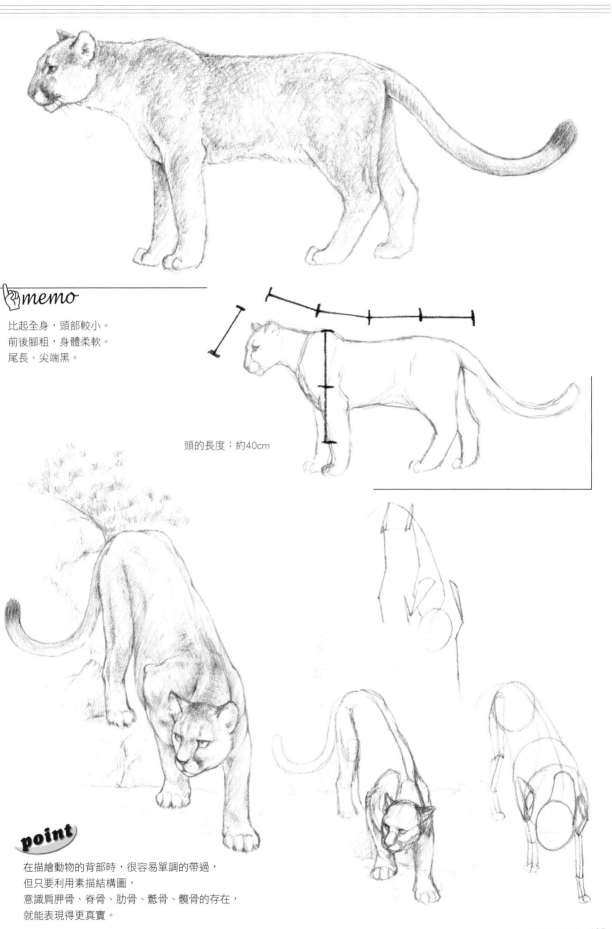

memo

比起全身，頭部較小。
前後腳粗，身體柔軟。
尾長、尖端黑。

頭的長度：約40cm

point

在描繪動物的背部時，很容易單調的帶過，
但只要利用素描結構圖，
意識肩胛骨、脊骨、肋骨、骶骨、髖骨的存在，
就能表現得更真實。

豹子

整個頭圓，臉頰有適度的緊繃感。

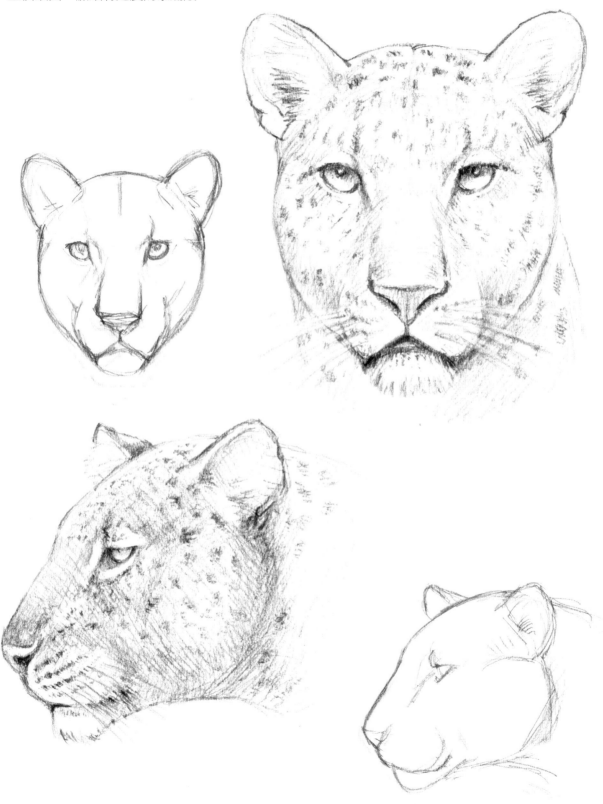

耳小，臉頰部份圓而緊緻。

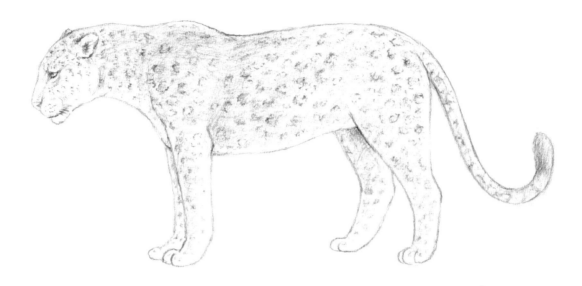

✌️**memo**

全身曲線圓滑，富有彈性感。
尾長，尖端黑。有梅花狀、
四角形的斑紋為特徵。
黑豹是全身呈黑褐色的種類，
但只要仔細看就能看見斑紋。

頭的長度：35～40cm

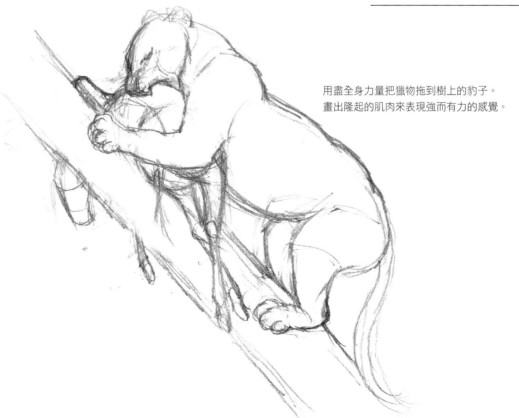

用盡全身力量把獵物拖到樹上的豹子。
畫出隆起的肌肉來表現強而有力的感覺。

把獵物帶到樹上的豹子

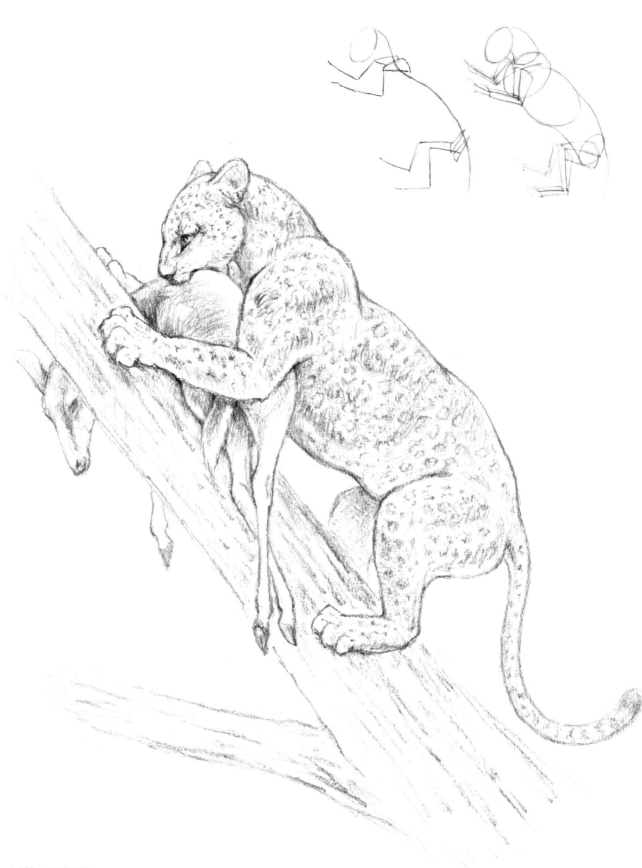

第4章
各式各樣的動物

把握動物的身體與特徵…
分享有趣的小知識

動物可大致分為吃草的草食動物，以及獵捕其他動物來吃的肉食動物，
依食物或生活環境的差異，體型也有所不同。

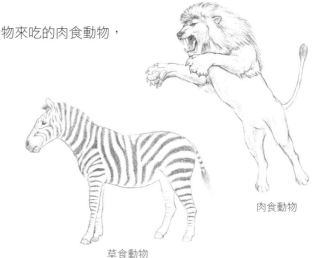

肉食動物

比較草食動物與肉食動物看看

大量吃不易消化的草，借微生物的力量來消化吸收的草食動物，
擁有非常長的消化管，因此腹部鼓起。
肉食動物是以容易消化吸收的肉為營養來源，
因此消化管短，腹部緊緻。
脊柱也有差異。
草食動物的胸椎到骶骨幾乎呈水平。
但肉食動物卻稍微彎曲，比草食動物更具有柔軟性。
因食物的不同所產生的差異，只要看頭骨就能一目了然。

草食動物

草食動物體型的素描結構圖

背幾乎呈水平。

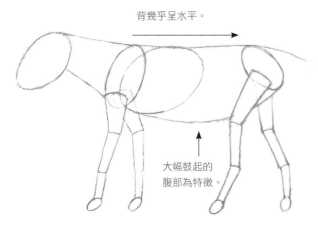

大幅鼓起的
腹部為特徵。

肉食動物體型的素描結構圖

背稍微彎曲。

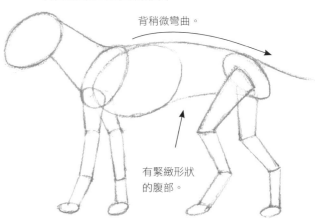

有緊緻形狀
的腹部。

草食動物（馬）的頭骨

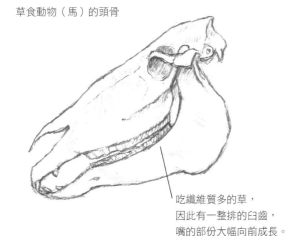

吃纖維質多的草，
因此有一整排的臼齒，
嘴的部份大幅向前成長。

肉食動物（獅子）的頭骨

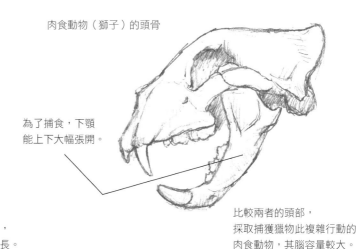

為了捕食，下顎
能上下大幅張開。

比較兩者的頭部，
採取捕獲獵物此複雜行動的
肉食動物，其腦容量較大。

在胖瘦上能高明控制脂肪的動物

冬眠的動物，在秋天攝取大量食物儲存脂肪，
因此變得圓滾滾、胖嘟嘟的。
冬眠中因體內的代謝水平下降，
把儲存的脂肪做為營養來源一點一點消耗。
從冬眠醒來時，因用完脂肪而變得瘦巴巴的。
駱駝的駝峰在營養狀態良好時因充滿脂肪而聳立。
但不吃不喝下在沙漠走幾天路的嚴酷狀況下，
駝峰就會因消瘦而橫向傾斜。

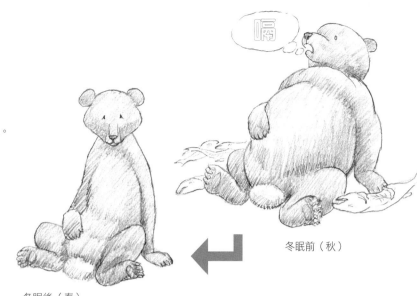

冬眠前（秋）

冬眠後（春）

生活環境越冷
體積越大的法則

在同種動物之間，
有時北方的體型會比南方的大。
就以熊來比較時，
棲息在北極圈的北極熊，
要比棲息在日本到朝鮮半島、中國的黑熊大。
這似乎是因表面積不會以相同比例隨著體積增加而增加所致。
體型越大，表面積對全身的比例越小，這可能是為了防止從身體
散熱的生物機制。

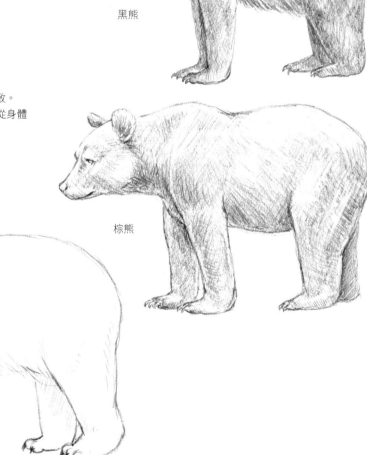

黑熊

棕熊

北極熊

和身體各部位比較看看

各種動物的頭部彼此有很大的差異，因此把握各別特徵是描繪時的重點。
在想要自然表現各種動作時，請特別注意尾巴與前腳、後腳的形狀。
希望創造新的特質時，把動物的部位做各種組合，或許就能做出獨特的表現。

1. 嘴的周邊

嘴最能表現動物的食性。
肉食動物與草食動物的牙齒形狀不同，
因此從變成化石的一顆牙齒，
就能類推該動物的飲食、生活樣式。

嘴周邊的肌肉（狗）

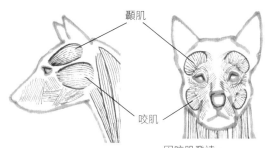

因咬肌發達，
從正面來看臉比草食動物圓。

肉食動物的嘴

為捕獲獵物擁有能張大的嘴，
以及咬住就不放的強壯下顎。

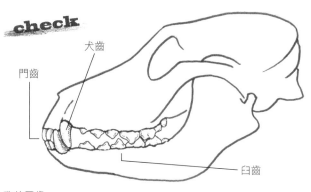

狗的牙齒…
犬齒發達，臼齒變成適合咬碎肉的形狀。
典型的肉食動物的齒列。

一般狗的吻（嘴邊）

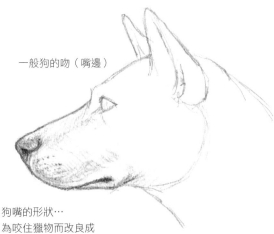

狗嘴的形狀…
為咬住獵物而改良成
擁有強壯的下顎與短的吻，
但也有基於玩賞目的而變短的各種形狀。

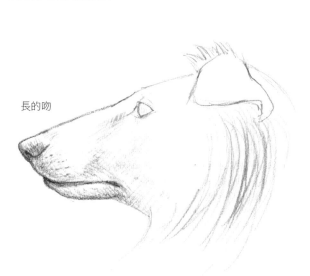

長的吻

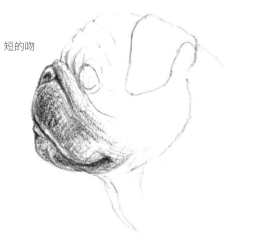

短的吻

狗・貓嘴的形狀

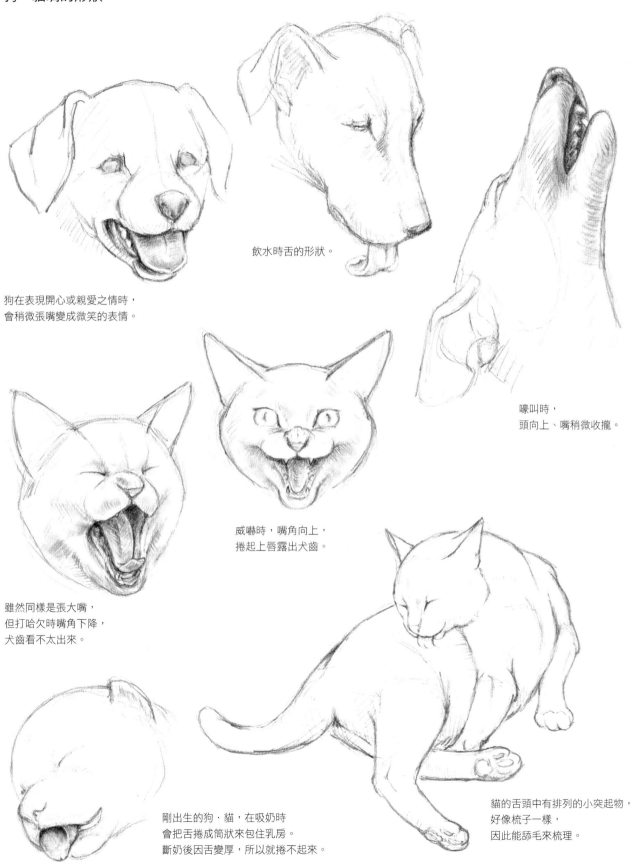

飲水時舌的形狀。

狗在表現開心或親愛之情時，
會稍微張嘴變成微笑的表情。

嚎叫時，
頭向上、嘴稍微收攏。

威嚇時，嘴角向上，
捲起上唇露出犬齒。

雖然同樣是張大嘴，
但打哈欠時嘴角下降，
犬齒看不太出來。

剛出生的狗・貓，在吸奶時
會把舌捲成筒狀來包住乳房。
斷奶後因舌變厚，所以就捲不起來。

貓的舌頭中有排列的小突起物，
好像梳子一樣，
因此能舔毛來梳理。

草食動物的嘴

馬有犬齒的是公馬，母馬沒有。
牛等反芻動物的上顎沒有門齒，
變成硬的肉質齒板。
下顎的犬齒變成門齒狀。

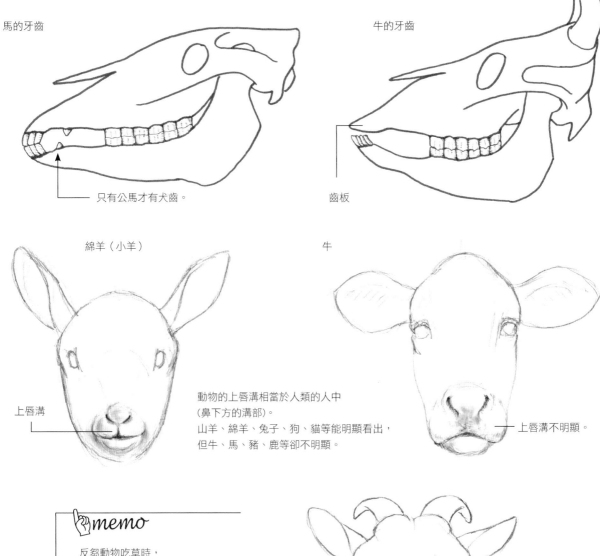

馬的牙齒

只有公馬才有犬齒。

牛的牙齒

齒板

綿羊（小羊）

牛

上唇溝

動物的上唇溝相當於人類的人中
（鼻下方的溝部）。
山羊、綿羊、兔子、狗、貓等能明顯看出，
但牛、馬、豬、鹿等卻不明顯。

上唇溝不明顯。

☞memo

反芻動物吃草時，
用長長的舌捲起草拉入口中嚼碎。
此時下顎會上下活動。
反芻時就如圖的箭頭記號所示，
把之前下降的下顎大幅橫向挪移，
再回到原來的位置，反覆這種動作。

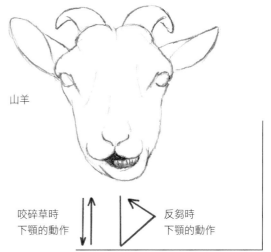

山羊

咬碎草時
下顎的動作

反芻時
下顎的動作

成長的齒・鼻・舌・鬍鬚

兔子的牙齒…
齧齒類的門齒經常持續成長。
為使上下能順利咬合，
而不斷咀嚼硬的東西來磨損成長的部份。

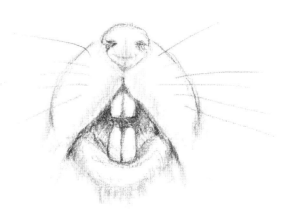

齧齒類的嘴

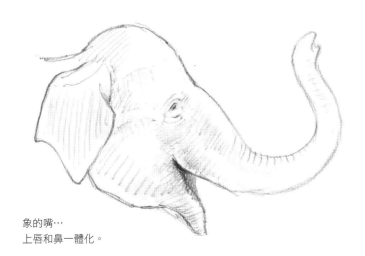

象的嘴…
上唇和鼻一體化。

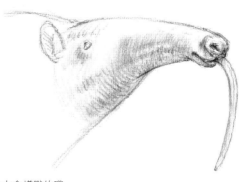

大食蟻獸的嘴…
為了捕食螞蟻而有很長的舌頭與小小的嘴巴。

memo

線狀長出鬍鬚

狗・貓等肉食動物或兔子・老鼠等齧齒類，
在嘴的周邊、臉頰或相當於人的眉毛部份有
觸毛。尤其嘴的周圍很多，貓或齧齒類長很
長，稱為鬍鬚。這種鬍鬚是有規則的長成
4～5條線狀。

好例

不好例

不像人的鬍鬚零星散佈。

2. 各式各樣的眼

為調節光而變化的瞳孔形狀很有特色。

山羊的右眼

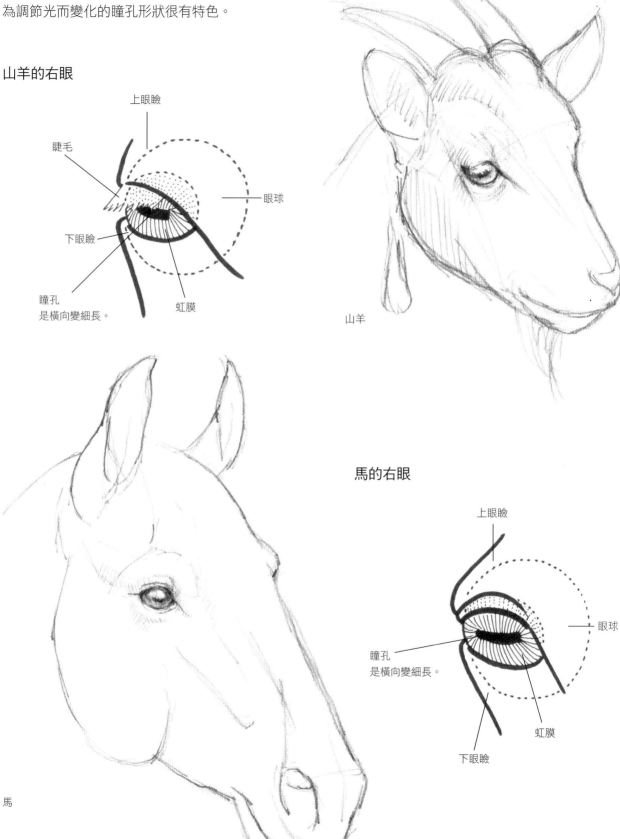

上眼瞼

睫毛

眼球

下眼瞼

瞳孔
是橫向變細長。

虹膜

山羊

馬的右眼

上眼瞼

眼球

瞳孔
是橫向變細長。

下眼瞼

虹膜

馬

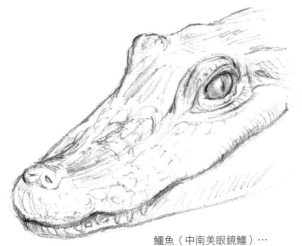

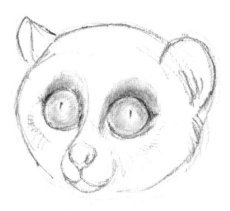

鱷魚（中南美眼鏡鱷）…
特別登場的爬蟲類。
和貓一樣，瞳孔是縱向變細長。

懶猴…
以大又圓的眼為特徵的猿猴同類。
瞳孔是縱向變細長。

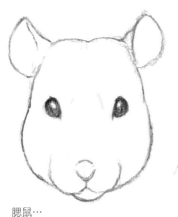

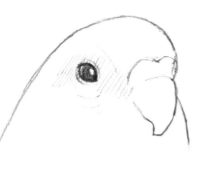

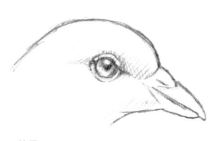

鴿子…
在亮處，圓的瞳孔就變小。

腮鼠…
和人或狗一樣圓的瞳孔。

鸚哥…
在暗處，圓的瞳孔就變大。

鳥的右眼

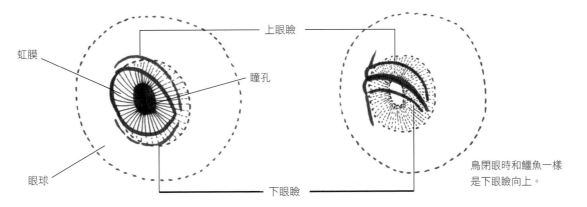

虹膜

眼球

上眼瞼

瞳孔

下眼瞼

鳥閉眼時和鱷魚一樣
是下眼瞼向上。

3. 鼻

鼻的尖端沒有被毛覆蓋的部份稱為鼻鏡，
狗、牛、豬、鹿等都很發達。

狗的鼻

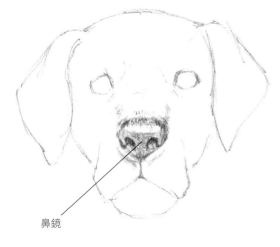

鼻鏡

貓的鼻

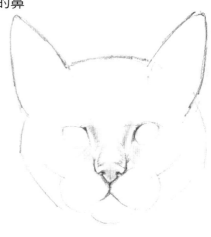

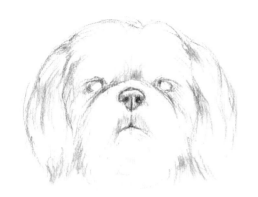

在狗或貓中
有的臉會皺在一起，
鼻孔朝上。

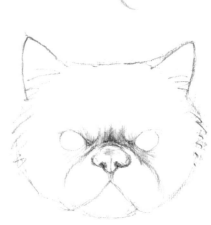

✍️memo

駱駝的鼻孔能開閉。
這是為了適應沙塵暴時避免沙子進入。
同樣地，海狗或海豹等潛水時也會關閉鼻孔。

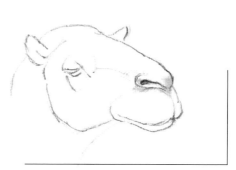

各種動物的鼻子

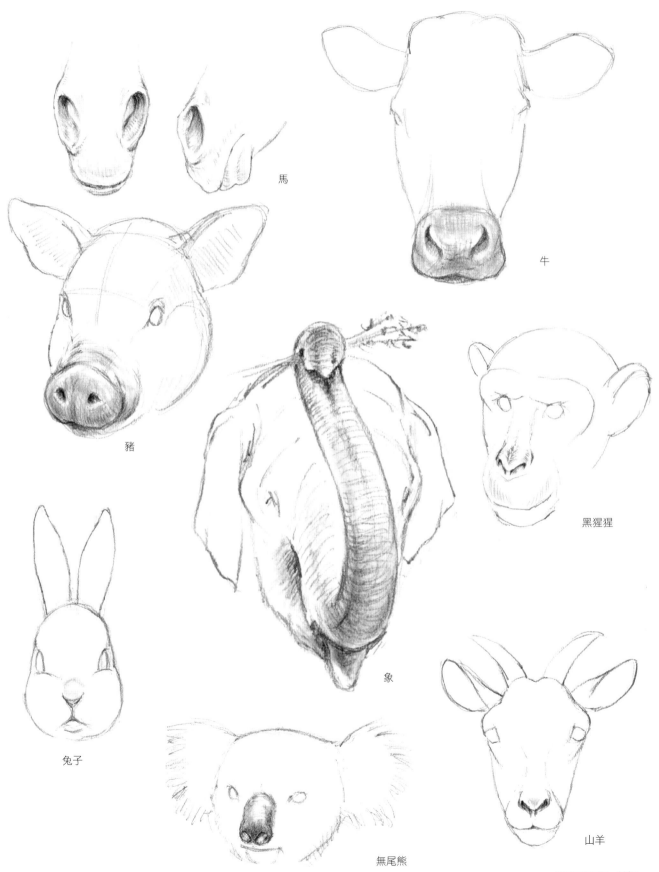

馬

牛

豬

象

黑猩猩

兔子

無尾熊

山羊

4. 耳

狗、貓、豬、兔子等在做為寵物被飼養時，
因突然變異而產生的有趣形狀相當受到重視，
經由刻意繁殖，藉由遺傳培養出各式各樣不同形狀的耳朵。
動物的耳朵除了用來聽聲音之外，也會藉由活動來表達各種感情。

狗的各種耳

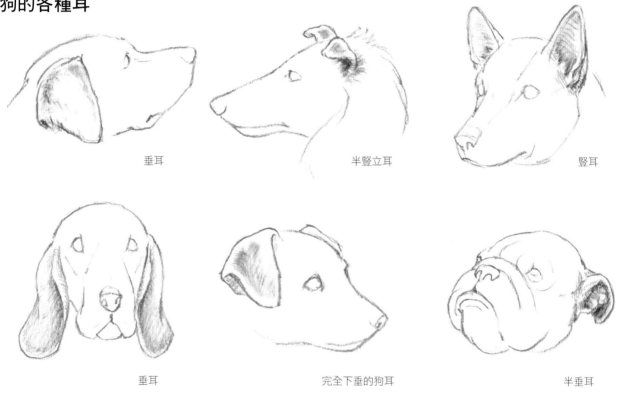

垂耳　　　　　　　　　　　半豎立耳　　　　　　　　　　　豎耳

垂耳　　　　　　　　　　完全下垂的狗耳　　　　　　　　　半垂耳

狗耳的表情

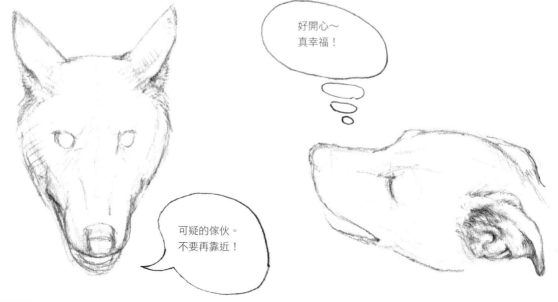

好開心～
真幸福！

可疑的傢伙。
不要再靠近！

耳的位置

乍看是豎立在頭上，
但其實人、動物的耳洞都是位於比眼睛高度稍低的位置。

如果想把動物畫得更真實，
留意不要把耳畫在頭上像蝴蝶結一樣。

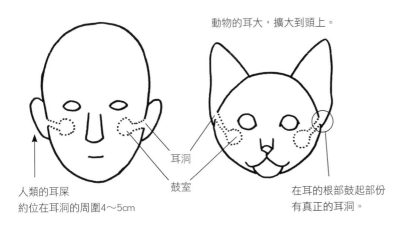

動物的耳大，擴大到頭上。

耳洞

鼓室

人類的耳屎
約位在耳洞的周圍4〜5cm

在耳的根部鼓起部份
有真正的耳洞。

貓的各種耳

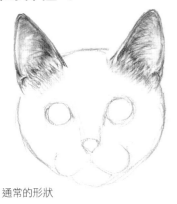

通常的形狀

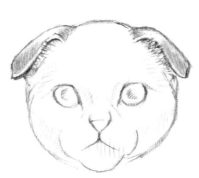

蘇格蘭式折耳

美式捲耳

貓耳的表情

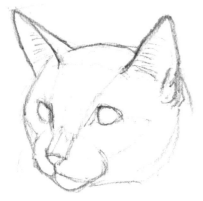

通常的形狀

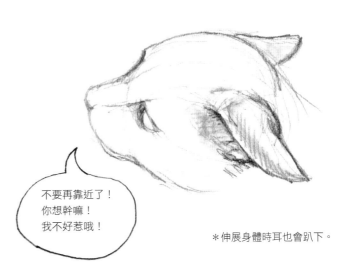

不要再靠近了！
你想幹嘛！
我不好惹哦！

＊伸展身體時耳也會趴下。

馬的耳

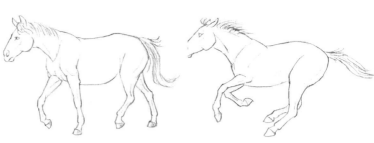

走路時，耳向前。全速奔跑時，兩耳向後躺平。

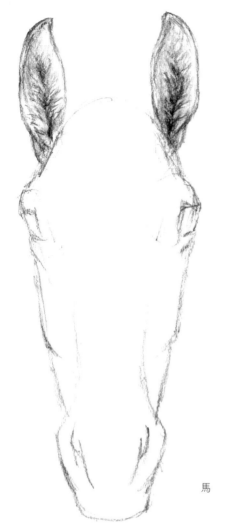

馬

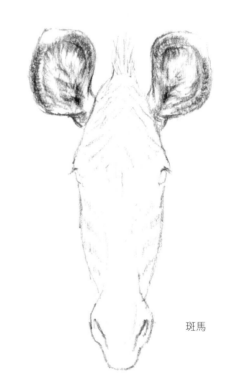

斑馬

馬耳的表情

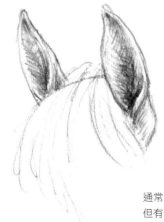

通常是朝向前方，
但有奇怪的聲音時，
僅一耳朝向該方向。

警戒或想攻擊時，
就向後躺平、快速擺動。

各種動物的耳

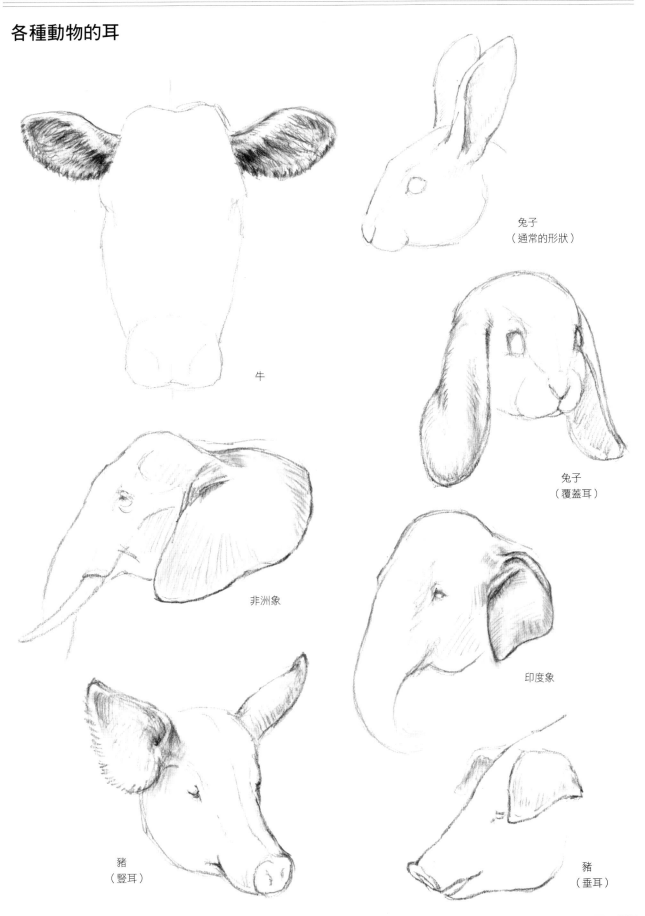

兔子
（通常的形狀）

牛

兔子
（覆蓋耳）

非洲象

印度象

豬
（豎耳）

豬
（垂耳）

5. 牙・角

除鹿科的羌（有短角與發達的犬齒）之外，
大部分的草食動物都有牙或是角。
疣豬或象的牙為尋找食物，也用來挖土。
角雖也用來擊退敵人，
但多數情形是在雄性之間打鬥時發揮威力。

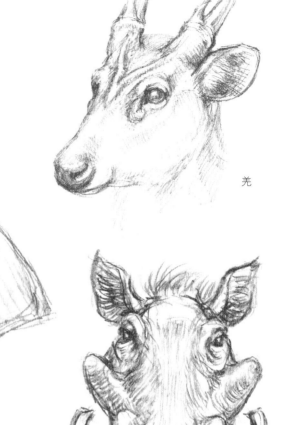

羌

牙

非洲象

疣豬

各種動物的角

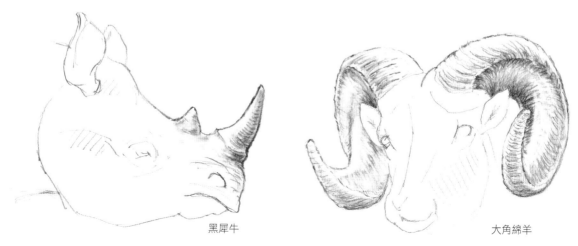

黑犀牛

大角綿羊

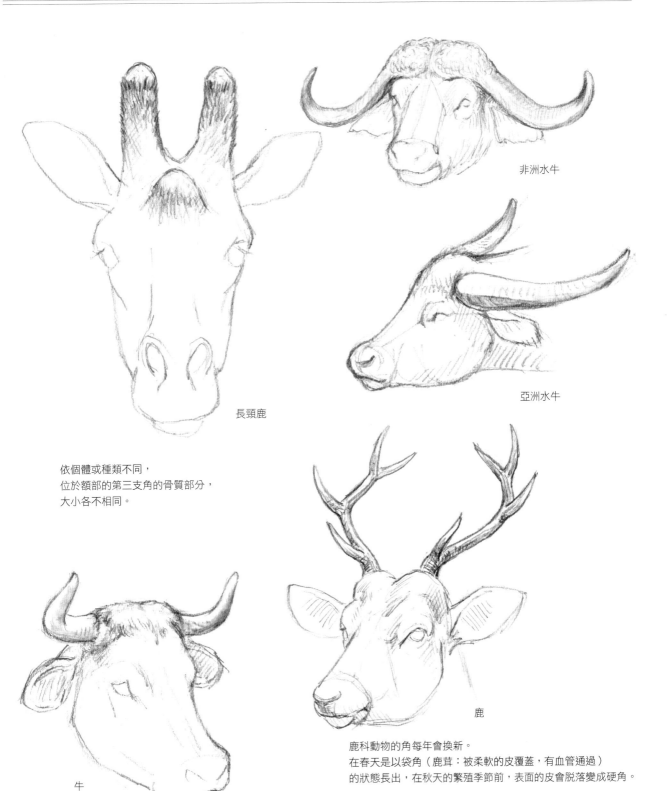

非洲水牛

亞洲水牛

長頸鹿

依個體或種類不同，
位於額部的第三支角的骨質部分，
大小各不相同。

鹿

牛

鹿科動物的角每年會換新。
在春天是以袋角（鹿茸：被柔軟的皮覆蓋，有血管通過）
的狀態長出，在秋天的繁殖季節前，表面的皮會脫落變成硬角。

綿羊、山羊、牛等
牛科動物的角不會換新。

留意左右兩角彎曲的角度相同。

6. 尾

動物的尾除在奔跑時用來保持身體的平衡之外，
有時也當作溝通的橋樑，
猿猴的同類在樹上移動時尾可用來勾住樹枝，
馬或牛也用來做為驅趕蒼蠅或虻的工具。
狗被人加以改良後，使得本來狼般的形狀（參照87頁）
變成筆直豎立或是捲曲的尾。
其中還有無尾的狗。短尾的貓，在出生不久後關節就彎曲，
隨著成長被毛覆蓋而變成湯圓形狀的情形也不少。

狗的各種尾

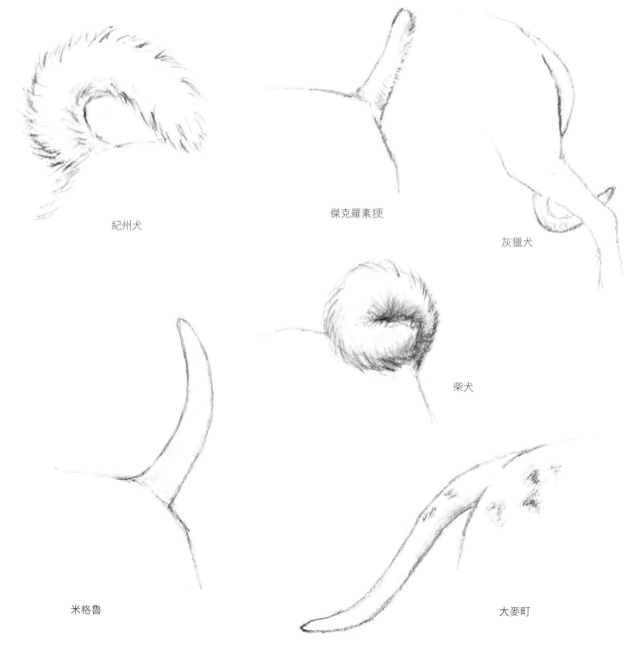

紀州犬

傑克羅素狽

灰獵犬

柴犬

米格魯

大麥町

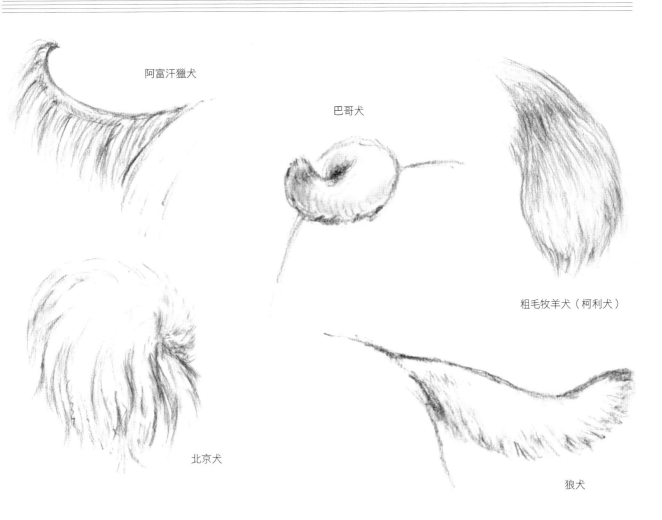

阿富汗獵犬

巴哥犬

粗毛牧羊犬（柯利犬）

北京犬

狼犬

狗尾的表情

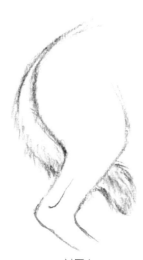

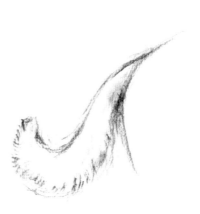

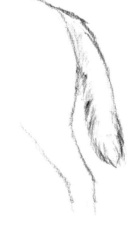

• 午安、早安
• 誰啊？是媽媽嗎？
• 我們去散步吧！

• 討厭！
• 好可怕！
• 不要了！

• 回來嘍！
• 好高興見面了！
• 真開心～

• 搞什麼，真叫人失望！
• 好寂寞～
• 怎麼辦呢？

＊卷尾的狗是以捲曲的狀態左右擺動。

貓的各種尾

日本貓

日本貓

美式截尾

挪威森林貓

貓尾的表情

· 啊！好可怕。
· 你想幹架嗎？
· 嚇壞了。

· 開心起來了！
· 心情很好。
· 充滿活力。
· 真有趣。

抖動

抖動

· 呦、午安！
· 嗨～你好嗎？

· 真討厭！
· 走開！
· 不要再靠近！

各種動物的尾

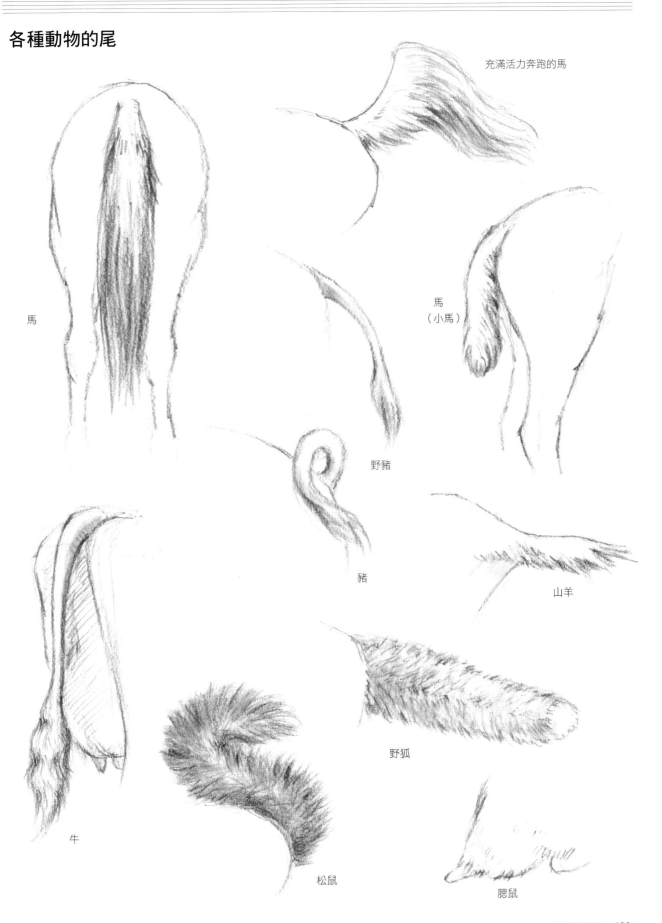

充滿活力奔跑的馬

馬

馬
（小馬）

野豬

豬

山羊

野狐

牛

松鼠

腮鼠

7. 腳（足）

前腳的指部是「指」，後腳的指部是「趾」，
以此來區別。以下來看看動物腳尖的特徵。

大小與形狀的差異

經常以四隻腳走路的動物的腳尖，前腳大概比後腳稍大。
這可能是前腳支撐大多數體重所致。從側面來看時，通常前腳的跗前部比後腳平。

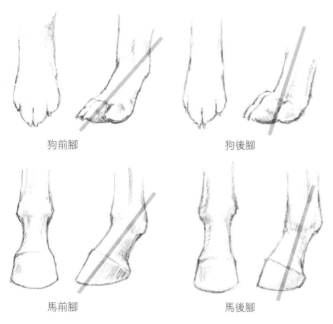

狗前腳　　　　狗後腳

馬前腳　　　　馬後腳

用指趾走路的動物，當腳尖離開地面就會收攏，
著地時才又再張開。

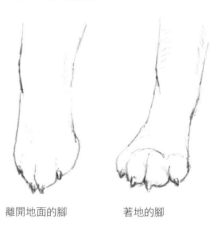

離開地面的腳　　　著地的腳

肉球的形狀

以指趾著地的動物與熊的腳底
都有所謂肉球的部份，
在著地時有緩衝的功用。

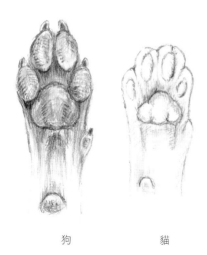

狗　　　　貓

貓科動物的爪

貓科動物的爪，平時收攏。
當壓住獵物或興奮時，屈肌收縮而露出爪。
獵豹雖也是貓科動物，但爪卻是經常露出的狀態。

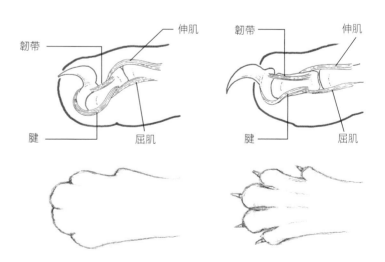

韌帶　　　　伸肌

腱　　　　屈肌

韌帶　　　　伸肌

腱　　　　屈肌

著地的部位

動物的腳尖為了適應生活環境而經過各種變化。
從走路時是以哪個部份著地這個觀點來看，可分為以下3種。

以腳底著地

蹠行性…
指整個腳底著地的動物。

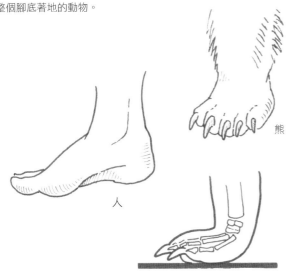

人

熊

memo

有些動物雖然有蹄，
卻是以腳底著地。

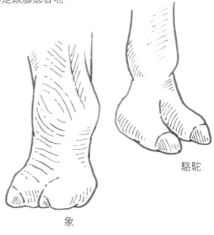

象

駱駝

象、駱駝、犀牛、河馬雖然有蹄，
但卻是以腳底厚的肉質部分或指（趾）
的部份著地，因此或許比馬或牛更接近趾行性。

以指尖著地

趾行性…
指使用指（趾）著地的動物。

貓或大型貓科動物

狗或野狼、野狐

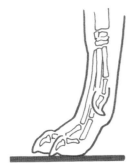

以蹄著地

蹄行性…
指使用蹄的動物。

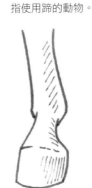

騾

山羊

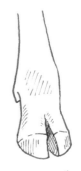

牛

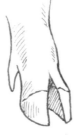

豬

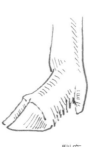

馴鹿

指趾的比較

草食動物為能更快速奔跑逃離肉食動物，以減少指數來降低四隻腳著地的面積，因此使蹄更發達。
最典型的是馬，僅第III指（趾）列發達，除此以外的幾乎都已退化。
豬或牛是第III、IV指（趾）列發達，除此以外的不是退化，就是處在退化中。
狗、貓的前腳，雖有第I～V指列，但後腳的第I指列已退化。
在狗之中，偶爾或依犬種會出現後腳的第I趾列，如果在外觀上造成問題就會予以切除。

名稱

1. 手腕	6. 前蹄	11. 後跗前部	16. 掌骨	21. 蹠骨	＊動物腳的插圖
2. 前膝	7. 踵	12. 後蹄	17. 指骨	22. 趾骨	是右前後腳及其
3. 前管	8. 跳躍關節	13. 橈骨	18. 脛骨		骨骼圖。
4. 前球節	9. 後管	14. 尺骨	19. 腓骨		I～V表示指列（前腳）
5. 前跗前部	10. 後球節	15. 手腕骨	20. 跗骨		以及趾列（後腳）。

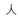
人

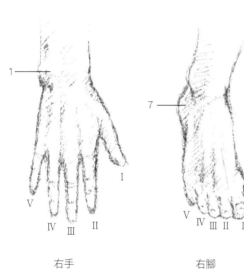

右手　　　　　　　右腳

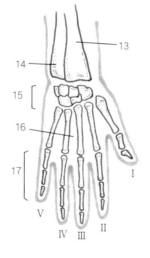

馬

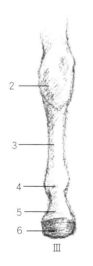

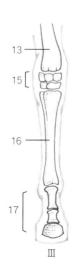

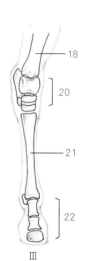

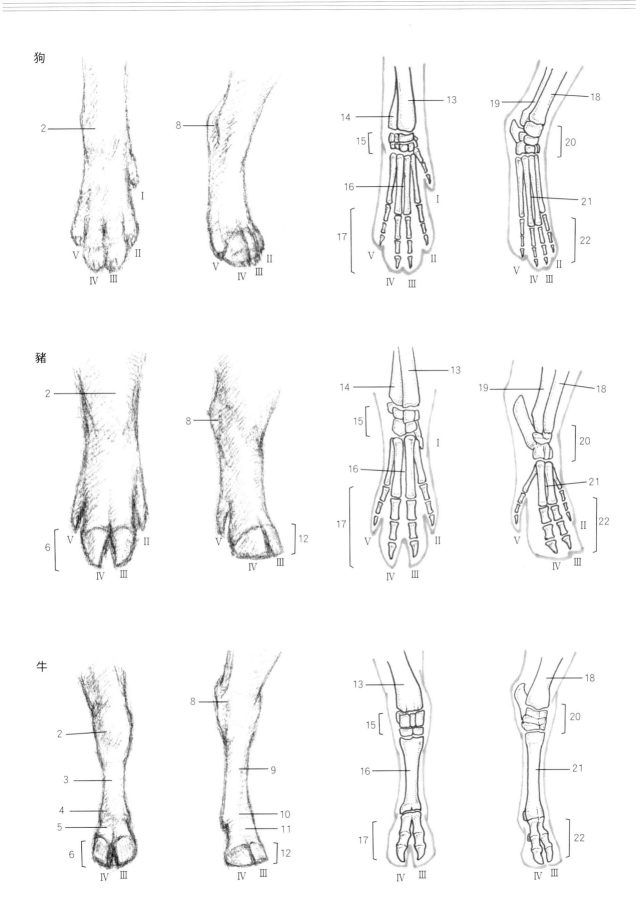

狗

豬

牛

走路 · 奔跑

人在走路或奔跑時，是以左右腳交互踏出來前進。
只有踏出的速度與步幅有所差異，出腳則不變。
但四隻腳動物因有四隻腳，而且又關乎身體的柔軟性，
所以在「走路」、「快走」、「奔跑」時，前腳·後腳的出腳各不相同。

1. 普通步伐（常步）

利用骨骼的素描結構圖，就能清楚看出腳的動作。
在「普通步伐」，馬與狗的出腳一樣。

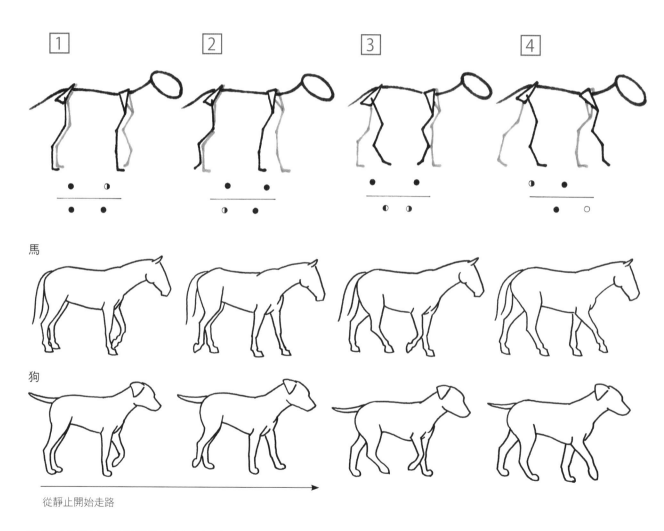

馬

狗

從靜止開始走路

①②是從靜止的狀態到即將開始走路的準備階段。
連續走路時，從⑧回到③。

〔足跡記號的觀看方法〕

●著地的腳（加上體重的腳）
◗即將離開地面的腳
○完全離開地面的腳
◖即將著地的腳

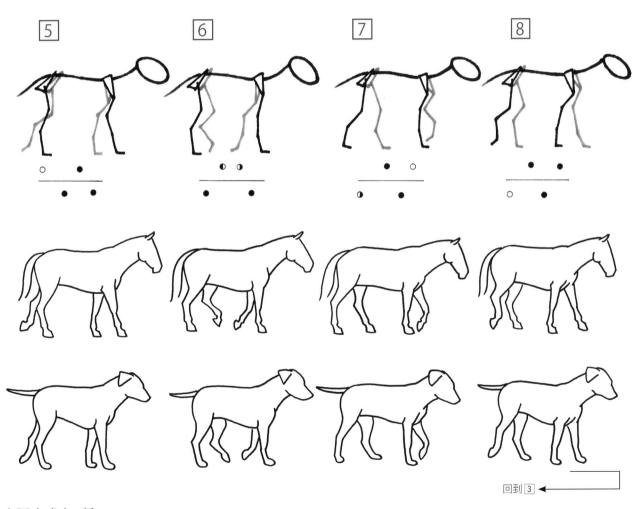

回到 ③ ←

出腳方式有3種

・**普通步伐〔常步〕**以普通的速度走路時的出腳方式。
・**快走〔速步〕**比普通步伐稍快的速度，也有接近奔跑的方式。
・**奔跑〔駈步〕**從緩慢的跑步到所謂奔馳的全力疾馳。

〔　〕是馬術用語。
本章也包括狗，因此說明中是使用
一般標記的普通步伐・快走・奔跑。

2. 快走（速步）

表示從普通的走路方法轉變成稍快速度的樣子。

①②是從「普通步伐」轉變成「快走」的準備階段。

在「普通步伐」必定有2～3隻腳著地，但在「快走」是右側的前腳與左側的後腳等相反側的前·後腳同時移動為特徵。此外，也有四隻腳全部離開地面的瞬間。

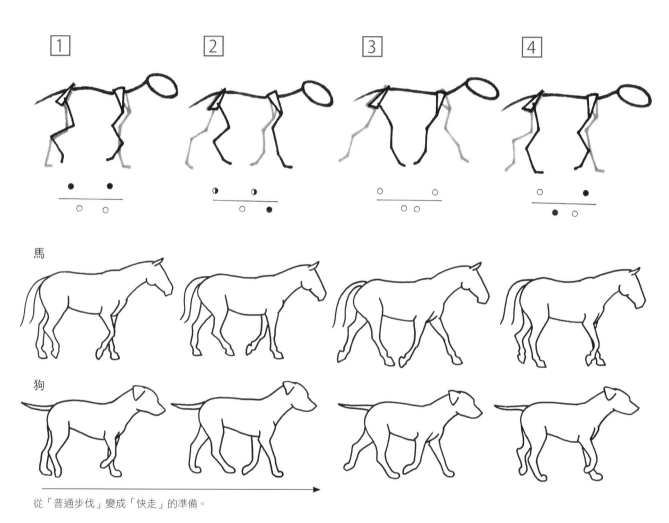

馬

狗

從「普通步伐」變成「快走」的準備。

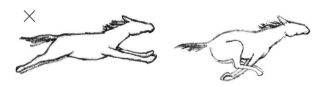

check

如果僅憑想像來描繪，就會失敗！

草食動物與肉食動物在「奔跑」時的出腳方式不同。
如果僅憑想像來描繪，就會變成錯誤的形狀，
因此請務必參考在此介紹的圖解。

錯誤奔跑方式的馬。正確的出腳方式請參照138～139頁。

〔足跡記號的觀看方法〕

●著地的腳（加上體重的腳）
◐即將離開地面的腳
○完全離開地面的腳
◑即將著地的腳

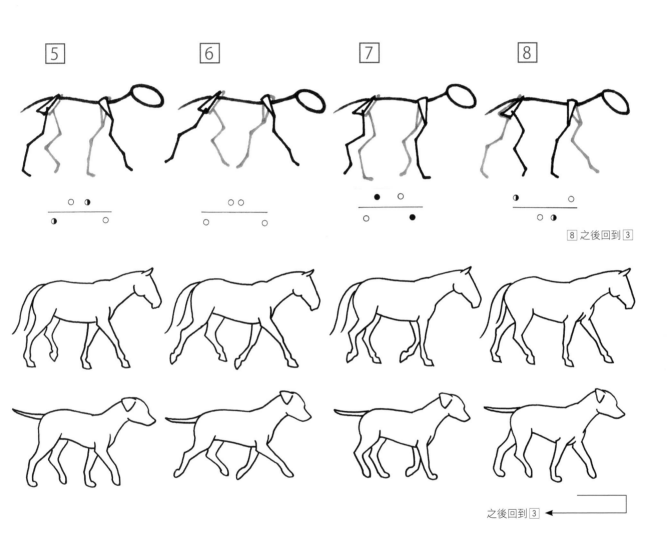

8 之後回到 3

之後回到 3 ←

3. 奔跑

在「普通步伐」與「快走」上，馬與狗的出腳方式一樣，但在「奔跑」時就不同。

馬

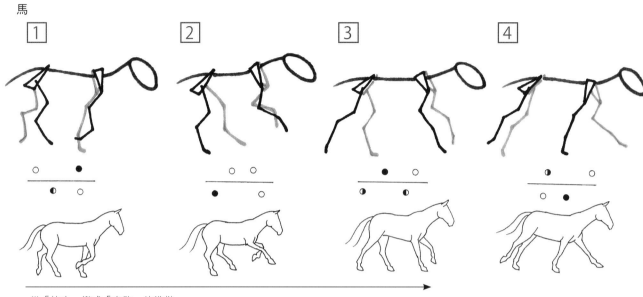

從「快走」變成「奔跑」的準備

比較馬與狗的 ③～⑧ 的出腳方式。
馬著地的腳是左後腳→右前腳→左前腳→四隻腳離開地面
→右後腳→左後腳，
而狗是右後腳→右前腳→左前腳→四隻腳離開地面→
左後腳→右後腳。

狗

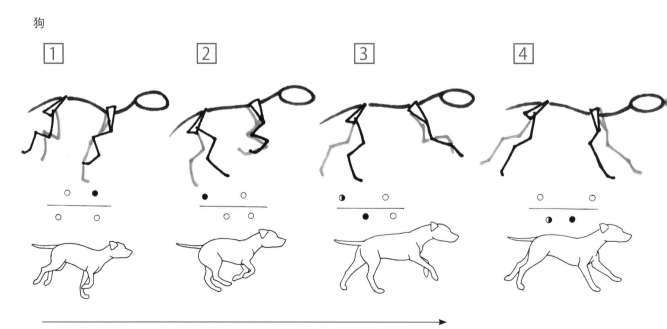

從「快走」變成「奔跑」的準備

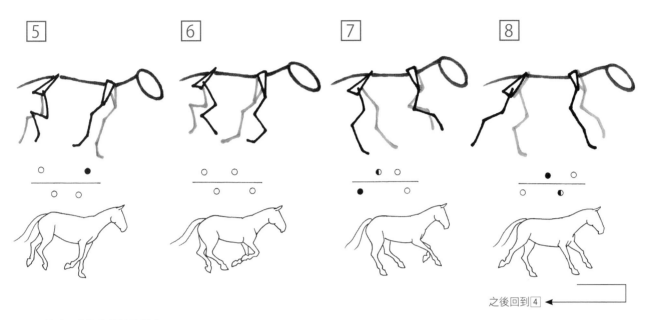

之後回到 4 ←

這是脊柱的柔軟性有所差異所致。
狗的脊柱比馬的脊柱富柔軟性,因此在奔跑時如圖所示,背會大幅彎曲。
貓、獅子、獵豹等其他肉食動物,奔跑方式也和狗一樣。
牠們在奔跑時所產生的身體大幅上下運動,能藉由柔軟的脊柱來調適,
因此不會影響身體的動作,能使頭保持在一定的位置,把焦點鎖定獵物奔馳。

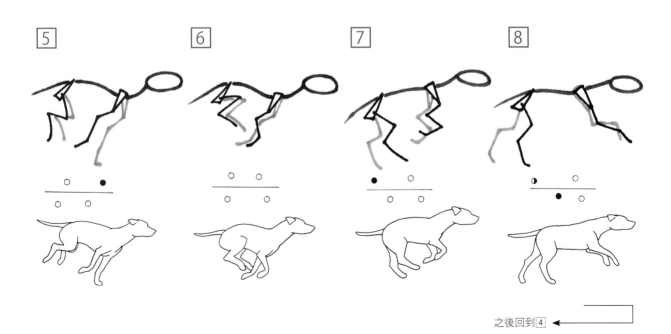

之後回到 4 ←

4. 跳躍

馬、狗在走路或奔跑時，後腳左右有一方會著地（支撐全部的體重），
但跳躍時，在障礙物前左右後腳同時著地、收縮。
在下一瞬間，收縮的2隻後腳大幅伸展，並離開地面，使身體跳躍起來。

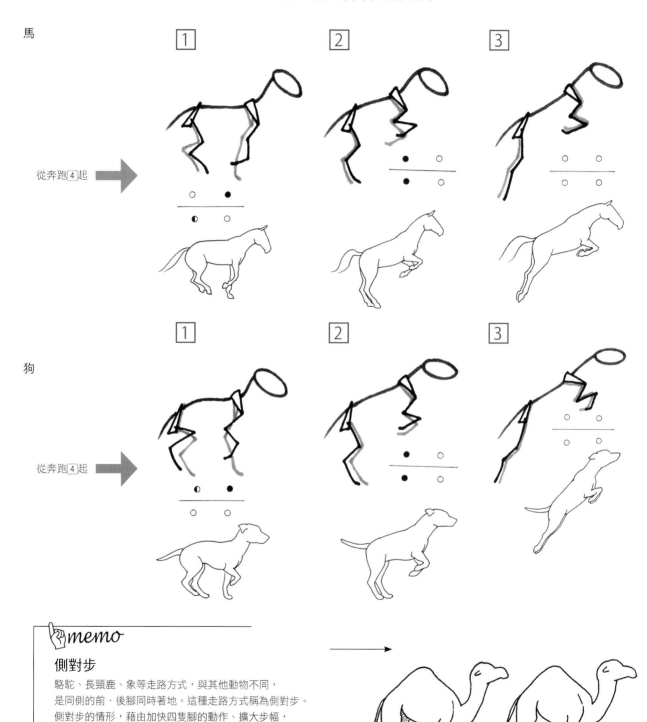

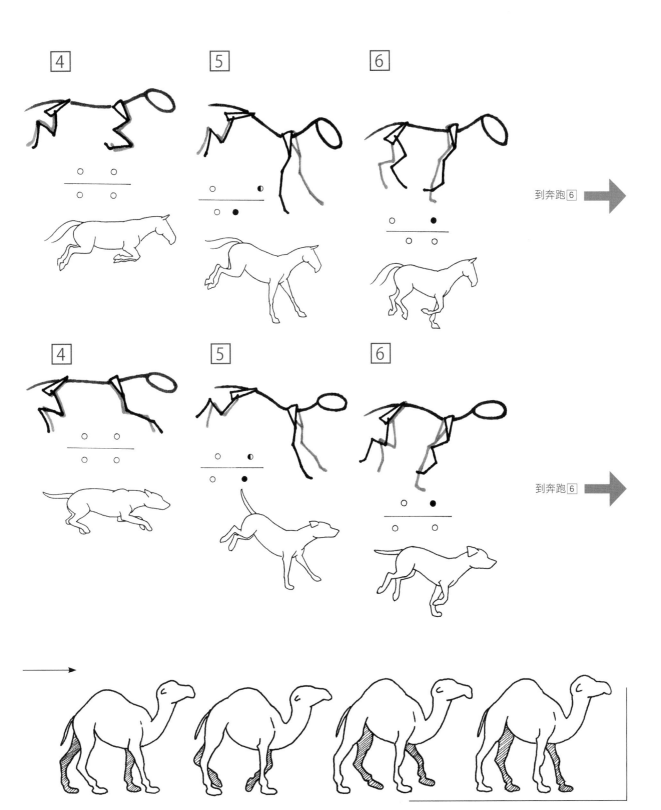

到奔跑⑥ →

到奔跑⑥ →

狗・貓以外的各種動物

利用骨骼與肌肉的素描結構圖，
來描繪各種動物看看。

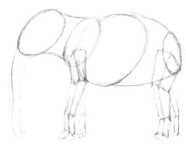

1. 象

非洲象比印度象大一圈，
體型也有不少差異。

從側面概要來觀察頭部時，
蛋型的長軸變成斜向。

非洲象的骨骼與肌肉的素描結構圖。

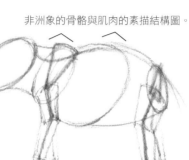

非洲象

肩胛骨與腰的部份隆起。

非洲象的頭頂部位平坦。

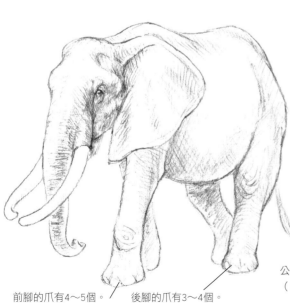

耳朵較大，
並覆蓋肩。

前腳的爪有4～5個。　　後腳的爪有3～4個。

公象・母象都有長牙。
（公的比較長）

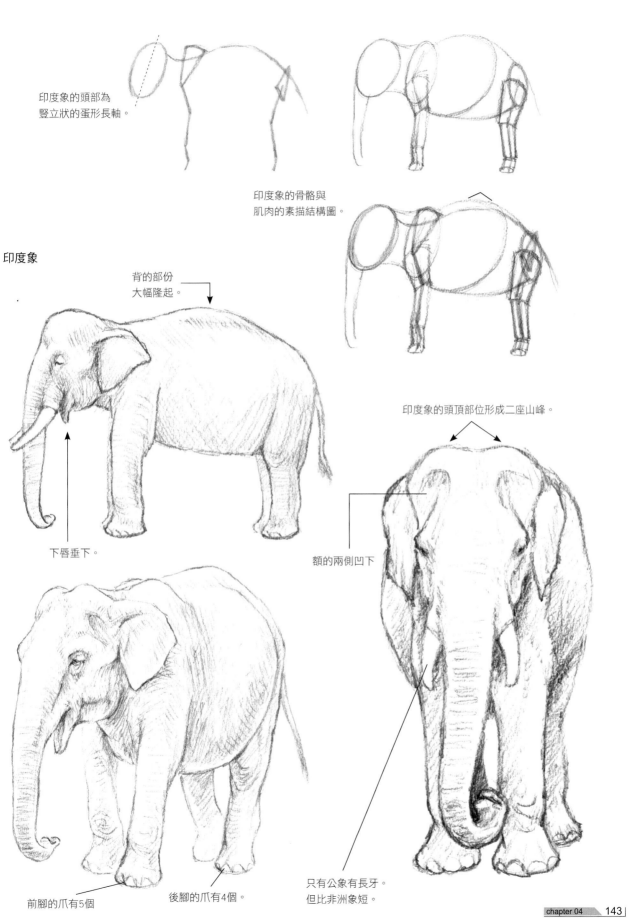

印度象的頭部為
豎立狀的蛋形長軸。

印度象的骨骼與
肌肉的素描結構圖。

印度象

背的部份
大幅隆起。

下唇垂下。

印度象的頭頂部位形成二座山峰。

額的兩側凹下

前腳的爪有5個

後腳的爪有4個。

只有公象有長牙。
但比非洲象短。

2. 駱駝

雙峰駱駝比單峰駱駝的體型小一圈,感覺較為粗短。
從基本的素描結構圖來描繪看看。

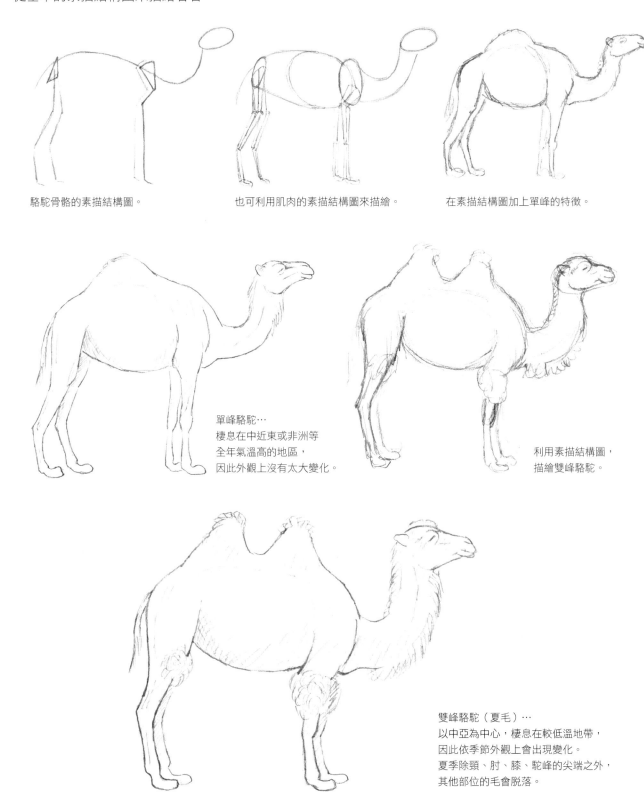

駱駝骨骼的素描結構圖。

也可利用肌肉的素描結構圖來描繪。

在素描結構圖加上單峰的特徵。

單峰駱駝⋯
棲息在中近東或非洲等
全年氣溫高的地區,
因此外觀上沒有太大變化。

利用素描結構圖,
描繪雙峰駱駝。

雙峰駱駝(夏毛)⋯
以中亞為中心,棲息在較低溫地帶,
因此依季節外觀上會出現變化。
夏季除頸、肘、膝、駝峰的尖端之外,
其他部位的毛會脫落。

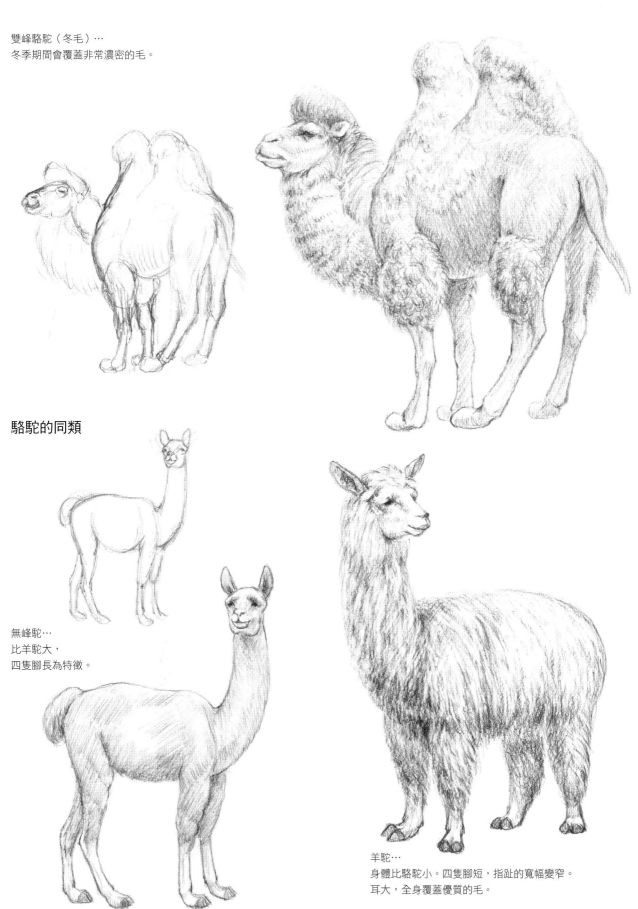

雙峰駱駝（冬毛）…
冬季期間會覆蓋非常濃密的毛。

駱駝的同類

無峰駝…
比羊駝大，
四隻腳長為特徵。

羊駝…
身體比駱駝小。四隻腳短，指趾的寬幅變窄。
耳大，全身覆蓋優質的毛。

3. 河馬

比起頭的大小，耳、眼小，
鼻周邊的嘴非常大為特徵。

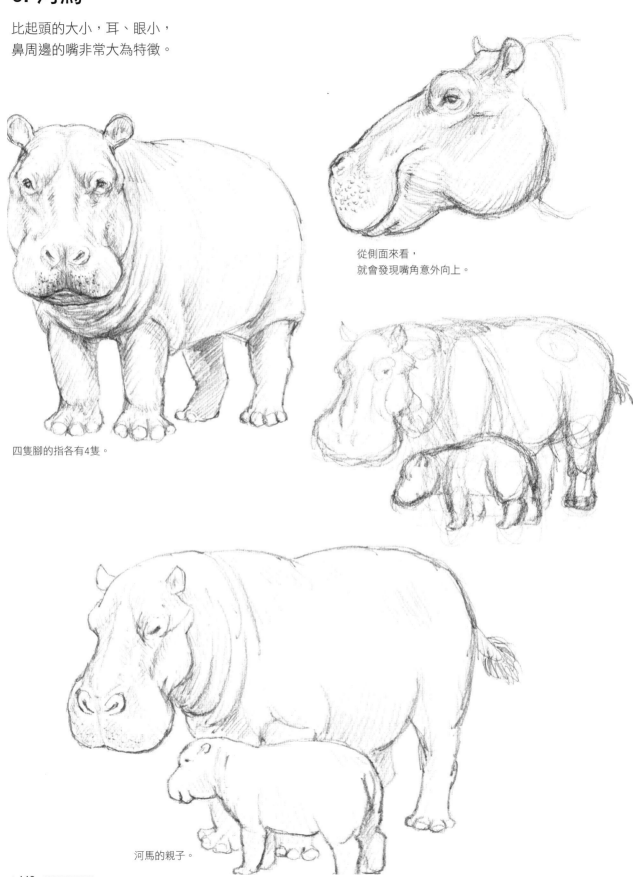

從側面來看，
就會發現嘴角意外向上。

四隻腳的指各有4隻。

河馬的親子。

4. 犀牛

白犀牛與黑犀牛的最大差異在於鼻的左右之間，
白犀牛寬扁，而黑犀牛細尖。
白犀牛的頭大而稍長，黑犀牛則圓較小。

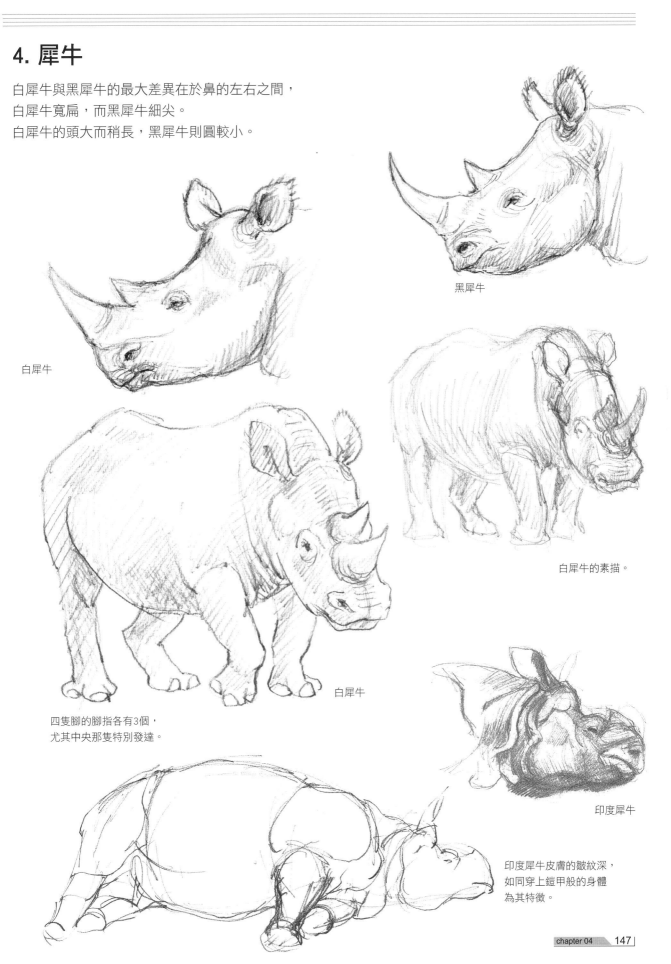

黑犀牛

白犀牛

白犀牛的素描。

白犀牛

四隻腳的腳指各有3個，
尤其中央那隻特別發達。

印度犀牛

印度犀牛皮膚的皺紋深，
如同穿上鎧甲般的身體
為其特徵。

5. 馬

從小馬到老馬，比較馬的身體看看。
只要比較現役的賽馬與退役後的體型，
就能看出腹部有很大差異。

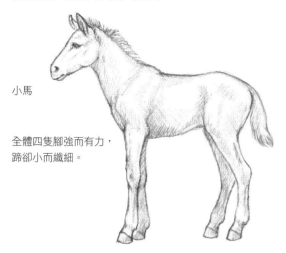

小馬

全體四隻腳強而有力，
蹄卻小而纖細。

相對於身體，四隻腳的長度較長，
關節的部分比較粗。

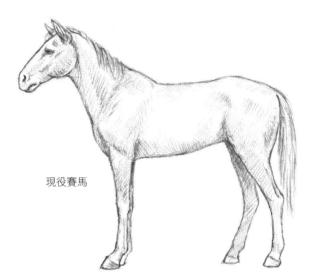

現役賽馬

現役賽馬的時期，就好比人的青少年時期。
為比賽而經常訓練，因此沒有多餘的脂肪，
彷彿全身都是肌肉塊。

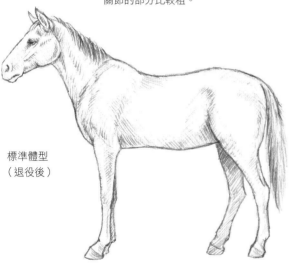

標準體型
（退役後）

退役後在牧場悠哉度日，
因此腹部鼓起圓滾滾的。

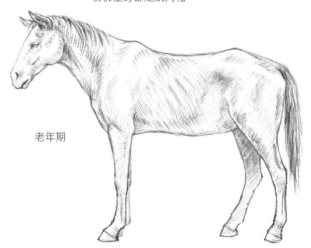

老年期

肩或腰部的肉不見，脊骨彎曲的同時，
肩上與腰部的骨骼會變得很明顯。

———— 標準體型（退役後）
------ 現役賽馬
·········· 老年期

從前方來看的素描。

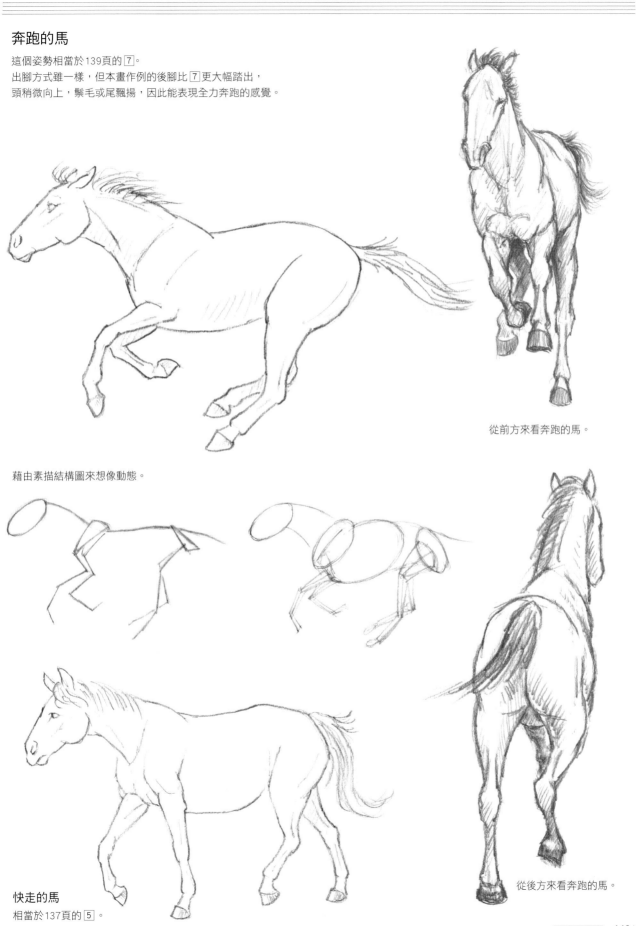

奔跑的馬

這個姿勢相當於139頁的 7。
出腳方式雖一樣，但本畫作例的後腳比 7 更大幅踏出，
頭稍微向上，鬃毛或尾飄揚，因此能表現全力奔跑的感覺。

從前方來看奔跑的馬。

藉由素描結構圖來想像動態。

快走的馬

相當於137頁的 5。

從後方來看奔跑的馬。

馬跌倒了！

想像跌一大跤的馬又重新站起開始走路的樣子，
利用素描結構圖來描繪看看。

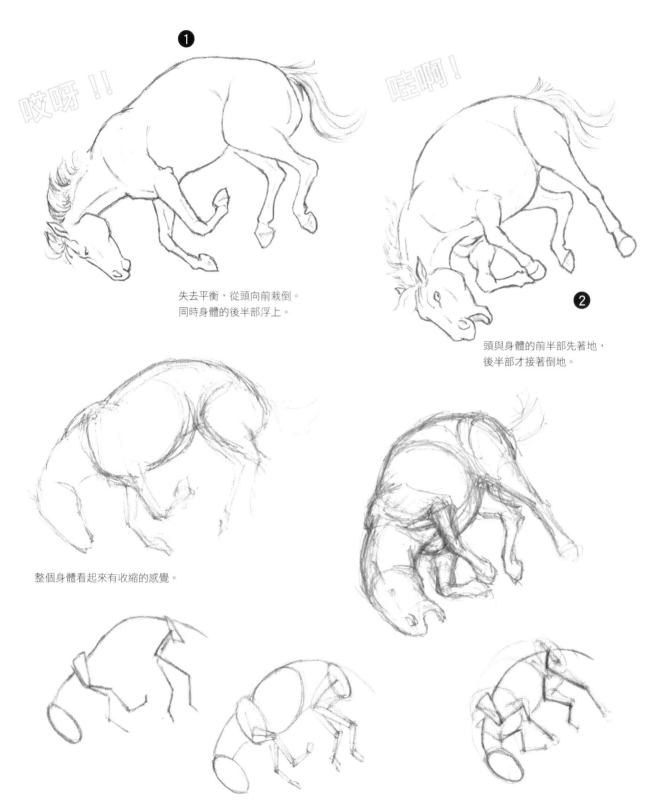

哎呀！！

哇啊！

1

失去平衡，從頭向前栽倒。
同時身體的後半部浮上。

2

頭與身體的前半部先著地，
後半部才接著倒地。

整個身體看起來有收縮的感覺。

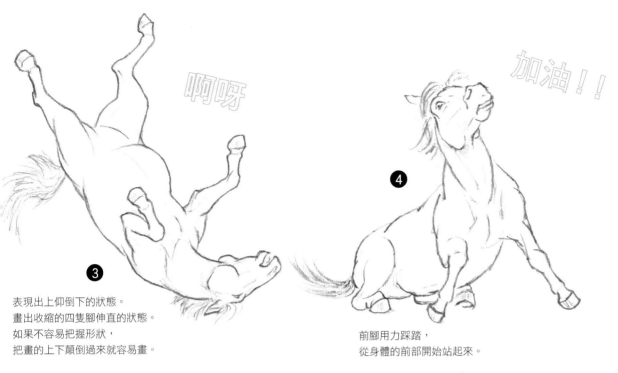

啊呀

加油！！

③

表現出上仰倒下的狀態。
畫出收縮的四隻腳伸直的狀態。
如果不容易把握形狀，
把畫的上下顛倒過來就容易畫。

④

前腳用力踩踏，
從身體的前部開始站起來。

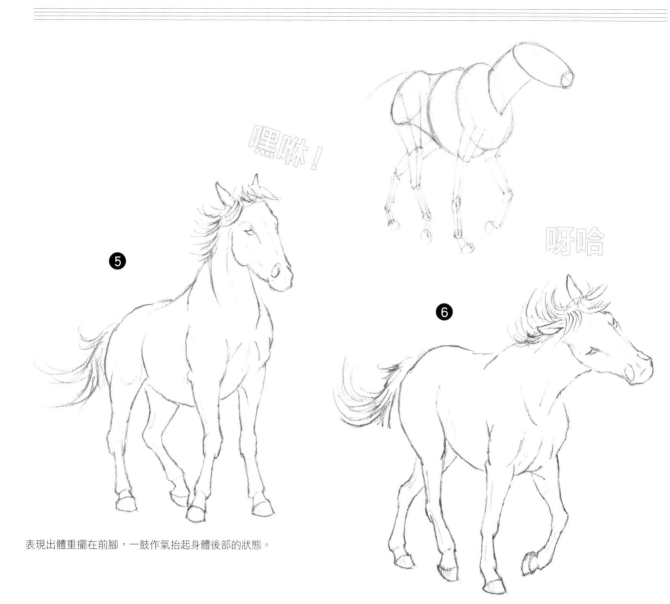

嘿咻！

⑤

⑥

呀哈

表現出體重擺在前腳，一鼓作氣抬起身體後部的狀態。

身軀抖一下，重新振作精神。

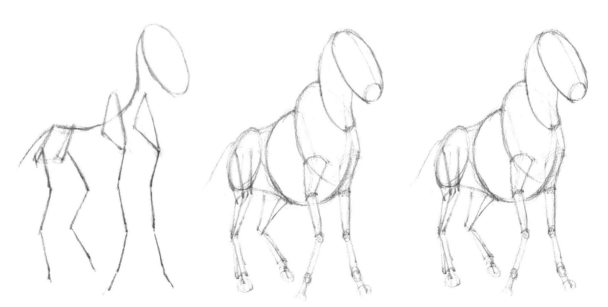

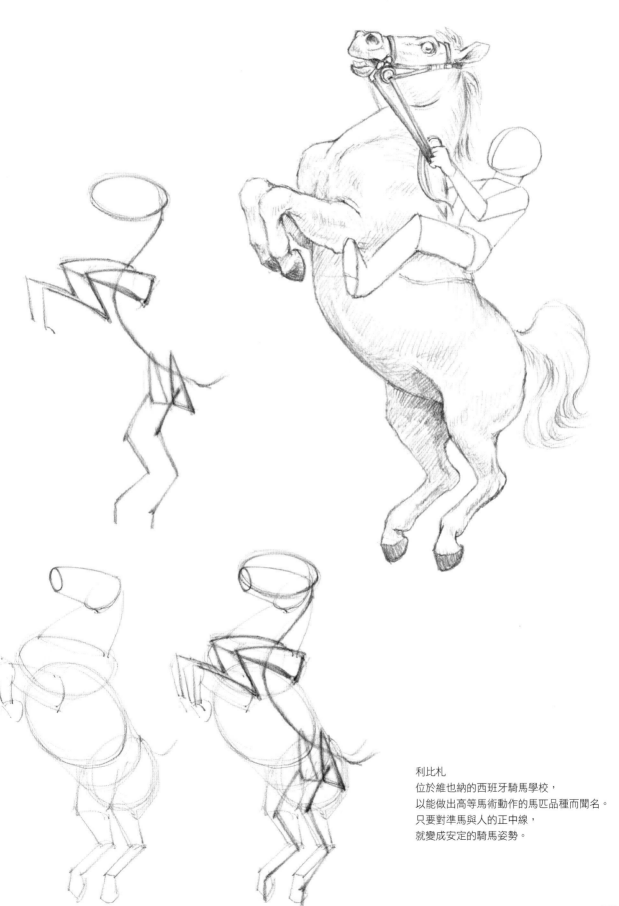

利比札
位於維也納的西班牙騎馬學校，
以能做出高等馬術動作的馬匹品種而聞名。
只要對準馬與人的正中線，
就變成安定的騎馬姿勢。

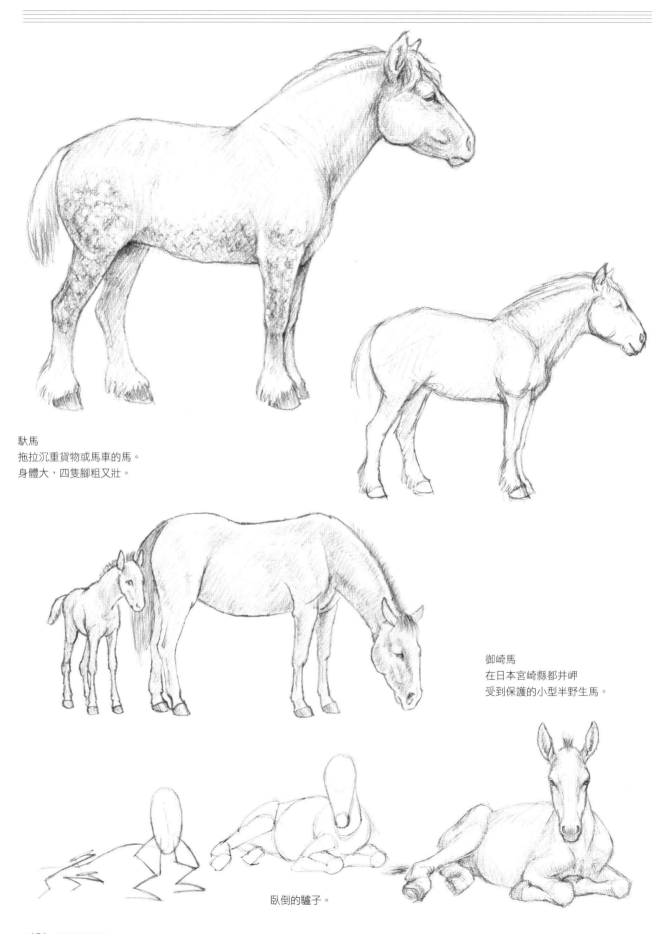

駄馬
拖拉沉重貨物或馬車的馬。
身體大，四隻腳粗又壯。

御崎馬
在日本宮崎縣都井岬
受到保護的小型半野生馬。

臥倒的驢子。

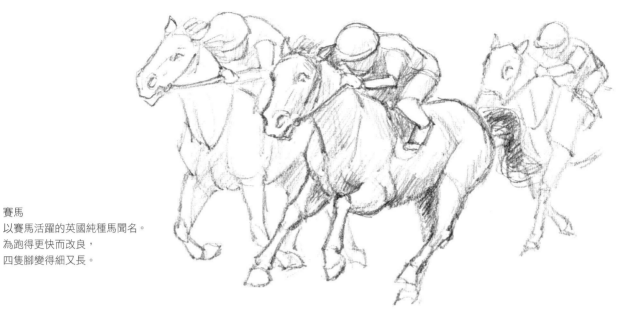

賽馬
以賽馬活躍的英國純種馬聞名。
為跑得更快而改良，
四隻腳變得細又長。

馬的同類

斑馬
不同種類，圖案也有差。
尖端穗子的尾巴形狀，和驢子很相似。
但鬃毛卻呈現豎立狀。

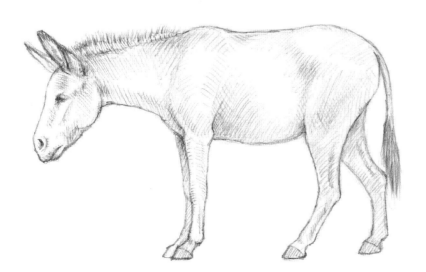

驢子
在馬的同類中，以耳朵大又長為特徵。
鬃毛像斑馬一樣豎立。
比起身體，頭較大，腹部隆起。

6. 熊

熊廣泛分布在亞洲、歐亞大陸、北美大陸及世界各地。
從馬來熊般小型到北極熊般大型均有，種類繁多。
以下比較最具代表性的棕熊、黑熊、北極熊來描繪看看。

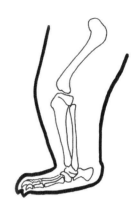

頭的形狀雖不同，但身體都是粗又短，
身體後部稍粗為特徵。正面的臉圓，
但從側面來看頭前後變長。

前腳　　　　　後腳

四隻腳粗，手掌與腳底著地
（蹠行性　參照131頁），
走起來有些內八字。

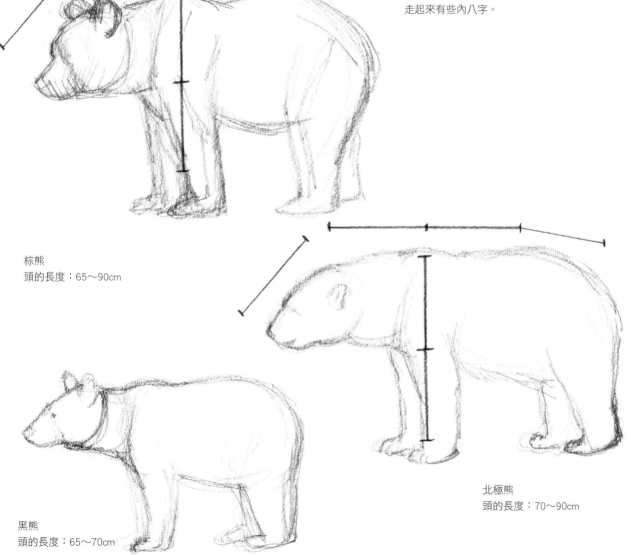

棕熊
頭的長度：65～90cm

黑熊
頭的長度：65～70cm

北極熊
頭的長度：70～90cm

棕熊

額際

額際的高低差明顯。

眼小，比起頭的大小，吻細。

黑熊

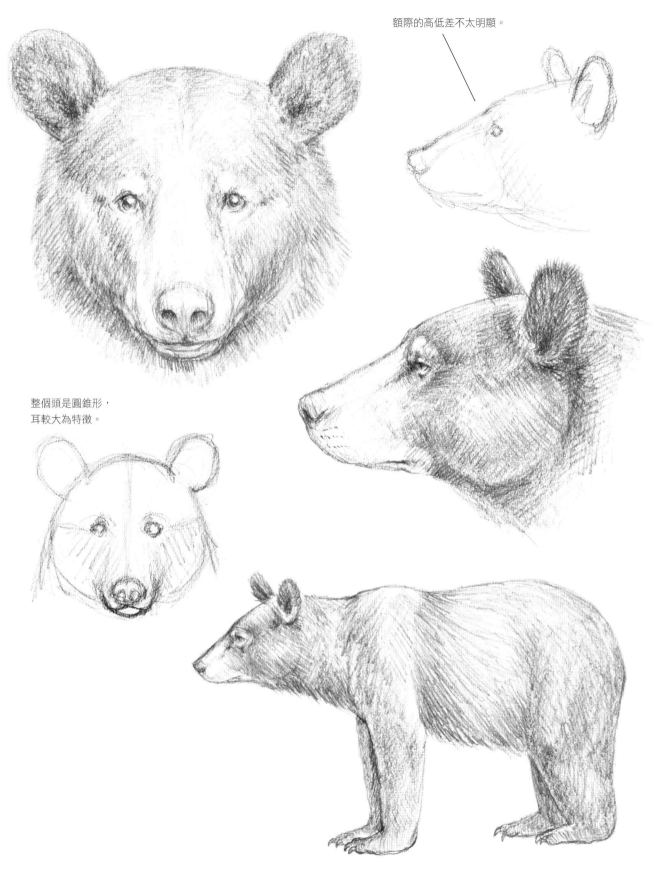

額際的高低差不太明顯。

整個頭是圓錐形，
耳較大為特徵。

北極熊

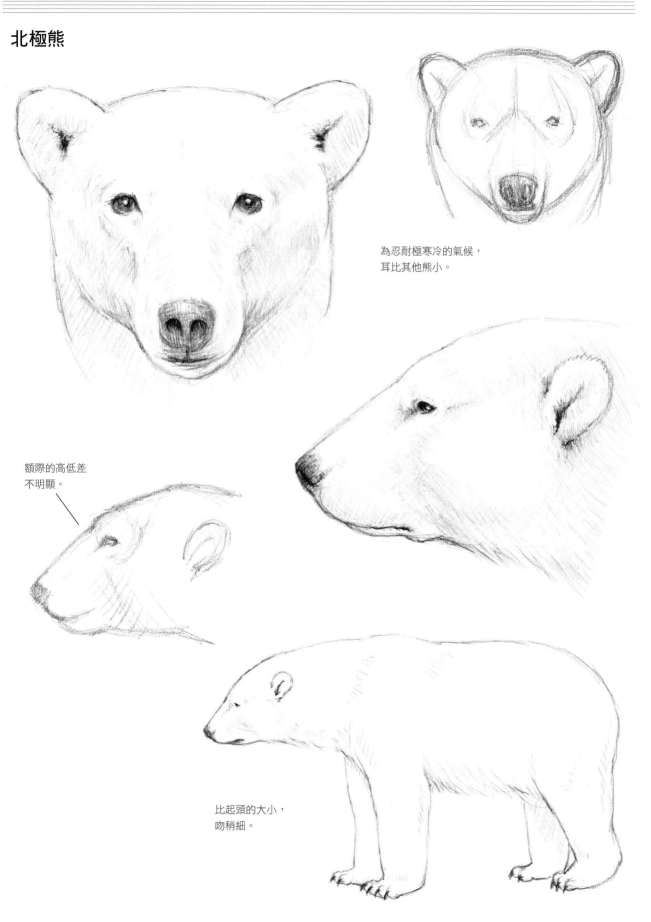

為忍耐極寒冷的氣候，
耳比其他熊小。

額際的高低差
不明顯。

比起頭的大小，
吻稍細。

熊的形象·素描

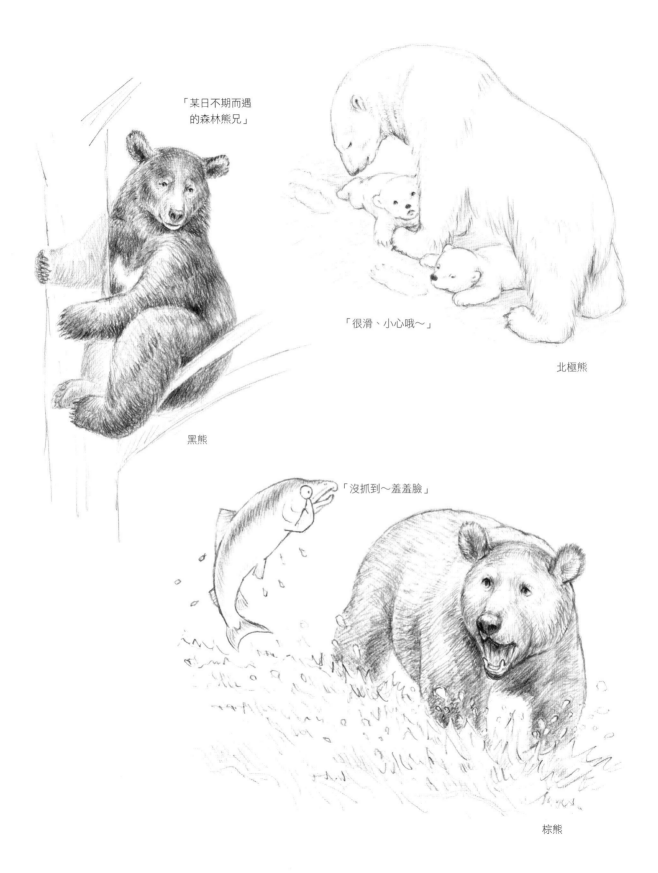

「某日不期而遇
的森林熊兄」

「很滑、小心哦〜」

北極熊

黑熊

「沒抓到〜羞羞臉」

棕熊

7. 可愛的偶像

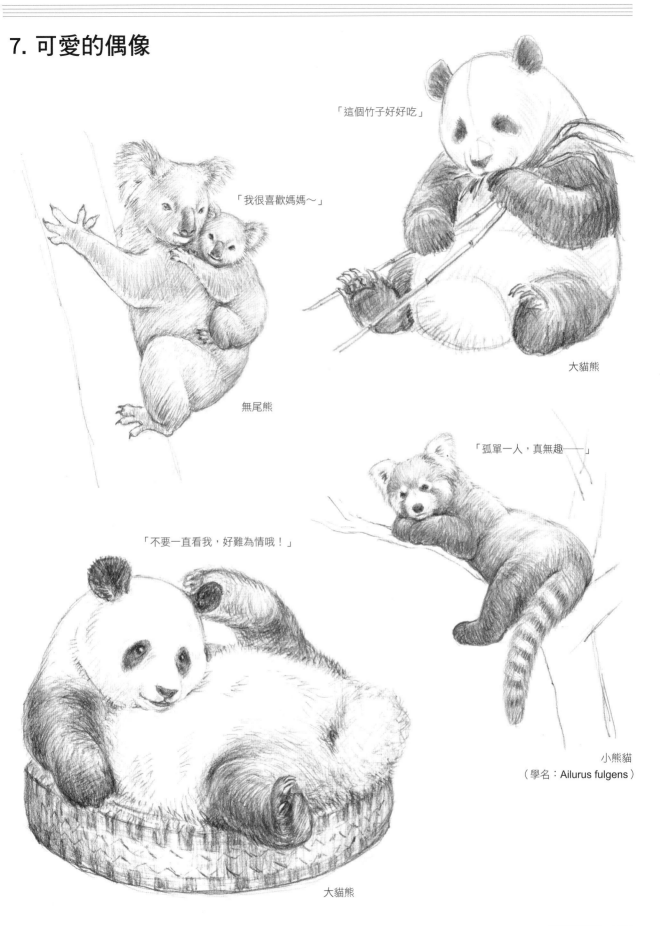

「這個竹子好好吃」

「我很喜歡媽媽～」

大貓熊

無尾熊

「孤單一人，真無趣——」

「不要一直看我，好難為情哦！」

小熊貓
（學名：Ailurus fulgens）

大貓熊

8. 最接近人的同類

類人猿的素描結構圖和人同樣形狀即可，但手臂比人長，腳反而短。
幾乎看不到頸，因此變成所謂「聳肩」的樣子。
像人一樣手腕的凹陷部位不明顯，把手尖畫得較大且稍長。
腳拇指的長法和人有很大差異。

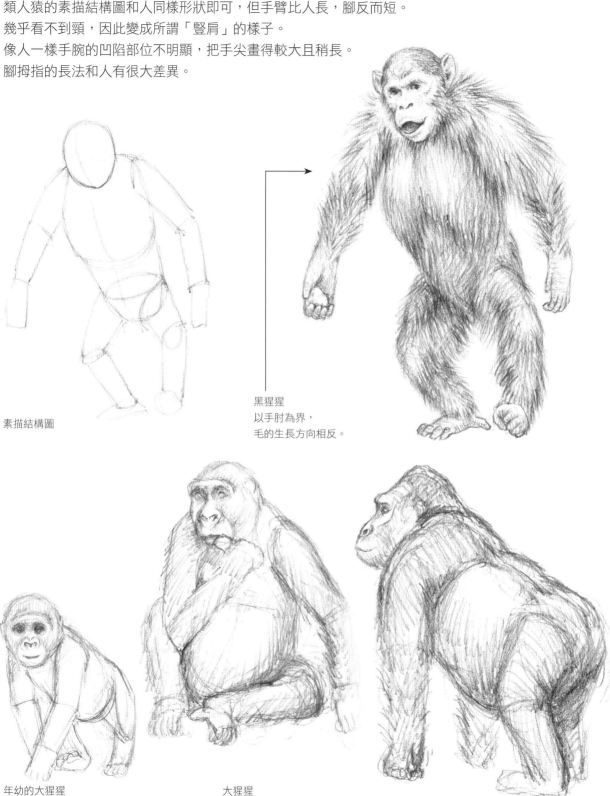

素描結構圖

黑猩猩
以手肘為界，
毛的生長方向相反。

年幼的大猩猩

大猩猩
坐下的姿勢（母）與背後姿勢（公）的素描。

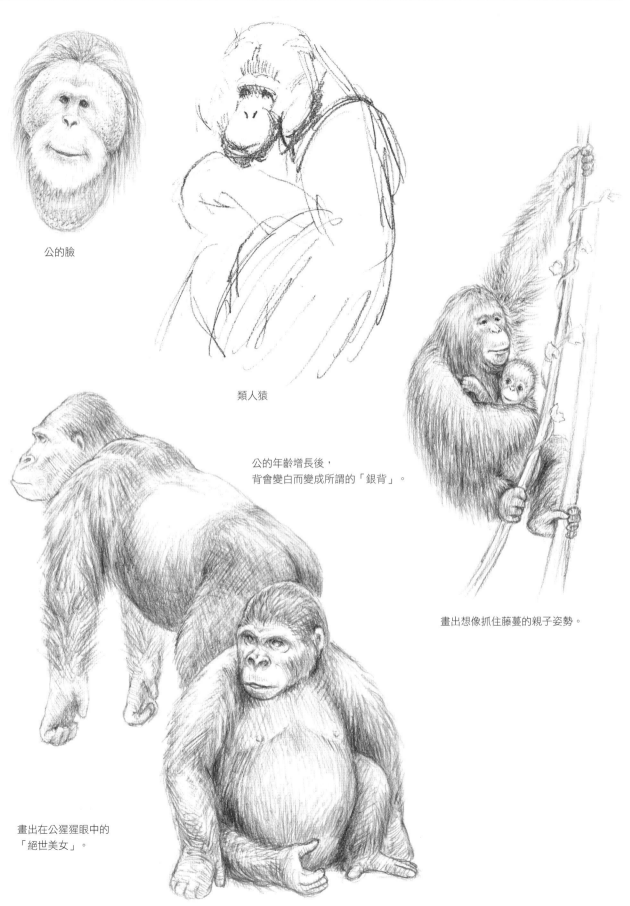

公的臉

類人猿

公的年齡增長後，
背會變白而變成所謂的「銀背」。

畫出想像抓住藤蔓的親子姿勢。

畫出在公猩猩眼中的
「絕世美女」。

9. 長頸鹿

大部分的動物，從鼻尖到枕部的頭部長度，以及從枕部到肩上
（肩上）的頸部長度，大概一致。
但長頸鹿的頸部長度卻有頭的2倍多。

肩上比腰的位置高，
身軀非常短為特徵。

舌長，能搆到鼻孔。

公長頸鹿與公長頸鹿之間的打鬥，
是用長的頸互相碰撞。

10. 變形姿態的動物

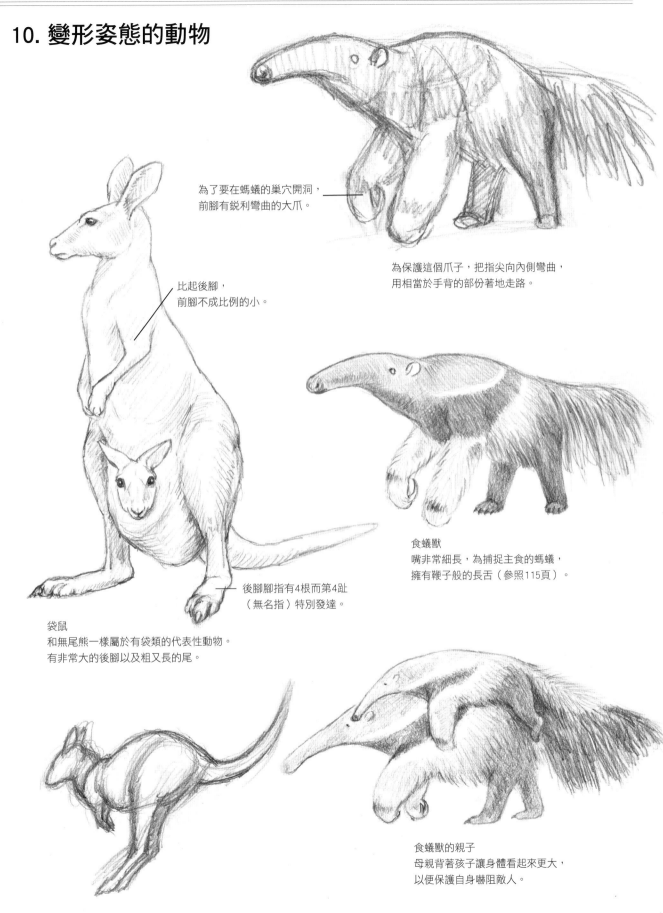

為了要在螞蟻的巢穴開洞，
前腳有銳利彎曲的大爪。

為保護這個爪子，把指尖向內側彎曲，
用相當於手背的部份著地走路。

比起後腳，
前腳不成比例的小。

食蟻獸
嘴非常細長，為捕捉主食的螞蟻，
擁有鞭子般的長舌（參照115頁）。

後腳腳指有4根而第4趾
（無名指）特別發達。

袋鼠
和無尾熊一樣屬於有袋類的代表性動物。
有非常大的後腳以及粗又長的尾。

食蟻獸的親子
母親背著孩子讓身體看起來更大，
以便保護自身嚇阻敵人。

11. 有角的種類

代表性動物是牛。
家畜化的牛，有廣泛分布在亞洲‧非洲的瘤牛系的牛，
以及以歐洲為中心的歐洲野牛（原種已經滅絕）系的牛。

瘤牛

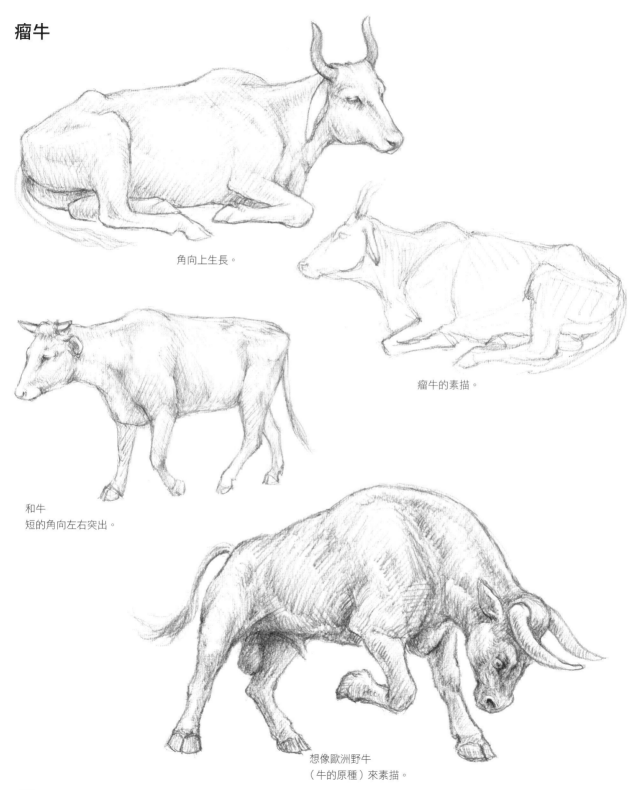

角向上生長。

瘤牛的素描。

和牛
短的角向左右突出。

想像歐洲野牛
（牛的原種）來素描。

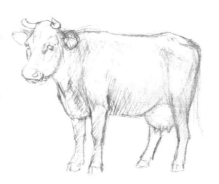

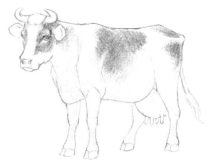

乳牛的素描。人依用途加以改良
的結果，使角或體型出現各種變
化。

乳牛
為了擠奶，腰圍發達，
但從全體來看有骨感。

肉牛
四隻腳短，肌肉量多，
因此全體看起來帶有圓弧感。

亞洲水牛

站起的方式・坐下的方式

狗或貓是把身體的前部
拉靠向腰，變成坐下的
姿勢。

把體重擺在前腳來支撐
身體，使後腳站起。

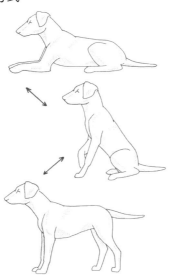

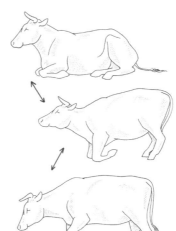

牛科的動物是把前膝放在
地面，以後腳尖站起。

利用反彈使前腳站起。

＊從站起進入休息狀態時，順序是顛倒的。馬在休息時是把前膝著地，
像牛一樣蹲坐，但站起時，就像狗一樣從前腳站起。
這一連串的動作，是處在沒有危險的情況下，緊急時未必依照這個順序。

長角到短角

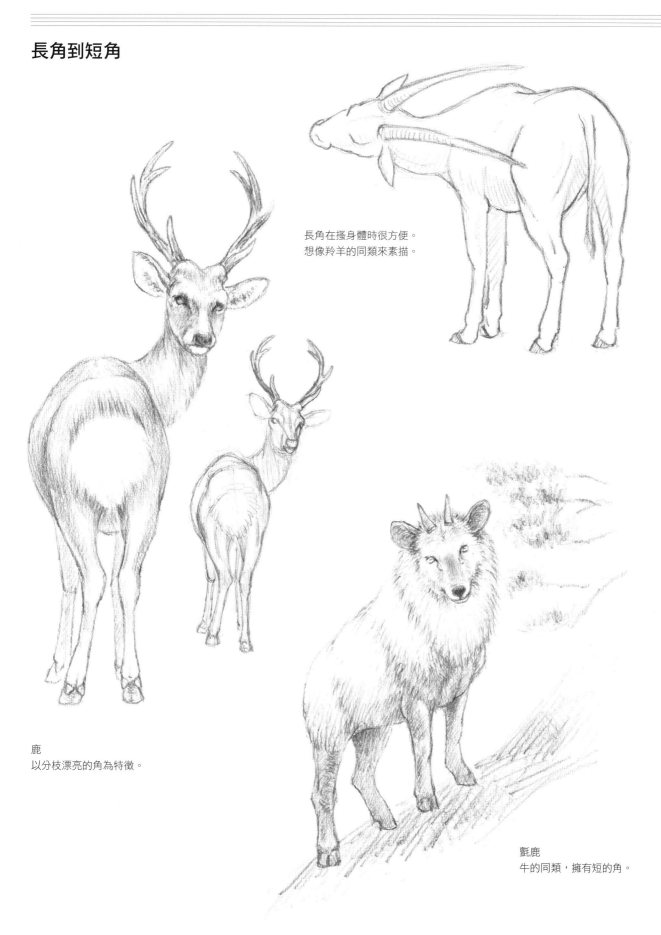

長角在搔身體時很方便。
想像羚羊的同類來素描。

鹿
以分枝漂亮的角為特徵。

�鹿
牛的同類，擁有短的角。

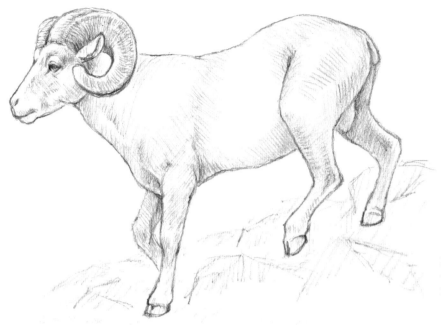

大角羊
公・母都有角。公的角大而彎曲，
在碰撞打鬥時能派上用場。

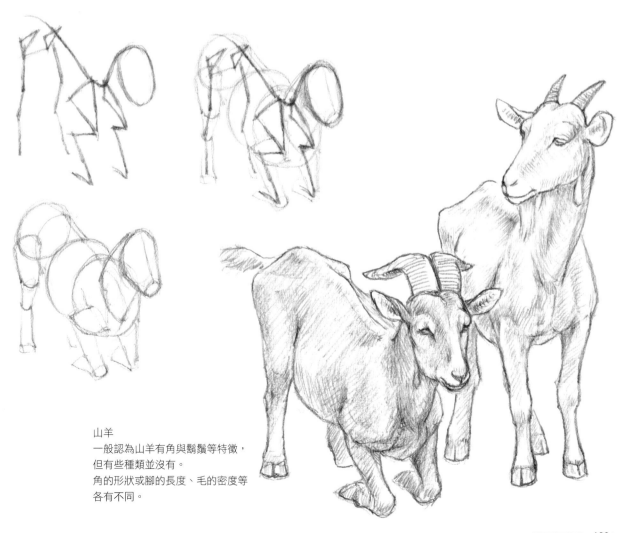

山羊
一般認為山羊有角與鬍鬚等特徵，
但有些種類並沒有。
角的形狀或腳的長度、毛的密度等
各有不同。

12. 松鼠・腮鼠

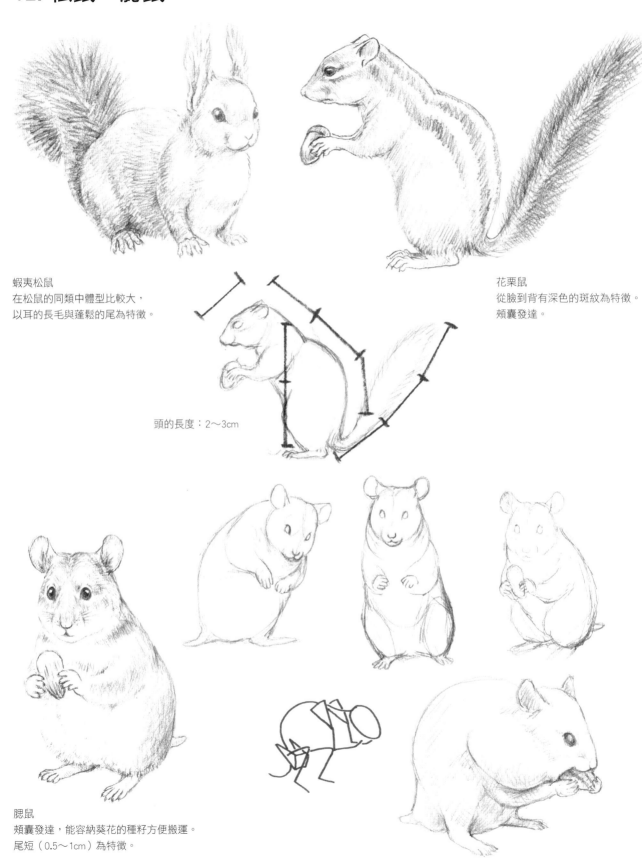

蝦夷松鼠
在松鼠的同類中體型比較大，
以耳的長毛與蓬鬆的尾為特徵。

花栗鼠
從臉到背有深色的斑紋為特徵。
頰囊發達。

頭的長度：2～3cm

腮鼠
頰囊發達，能容納葵花的種籽方便搬運。
尾短（0.5～1cm）為特徵。

13. 狐與狸是外觀相似的動物

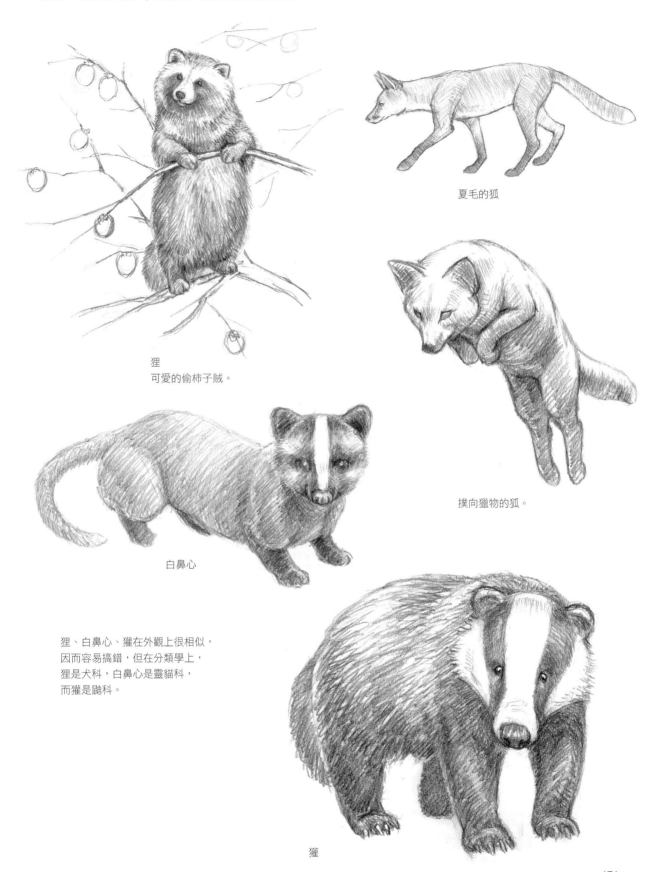

狸
可愛的偷柿子賊。

夏毛的狐

撲向獵物的狐。

白鼻心

狸、白鼻心、獾在外觀上很相似，
因而容易搞錯，但在分類學上，
狸是犬科，白鼻心是靈貓科，
而獾是鼬科。

獾

鳥

鳥有不少和哺乳類不同的部份。

把包括頭、頸、胸‧腹在內分成軀、翼、腳來把握就容易描繪。

1. 身體的構造

為能想像概要的形狀，先看看身體的構造。

〔背側〕

翼關閉的情形　　翼張開的情形

〔從側面來看的骨骼〕

橈骨

上臂骨

尺骨

掌骨

指骨

大腿骨

脛骨

蹠骨

趾骨

雞尾鸚哥
概要把握頭、身軀、尾、腳。

point

如何畫得可愛⋯
・眼畫大，黑眼球稍多。
・嘴的根部向上彎曲，就有莞爾一笑的表情。
・省略腳爪，全體圓滾滾的。

黑鴨搬家。
被羽毛覆蓋，因此各部位不容易
看出來，請參考骨骼圖，
來把握翼與腳根的位置。

2. 翼的構造

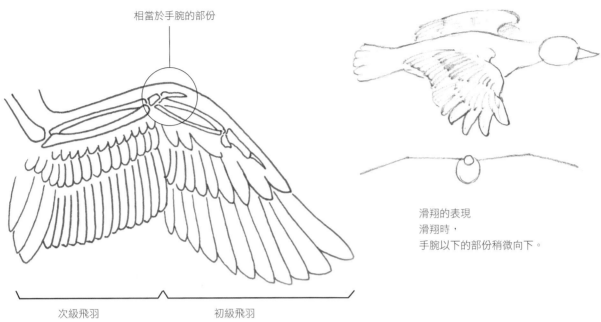

相當於手腕的部份

次級飛羽　　　　　初級飛羽

滑翔的表現
滑翔時，
手腕以下的部份稍微向下。

振翅的表現

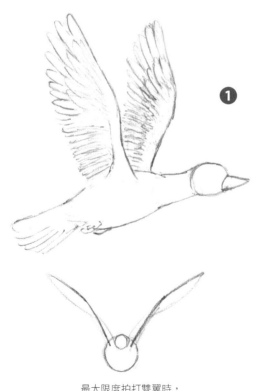

❶

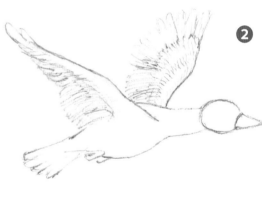

❷

最大限度拍打雙翼時，
初級飛羽張開。

把雙翼降下時，
從初級飛羽到手腕的部份先行。

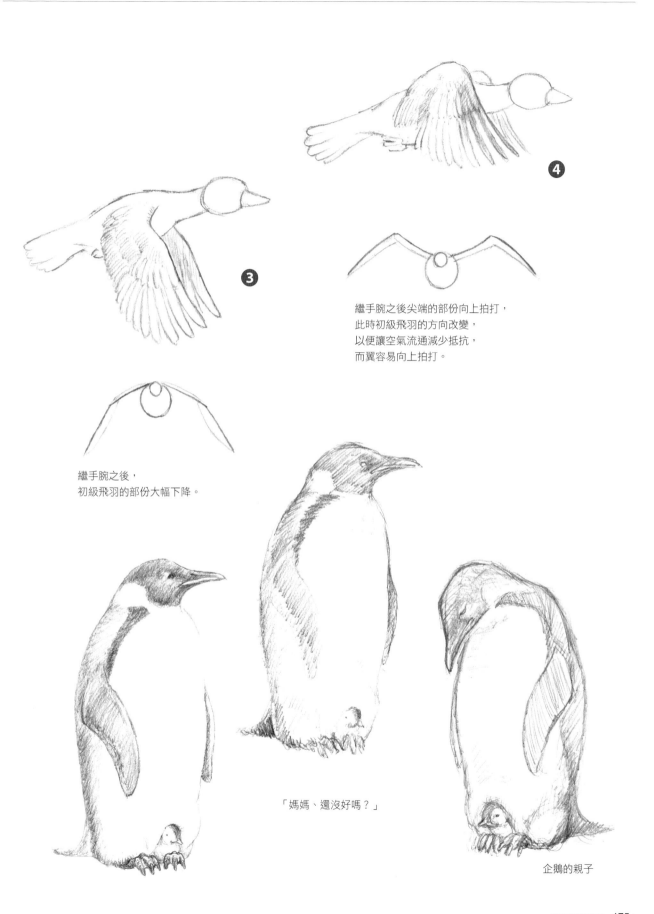

繼手腕之後尖端的部份向上拍打，
此時初級飛羽的方向改變，
以便讓空氣流通減少抵抗，
而翼容易向上拍打。

繼手腕之後，
初級飛羽的部份大幅下降。

「媽媽、還沒好嗎？」

企鵝的親子

PROFILE

鈴木真理

1948年	東京出生
1967年	菲利斯女學院高等學部畢業
1971年	麻布獸醫科大學（現麻布大學）畢業
1976年	東京大學大學院農學系研究科 修畢
1979年	講談社FAMOUS SCHOOLS函授講座（繪畫課程）修畢

1976年	獲頒動物愛護協會展 協會獎
1983年	入選講談社FAMOUS SCHOOLS童畫大獎
1994～2002年	入選蒼騎會展
1977～2001年	參與團體展
2003、2007年	個展

製作以彩色蠟筆、水彩色筆、油彩描繪而成的狗貓肖像。

TITLE

獸醫教你畫動物素描

STAFF

出版	三悅文化圖書事業有限公司
作者	鈴木真理
譯者	楊鴻儒

總編輯	郭湘齡
責任編輯	王瓊苹
文字編輯	闕韻哲
美術編輯	李宜靜
排版	李宜靜
製版	明宏彩色照相製版股份有限公司
印刷	皇甫彩藝印刷股份有限公司

代理發行	瑞昇文化事業股份有限公司
地址	台北縣中和市景平路464巷2弄1-4號
電話	(02)2945-3191
傳真	(02)2945-3190
網址	www.rising-books.com.tw
e-Mail	resing@ms34.hinet.net

劃撥帳號	19598343
戶名	瑞昇文化事業股份有限公司

本版日期	2016年2月
定價	350元

國家圖書館出版品預行編目資料

獸醫教你畫動物素描 ／ 鈴木真理作；楊鴻儒譯.
-- 初版. -- 台北縣中和市：
三悅文化圖書出版；瑞昇文化發行，2010.09
176面；19×25.7公分

ISBN 978-986-6180-09-5 (平裝)

1.素描　2.動物畫　3.繪畫技法

947.16　　　　　　　　　　　　99016814

Drawing Animals Directed By a Professional Veterinarian
獣医さんがえがいた動物の描き方
© 2009 Mari Suzuki
©2009 Graphic-sha Publishing Co. , Ltd.
This book was first designed and published in Japan in 2009 by Graphic-sha Publishing
Co. , Ltd.
This Complex Chinese edition was published in Taiwan in 2010 by San Yean Publishing Co. ,Ltd.